What Would Designers Do?

공간
디자이너는
어떻게
일할까?

지금
주목해야 할
디자인
스튜디오
(15)

CSLV
EDITION

CSLV
EDITION

Prologue

공간 디자인으로 모든 가치가 모이는 시대다. 브랜드의 쇼룸은 자신의 경영 철학과 시대적 가치를 드러내는 전시장으로 변한 지 오래다. 누군가는 하나의 컬러를 일관된 아이덴티티로 풀어내는 방식으로 공간 디자인을 전개하기도 하고, 누군가는 카멜레온처럼 유행과 시류에 따라 그 색깔을 바꾸는 것을 자부심으로 여기며 정기적으로 공간을 변주하기도 한다. 그런 의미에서 음식점, 카페, 패션 매장, 백화점까지 상업 공간은 그야말로 '공간 디자인의 각축장'이라 해도 과언이 아니다. 글로벌에서 로컬로, 개발에서 재생으로, 소비보단 경험으로 바뀌어가는 거대한 시대적 흐름은 동일하지만, 각 브랜드의 정체성에 따라 그 캐릭터가 공간으로 표현되는 모습은 제각각이다. 컬러, 마감, 각종 사이니지와 움직이는 키네틱 아트까지 결합된 공간 디자인은 시각, 청각, 촉각, 후각, 미각까지도 자극하며 오감의 경험을 이끌어내는 데 집중한다. 공간 디자인의 슈퍼파워 시대가 바로 지금이다.

하지만 우리는 공간을 만드는 데는 초보자다. 과연 디자이너가 어떠한 과정을 거쳐 그처럼 멋진 공간을 만들어내는지, 어떻게 시대의 흐름을 읽고 사용자의 욕구를 파악해 이를 디자인에 녹여내는지 궁금하다. 무엇보다 누구와, 어떻게 협업해야 좋은 공간을 탄생시킬 수 있는지가 관심사다.

이 책은 매거진 〈까사리빙〉의 연재를 묶은 인터뷰집이다. '공간 디자이너는 어떻게 일할까?'라는 단순한 질문을 안고 독창적인 디자인 영역인 '공간'을 만들어내는 15인의 목소리를 담되, 그들을 우리 주변 공간의 문제 해결사로 둔갑시켜 그들만의 특별한 해결책을 엿보았다.

책의 앞부분은 공간 브랜딩과 아이덴티티 확립에 대한 이야기를 나눈 인터뷰를, 뒷부분은 디자인 영감과 좋은 공간의 가치에 대한 이야기를 실었다. 순서대로도 좋지만 평소 관심 있던 디자이너라면 먼저 골라 읽어도 무리가 없도록 구성했다.

'정말 실력 있는 디자이너는 누구인가?' 그리고 '그들과 일하며 최상의 결과물을 내고 싶다면 어떻게 커뮤니케이션해야 하는가?' 이 책을 통해 이 두 가지 질문에 대한 본질적인 답을 찾을 수 있을 것이다.

Contents

T-FP
WGNB
CHECKINNPLZ STUDIO
STUDIO FRAGMENT
STUDIOLEEHAEINN
Z_LAB
PANJI STUDIO
RARA DESIGN COMPANY

100A ASSOCIATES
SUPER PIE DESIGN STUDIO
KIND ARCHITECTURE
ATMOROUND
FORMATIVEARCHITECTS
DIAGONAL THOUGHTS
DESIGN2TONE

What

Would

Designers

Do?

T-FP

더퍼스트펭귄 _ 최재영

www.t-fp.kr
@jaeyoung.choi

최재영 대표가 2012년 설립 후 지금까지 이끌고 있는 더퍼스트펭귄은 공간과 브랜드 통합 디자인을 수행한다. 물리적 공간 요소와 비물리적 브랜드 요소의 화학적이고 동시적인 결합을 통해 만들어내는 통합 공간 사용자 경험을 디자인한다. 브랜드 관점으로 건축과 공간을 다루며 그래픽, 가구, 조명, 전시 등 영역과 장르의 경계를 가르지 않는 크리에이티브 스튜디오다. 최근에는 진정성 종점, 아이소이 플래그십 스토어, 호텔 이제 남해/경주 등 다양한 분야의 건축 프로젝트를 통해 더퍼스트펭귄이 주장하는 통합 공간 사용자 경험을 실증적으로 증명해내고 있다.

그곳에 가면
특별한 경험이
열린다

인터뷰어 _ 정사은, 유승현

물리적인 공간과 눈에 보이지
않는 브랜드의 철학, 가치 등의
화학적인 결합을 통해 이전에
없던 공간 경험을 제시하는
더퍼스트펭귄. 그들의 단단한
내공은 디자인, 건축적 아름다움
이상의 클라이언트, 사용자가
원하는 경험을 공간에 구현하고자
하는 노력에 있다.

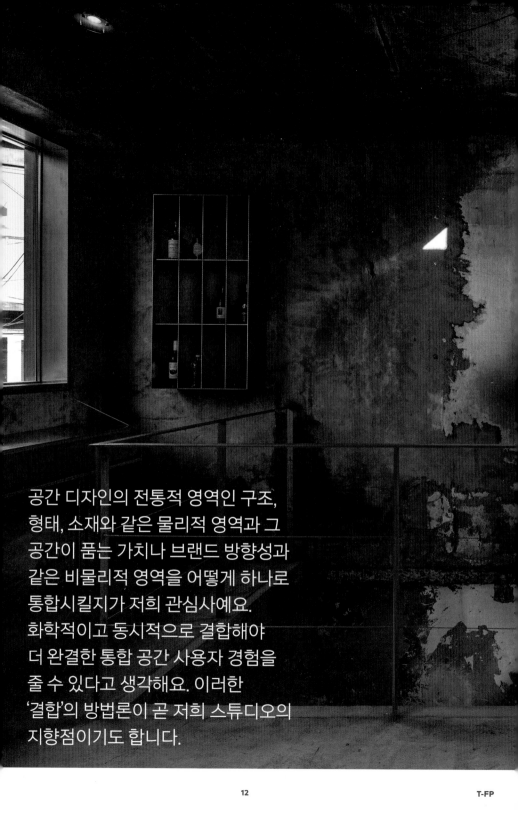

공간 디자인의 전통적 영역인 구조,
형태, 소재와 같은 물리적 영역과 그
공간이 품는 가치나 브랜드 방향성과
같은 비물리적 영역을 어떻게 하나로
통합시킬지가 저희 관심사예요.
화학적이고 동시적으로 결합해야
더 완결한 통합 공간 사용자 경험을
줄 수 있다고 생각해요. 이러한
'결합'의 방법론이 곧 저희 스튜디오의
지향점이기도 합니다.

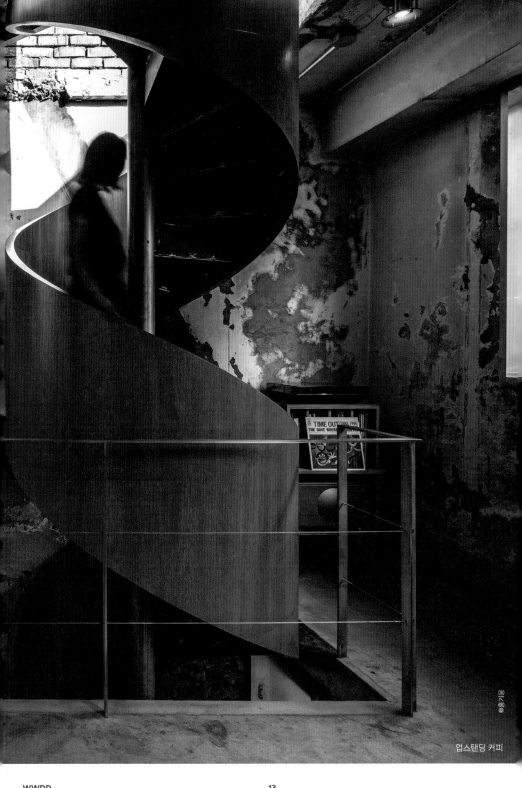

ⓒ홍기웅

업스탠딩 커피

스튜디오명을 보면 대개 디자이너의 지향점을 알 수 있지요.
더퍼스트펭귄의 의미는 무엇인가요?

더퍼스트펭귄은 오래전 제가 운영하던 카페 이름이에요. 의미는 선구자, 도전자라는
어원에 닿아 있고요. 이어령 선생님의 책 〈젊음의 탄생〉에 나오는 단어이지요.
펭귄들이 무리 지어 생활하다가 먹이를 잡으려면 바다에 뛰어들어야 하는데 천적인
범고래 때문에 머뭇거릴 때 선두에 있는 첫 번째 펭귄이 점프를 하면 뒤에 있는
펭귄들이 우르르 따라 들어간다고해요. 이 설명이 멋지게 느껴져서 작명한 거예요.

디자인 스튜디오를 설립하게 된 계기가 다소 특별합니다.

디자이너가 되기 전에 자기 경영, 자기 개발을 돕는 콘텐츠 공간을 만들었어요.
카페의 형태로요. 그것을 계기로 주변에서 공간을 만들어달라는 의뢰가 조금씩
들어오더라고요. 당시 본업이 있음에도 불구하고 그렇게 3년 정도 공간 작업을
병행했어요. 생각해보면 운이 좋았던 것 같아요. 2009년 무렵부터 10여 년간
우리나라 카페 시장이 폭발적으로 성장하며 규모는 물론 그 양과 질도 높아지던
시기였던 거죠. 의뢰마다 주어진 여건 안에서 최선을 다했지만 지금의 관점으로
보기에 아쉬운 작업들이죠. 완결성은 부족할지라도 당시의 태도만큼은 지금도
늘 견지하고자 해요. 디자인적 성취나 독창성에 대한 욕심에 앞서 클라이언트가
무엇을 원하는지 더 귀 기울였어요. 또 예산이 턱없이 부족했던 작업도 많았는데,
여러 가지의 가능성을 두드렸어요. 예를 들면 고재를 쓰고 싶은데 살 돈이 없었어요.
트럭을 빌려 서울 시내를 돌아다니며 사과 박스를 줍고 해체해서 사용했죠. 반드시
답은 있다는 걸 배웠어요. 그런 경험의 누적이 무척 소중했던 시간이었어요.

사람들이 더퍼스트펭귄을 알아보기 시작한 시점은 언제인가요?

주목을 받기 시작한 건 2017년 여름부터인 듯해요. 그 시작이 북촌 원서동의 .txt
프로젝트라고 생각합니다. 비슷한 시기에 김포의 진정성 본점 프로젝트도 있고요.
그즈음을 기점으로 '아, 이렇게 하면 되겠다'라는 나름의 작은 가설에 확신을 갖게
되었던것 같아요. 브랜드와 공간을 어떻게 결합할 수 있을까? 고민하고 도전한 첫
시도였거든요. 그 이후는 저희 스튜디오가 지향하는 통합 공간 사용자 경험 디자인
방법론을 계속해서 적용해보고, 어떤 상황에 잘 작동하는지 또 생각과 다르게
어긋나는 점은 무엇인지를 알아보는 시간이었어요.

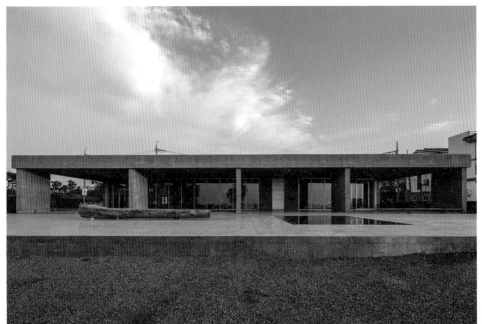

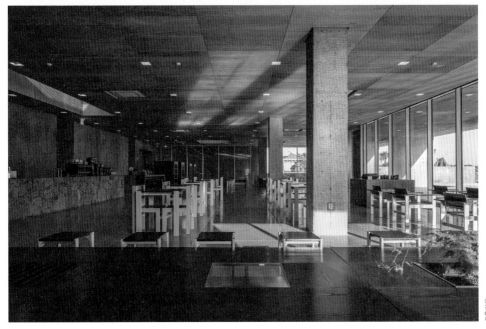

제주의 위드지스 x 카페 진정성.
제주라는 새로운 터전에 완전히 다른
두 브랜드의 물리적 결합을 건축과
공간을 통해 완성했다. 인위적인 선과
간격을 바탕으로 자연의 거친 형태,
물성을 수용하는 디자인을 의도했다.

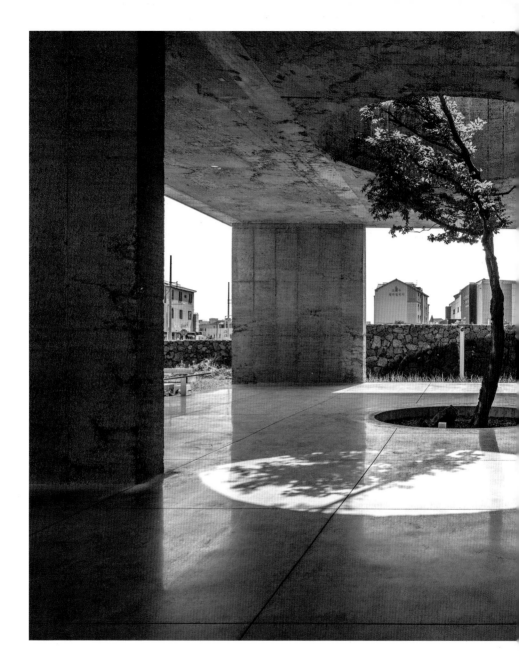

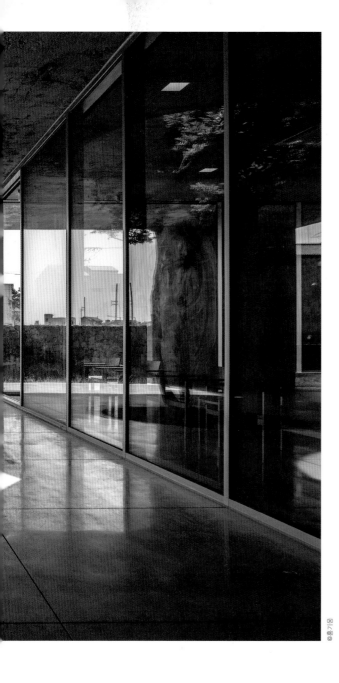



마을 초입에 팽나무를 심는
제주의 토속 문화를 차용해
심은 팽나무. 단단한 콘크리트
골조를 넘어 튼튼하게
자라나는 모습처럼 두
브랜드의 지속적인 성장의
염원을 담았다.

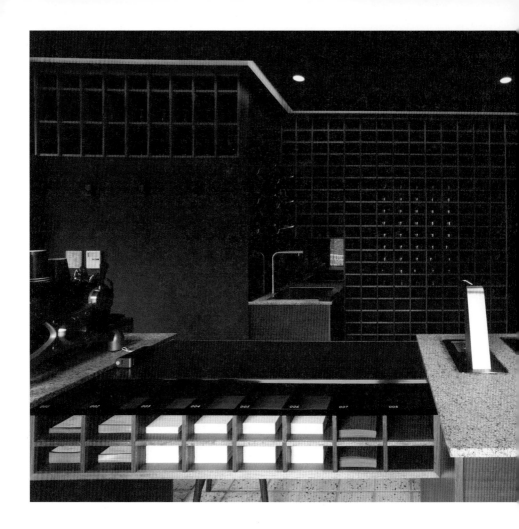

더퍼스트펭귄이 생각한 '공간'과 '콘텐츠'가
화학적으로 결합한 사례로 꼽히는
원서동의 카페 '.txt'. 종이에 메뉴를 써내는
특별한 활동이 이 카페의 아이덴티티가
되었다. 공간 역시도 이 콘셉트를 명확히
전달하기 위한 카운터 디자인과 구성으로
짜여졌음은 물론이다.

원서동 작은 카페.txt의 소개를 부탁드릴게요.

북촌 계동길의 안쪽 골목 원서동 끝자락에 있어요. 이곳의 카페를
의뢰받고 현장을 방문했죠. 아무리 생각해도 이 외진 장소까지 손님을
많이 오게 할 재간이 없다고 생각했어요. 즉 많이 팔기보다 얼마 되지
않는 적은 수의 손님에게 비싸게 팔 수 있어야 한다는 결론이 나오는
거죠. 이걸 세련되게 표현하면 소수에게 가치를 팔아야 한다는 거죠.
단순한 커피 한 잔이 아닌 그것을 둘러싼 맥락 자체를 팔아야 하지
않을까 생각했고, 커피 한 잔의 특별한 경험을 만드는 것을 목표로
프로젝트를 진행했죠. 그러려면 주문하는 방식부터 새로워야 했어요.
카페를 가면 보통은 카운터로 직행해서 "아메리카노 한 잔 주세요",
"카페라테 한 잔이요"라고 말하지만 이곳에서는 비치된 종이에 글을
써 주문서를 작성하고, 오너 바리스타 역시도 종이에 확인을 표시하는
방식으로 의사소통을 하게끔 만들었어요. 자연스럽게 이름도 .txt로
지어드렸어요. 텍스트(text)의 약자, 그 의미 그대로 글을 매개로
커뮤니케이션하는 카페인 거죠.

카페의 공간 역시 이 의사소통 방식에 맞춰서 짰나요?

맞아요. 이 공간에서 무엇보다 중요한 건 주문서예요. 만약 공간
구상이 다 끝난 상태에서 주문서를 개발했다면 아마 바 위에 주문서를
올려놓는 방식이었을 거예요. 근데 이곳은 초기부터 주문서를
생각하고 공간을 설계했기 때문에 작은 카페의 한가운데 가장 넓은
공간을 할애해 주문서를 삽입할 수 있는 구조로 바를 만들었어요. 마치
관공서의 서식함처럼요. 콘텐츠가 선행을 하고 공간 디자인이 후행한
셈이죠. 이런 방식으로 공간을 풀어내는 것이 저희가 말하는 통합 공간
사용자 경험 디자인이에요.

콘텐츠가 먼저이기 때문에 그것에 맞춰서 나머지 맥락을 짜는 거네요.

그게 저희가 생각하는 화학적 결합이에요. 저희가 여타 디자인
스튜디오와 다른 점을 많이 물어보세요. 한마디로 표현하긴 조금
어렵지만 통합 공간 사용자 경험 디자인을 하는 스튜디오라고 표현할
수 있을 것 같아요. 공간 디자인의 전통적 영역인 구조, 형태, 소재와
같은 물리적 영역과 그 공간이 품는 가치나 브랜드 방향성과 같은
비물리적 영역을 어떻게 하나로 통합시킬지가 저희 관심사예요.
화학적이고 동시적으로 결합해야 더 완결한 통합 공간 사용자 경험을
줄 수 있다고 생각해요. 이러한 '결합'의 방법론이 곧 저희 스튜디오의
지향점이기도 하지요.

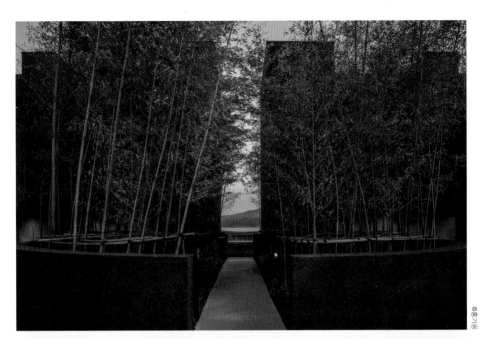

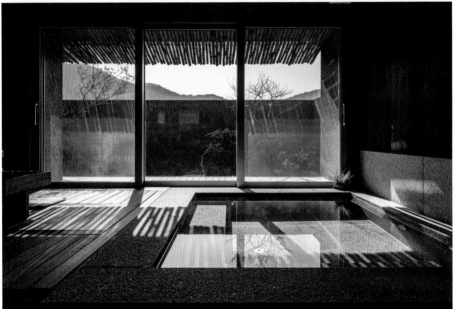

이제 남해 호텔은 고요한 주위 환경에서
피어나는 감각에 집중했다. 새소리, 바람에
부딪히는 대나무 소리는 물론, 스파를 하며
느끼는 촉감, 온도차 등을 통해 잠자고
있던 감각을 일깨운다.

여러 프로젝트들 중 이 결합이 효과적으로 이루어진 사례가 있다면요?

경남에 이제 남해 호텔을 꼽고 싶어요. 신축 수준의 대대적인
리노베이션을 진행한 프로젝트였는데 어떠한 근거와 기준으로 보수할
것인가가 중요했어요. 설계를 시작하기 전에 3번 정도 방문했는데요.
적막하고 고요하다는 인상을 받았어요. 바닷가 인근에 위치했지만
조수간만의 차가 심해서 파도 소리도 거의 들리지 않았어요. 새소리만
들릴 뿐이었죠. 새가 어디로 지나는지 바라보게 되고 저 멀리 대나무
군락이 바람에 흔들리며 나는 소리에 귀 기울이게 되는 등 잠자던 감각이
살아나는 경험이었어요. 여기서 '감각을 열어 감응을 이끌어낸다'는
주제의 힌트를 얻기도 했어요. 그리고 이 주제를 건축으로 표현하기
위해 벽돌을 쪼개서 촉각적인 인상의 외벽을 만들었어요. 중정의 대나무
정원도 청각을 시각적으로 구현한 거고요. 이제의 특징은 스파 서비스를
중심으로 호텔을 운영한다는 데 있는데요. 투숙객이 총 3가지 타입의
스파를 경험할 수 있어요. 독채탕에서는 스파 전후의 완결한 경험을,
객실에 딸린 편백나무 스파에서는 나무의 향과 피부에 닿는 목재의
질감을, 야외 스파에서는 따뜻한 하체와 차가운 바람을 맞는 상체의
온도차가 주는 상쾌함을 느낄 수 있어요. 한번은 "할 것이 많아 바쁘다"는
호텔 후기를 읽었는데요. 그만큼 알차게 준비했기에 뿌듯했어요. 누구와
무엇을 하고 무엇을 먹으며 어떻게 시간을 보내야 할지 고민해야 하는
여느 호텔과 달리, 이제가 제공하는 흐름대로 편안하게 따라가면 감각이
열리는 경험을 할 수 있는 곳이에요.

**그렇다면 이러한 결합이 잘되지 않은 사례도 있을 텐데, 구체적인
상호는 이야기하지 않으시더라도, 그 이유는 무엇이라고 분석하시는지
궁금합니다. 실패의 원인을 복기하고 이를 반복하지 않으려는 학습의
차원에서 여쭤봅니다.**

.txt 이후 연속된 프로젝트들이 의도대로 잘 구현되어 통합 공간 사용자
경험 디자인에 대한 확신에 고취되었을 때였어요. 갤러리와 카페를
결합하는 아이디어가 떠올랐어요. 하지만 당시 클라이언트가 운영할
수 없다는 걸 직감으로 알았어요. 문화예술을 깊이 이해하기보다 단지
사람들의 시선을 사로잡는 공간을 원했던 분이었거든요. 그럼에도
클라이언트를 강하게 이끌어서 카페를 오픈했어요. 전문가들 사이에선
좋은 평가를 받았지만 6개월이 안 되어 문을 닫았어요. 클라이언트가
공간의 운영 방식을 못 견디셨거든요. 제게는 뼈아픈, 아주 큰 반성을
남긴 프로젝트였어요. 우리의 창작 욕심을 채우는 수단으로 프로젝트를
전락시키지 말자는 반성을 했죠. 클라이언트를 이해하지 못한 창작자의
생각으로만 구현된 프로젝트는 모래성에 불과해요. 저희가 공간을 만든
뒤 열쇠를 넘겨드리는 순간, 진짜 전쟁, 싸움이 시작되는 거니까요.

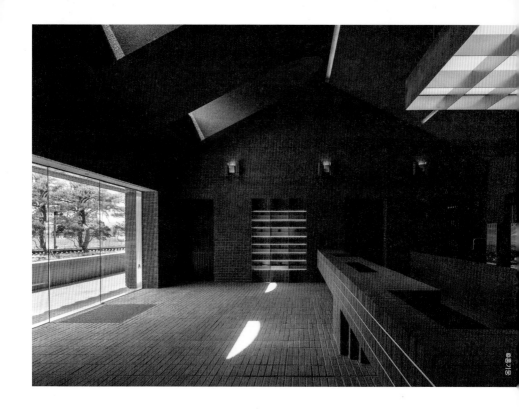

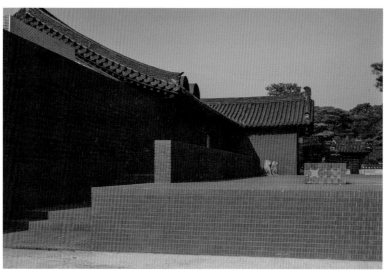

가족 3대가 살던 집을 리노베이션한
경주의 카페 EYST 1779. 주위 고택과
충돌하지 않으면서도 새로움을 지향하기
위해 벽돌을 사용해 공간을 완성했다.

작업의 영감을 주로 어디서 얻으세요?

영감은 조금 거창한 것 같아요. 일전에 fnt 디자인 스튜디오 이재민 실장님이 어느 인터뷰에서 "숙제하듯 한다"고 말씀하셨는데 와닿았어요. 무언가를 만드는 일이 저에게는 일이자 숙제이자 체화된 하나의 프로세스예요. 어떤 주제가 주어지면 우선 해결해야 할 문제에 몰입해 결과를 만들어내죠. 그 과정에서 영감, 정보, 레퍼런스의 영역들이 뒤섞이고 합쳐져 하나의 결과로 만들어지는 듯해요.

이야기를 나누다 보니, 더퍼스트펭귄은 기능과 아름다움 혹은 예산과 디테일이 상충할 때, 어떤 선택을 하는지가 궁금합니다.

최근 몇 년 사이 규모가 제법 큰 프로젝트를 중심으로 일을 하는 상황이 되다 보니까 창의적인 프로젝트에 대한 니즈가 커요. 그래서 작은 일이라도, 소위 돈은 안 되더라도 뭔가 마음껏 해볼 수 있는 일을 놓치지 않으려고 해요. 연간 몇 개의 프로젝트는 '정말 돈 생각하지 않고, 그냥 하고 싶은 거를 할 수 있다면 하자'라는 주의로 임하고 있죠. 사실 그런 프로젝트는 예산이 다 적어요. 이쯤 되면 질문에 답변할 만한 상황이 되는 거죠(웃음). 그럴 때 공간과 브랜딩을 풀어내는 방식에는 여러 가지가 있는데, 가장 대표적으로 가구나 오브제를 활용해 구성적으로 풀어내는 것이 있어요. 벽을 세우고 바닥을 높이는 등 건축적으로 구조를 짜고 만들어내는 것은 비용이 많이 들어서 이 예산으로 어렵다고 한다면, 이를테면 아무것도 없는 벽에 브랜드가 전하는 메시지와 딱 맞아떨어지는 사진 작품을 크게 건다든지, 모든 가구를 오리지널로 쓸 수 없지만 한두 개는 의미 있는 가구나 조명을 사용한다든지의 구축이 아닌 구성으로 풀어내는 거죠. 이 또한 하나의 방법론일 테지만, 그렇게 해서 예산을 줄이면서도 의도를 실현하려 애쓰기도 합니다.

이렇게 만든 공간이 오랫동안 인기를 유지할 수 있는 것은 클라이언트의 만족도도 크기 때문이라고 생각합니다. 공간의 지속 가능성을 볼 수 있는 단면이고요.

클라이언트의 자기다움에서 출발하는 브랜드나 공간이 되지 않으면 수명이 짧더라고요. 만약 클라이언트가 내향적인 타입이라면 사람을 상대하는 과정에서 많은 대화를 하지 않아도 되는 구조로 공간을 구성하는 거죠. 꼭 손님과 대화를 많이 하지 않아도, 눈빛만으로, 커피를 내리는 태도만으로도 충분히 진심이 전달될 수 있도록 하고요.

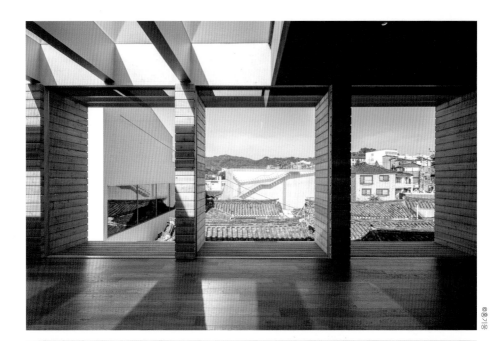

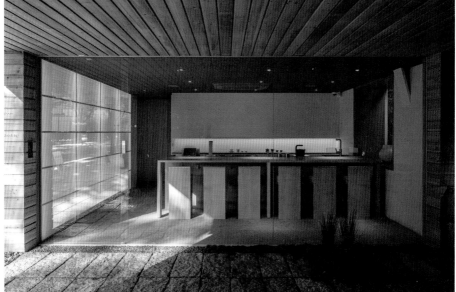

라이프 포지티브 스튜디오에는
더퍼스트펭귄에서 제안한 차,
명상, 포토 스튜디오 프로그램 등
문화 프로그램이 공간과 콘텐츠로
구현되어 있다.

**그러자면 초기 기획 단계부터 공간을 쓰는 사람에 대한 이해가
높아야 할 것 같아요.**

저는 기본적으로 사람을 좋아하고 사람의 생각과 행동에 대한 관심과
호기심을 갖고 있어요. 사실 말씀하신 사람에 대한 이해는 그 사람의 한
단면을 아는 것만으로 파악할 수 있지 않다고 생각해요. 보다 종합적이고
직관적인, 즉 인문적 사고가 필요한 부분이죠. 한데 그게 바로 제가 갖고
있는 장점인 거 같아요. 미적 감각이 뛰어난 본투비 디자이너가 아닌
사람이다 보니 제가 할 수 있는 인문적이고 논리적인 방식으로 디자인을
풀어나가게 되었고 그것이 자연스레 더퍼스트펭귄의 공간과 브랜드에
발현된다고 생각해요.

**주로 상업 공간을 디자인해왔는데, 주거 공간 디자인에 대한
요청은 없었나요?**

아파트 인테리어나 스타일링 영역의 의뢰는 지금까지 고사했던 게
사실이에요. 하지만 건축 영역에서 클라이언트가 가지고 있는 자기다움을
잘 끌어내는 공간을 만들 수 있다면 주거 공간도 얼마든지 환영입니다.
지금까지 해온 프로젝트는 상업 공간이 대부분이에요. 주거 공간은 통합
디자인이나 특별한 경험 같은 개념이 상업 공간의 논리와는 다르게
적용되는 곳이기도 하고요. 하지만 앞서 언급한 자기다움은 다르지
않다고 봐요. 삶의 패턴이나 가족 구성원의 라이프스타일을 반영한
공간을 만드는 것은 저희가 추구하는 방향과도 잘 맞아떨어진다고
생각해요.

**더퍼스트펭귄이 이상적으로 생각하는 클라이언트의 모습을
그려주신다면?**

자신의 콘텐츠가 있는 분이었으면 좋겠어요. 가공되지 않아도 괜찮고
유명하지 않아도 상관없어요. 자신만의 이야기가 단단한 클라이언트라면
운영자와 공간, 즉 브랜드와 공간을 하나로 결합시켜 자신이 생각한
브랜드의 이야기를 마음껏 펼칠 수 있도록 도와드리기 쉽거든요. 반대의
경우에는 또 아무리 규모가 크고 비즈니스적으로 유의미해 보여도
머뭇거리게 되거나 잘 안 하게 되네요. 자신의 콘텐츠를 갖고 오시는
분이라면 더퍼스트펭귄은 언제든 두 팔 벌려 환영합니다.

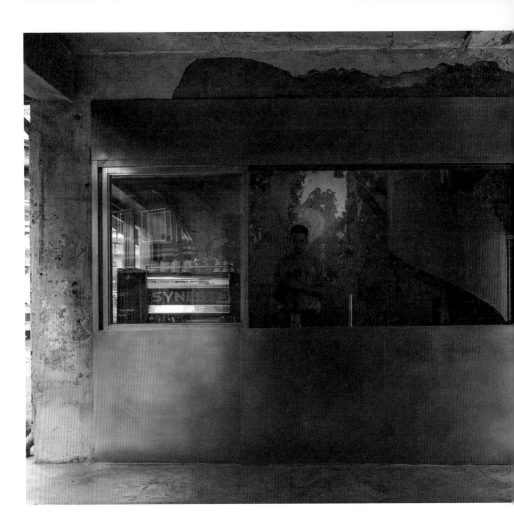

옥상까지 이어지는 나선형 계단부터
좁은 골목과 빼곡히 늘어선
건물들까지 해방촌의 독특한 건축
환경을 십분 반영한 업스탠딩 커피.
인근 전통시장에서 흔히 볼 수 있는
알루미늄 새시를 활용한 외관도
인상적이다.

최근 많은 공간들이 '경험'을 주는 공간으로 리뉴얼되는 모습입니다. 저는 '더퍼스트펭귄이 쏘아 올린 작은 공'이라고 이야기하곤 합니다. 그만큼 업계에 미치는 대표님의 영향이 크다는 이야기이겠지요. 최근의 이러한 현상에 대한 대표님의 소감은 어떠한가요?

좋은 현상이죠. 저희가 풀어내는 방식, 다른 스튜디오가 표현하는 방식이 다르기에 다양성이 풍성해지니 더욱 권장, 심화되어야 하고요. 바람이 있다면 해외 시장에서도 국내 스튜디오가 더욱 활약하며 가능성을 드러내면 좋겠어요. 그게 저희 팀이었으면 좋겠다는 생각을 요즘 열심히 해요.(웃음)

이러한 공간을 만드려는 클라이언트나 디자이너에게 조언하고 싶은 이야기가 있다면요?

스스로에게도 자주 하는 이야기인데 디자인 바보가 되지 않는 것이 중요하다고 생각해요. 본래 저는 굉장히 관심의 스펙트럼이 넓었던 사람인데요. 이 분야에 들어와 성과를 이루기 위해 지난 10여 년간 한 분야에만 몰입했던 것 같아요. 그렇게 위로 오르기 위한 수직적 시야에 갇혔던 것 같아요. 저처럼 위로 더 오르기 위해 한곳만을 바라보고 힘을 쏟기보다 사회 속에서 우리의 역할, 사람들과의 관계 등을 살피면서 자신의 길을 찾아가면 더 건강하게 성장할 수 있겠다는 생각을 합니다. 그래야 더 오래도록 행복한 디자이너로 일할 수 있지 않을까 싶어요.

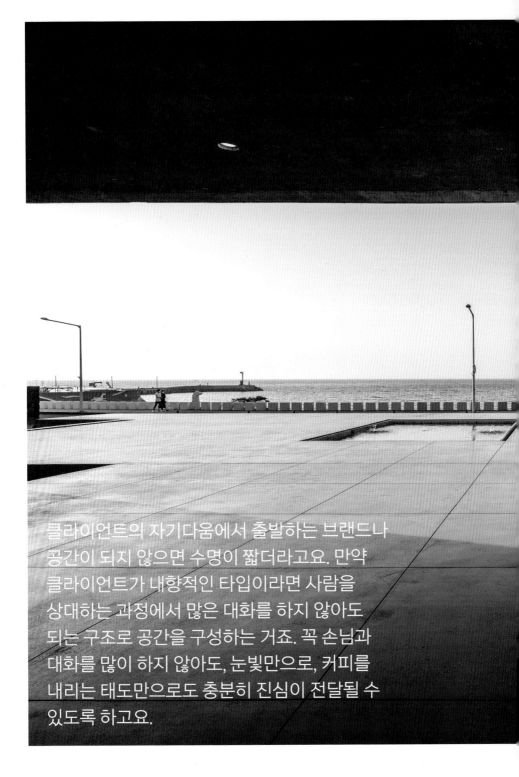

클라이언트의 자기다움에서 출발하는 브랜드나
공간이 되지 않으면 수명이 짧더라고요. 만약
클라이언트가 내향적인 타입이라면 사람을
상대하는 과정에서 많은 대화를 하지 않아도
되는 구조로 공간을 구성하는 거죠. 꼭 손님과
대화를 많이 하지 않아도, 눈빛만으로, 커피를
내리는 태도만으로도 충분히 진심이 전달될 수
있도록 하고요.

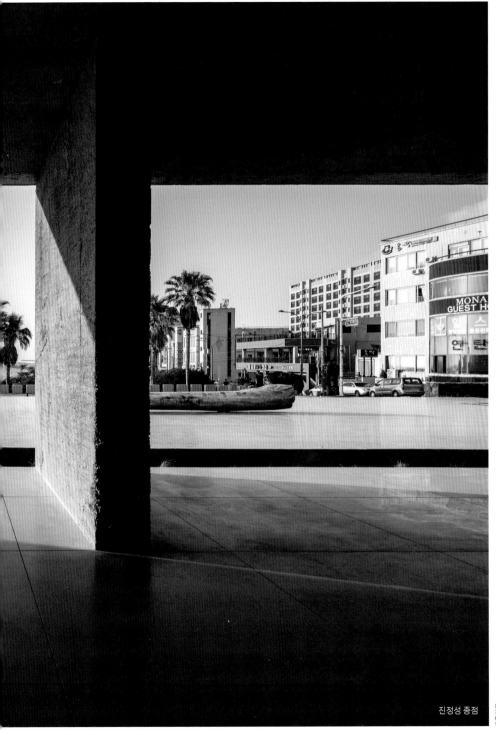

진정성 종점

ⓒ홍기웅

업스탠딩 커피

EYST 1779

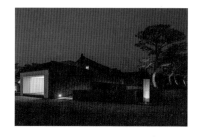

이제 남해

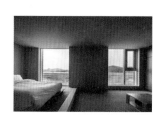

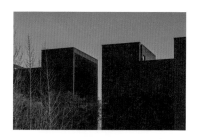

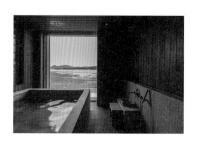

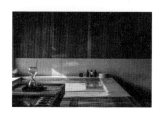

진정성 종점

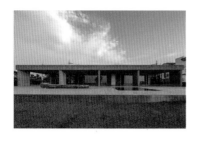

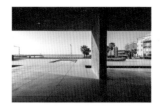

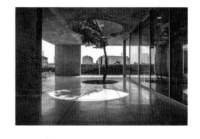

라이프 포지티브 스튜디오

.txt

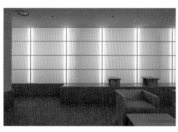

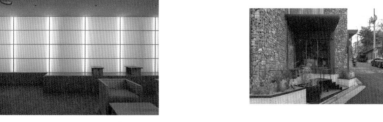

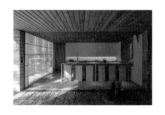

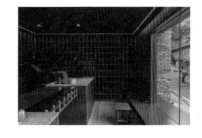

WGNB

월가앤브라더스 _ 신종현, 백종환

www.wgnb.kr
@wgnb.kr

2015년 설립된 공간 디자인 스튜디오 WGNB(Wallga & Brothers). '같은 것을 보되 다른 생각을 하라'는 슬로건 아래 일상의 다양한 영감과 디자인을 연결 지어 새로운 관점의 공간을 탄생시킨다. 또한 공간의 맥락과 형태, 기능, 구조, 디테일, 재료 등에 대한 깊은 연구와 고민을 통해 이와 같은 요소들이 공간 안에서 근본적으로 긴밀하게 상호작용하는 것을 추구한다. 이를 바탕으로 WGNB는 건축, 가구, 제품 등 다양한 디자인 사이의 경계를 재정립하고 여러 장르와 예술이 협업해 새로운 공간 경험을 제공하고자 노력하고 있다.

세상은 언제나
새로운 것에
목마르다

인터뷰어 _ 유승현

브랜드의 아이덴티티를 머금은
동시에 소비자 경험의 갈증을
채워줄 공간은 무엇일까? 수려한
매무새와 위트, 이야기가 녹아든
공간으로 소비자의 마음을
빼앗아온 WGNB에 물었다.

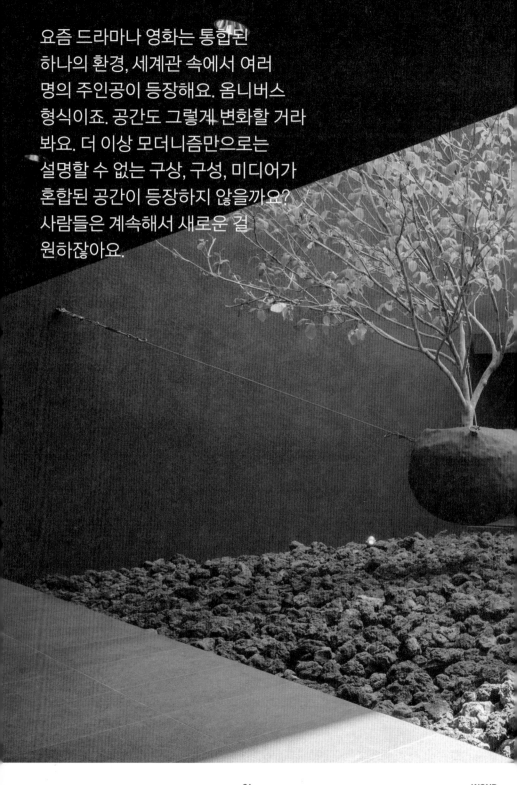

요즘 드라마나 영화는 통합된
하나의 환경, 세계관 속에서 여러
명의 주인공이 등장해요. 옴니버스
형식이죠. 공간도 그렇게 변화할 거라
봐요. 더 이상 모더니즘만으로는
설명할 수 없는 구상, 구성, 미디어가
혼합된 공간이 등장하지 않을까요?
사람들은 계속해서 새로운 걸
원하잖아요.

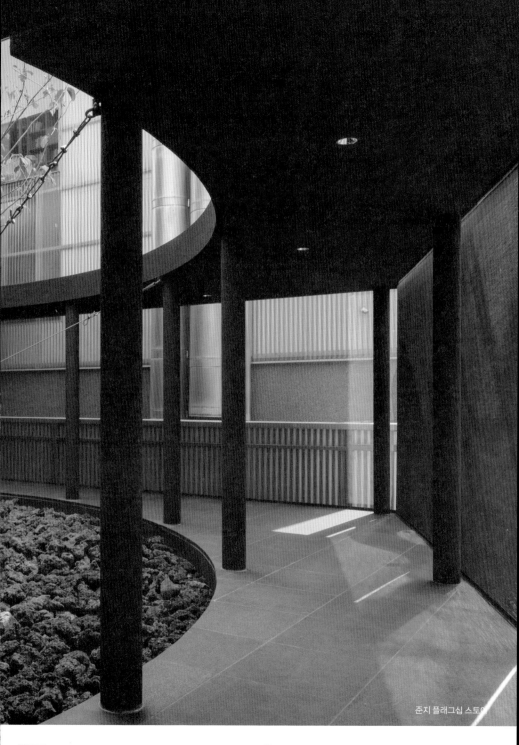

준지 플래그십 스토어

WGNB는 '공간 브랜딩을 잘하는 회사'라는 말이 공식처럼 세워졌어요.
준지 플래그십 스토어, 분더샵, 교보문고 등 여러 공간을 작업해왔죠.

상업 공간뿐만 아니라 주거, 건축 프로젝트도 하는데, 아무래도 공간 브랜딩은
바이럴 파급력이 크죠. 우선적으로 장사가 잘되어야 하니까요. 그럼에도 어떤 현상만
보고 표피적인 것들로만 채우면 오래가지 못하는 듯해요. 현상을 넘어 본질이 있다는
말도 있듯이 '브랜드가 가진 아이덴티티와 가치를 어떤 내러티브를 통해 표현할
수 있을까?'를 많이 고민했어요. 그래서 공간이 사람들에게 이야기로 기억될 수
있는가에 주안점을 두었죠. 그게 장점이 된 것 같아요.

단순히 장식, 기능 너머의 본질을 계속 추구하는군요.
근데 또 그 화법이 너무 어려우면 안 되잖아요.

맞아요. 너무 시리어스한 걸 저희조차 좋아하지 않죠. 누구나, 아이도 쉽게 이해할 수
있는 정도의 동화책 같아야 한다고 생각해요. 아이가 공간을 읽지 못하겠지만 공간에
담긴 이야기를 설명했을 때 이해할 수 있을 정도로 말이에요.

WGNB만의 작업 원칙이 있나요?

'클라이언트, 브랜드가 모두 다른데 어떻게 똑같은 옷을 입힐 수 있지?'라고 생각한
적이 있어요. 의식적으로 이전과는 다른 스타일, 소재, 이야기를 추구해요. 저희는
창작하는 사람이잖아요. 새로운 걸 하는 게 재미있어요. 브랜드에 대해 스터디를
하고 공간에 어떤 이야기를 담을지 고민해 설정하죠. 그럼에도 모객, 판매처럼
공간의 기능은 명확해야 해요. 사람들에게 브랜드를 알리기 위해 체험을 주로 하는
곳인지, 아니면 동시에 물건을 판매해서 수익을 창출해야 하는지에 따라서도 접근이
달라집니다. 또한 공간의 모든 창문, 벽, 문은 그 자리에 놓인 이유가 있어야 하죠.

매번 다른 브랜드, 소재, 기술을 스터디하는 열정에 감탄해요.
그럼에도 포기하고 싶을 만큼 힘들었던 프로젝트도 있었을 텐데요.

2015년에 서울리빙디자인페어에 만든 삼성전자 전시 공간이요. 360도 모든
방향에서 소리를 방출하는 오디오를 빛과 물로 가시화했는데, 이틀 안에 시공을
마무리해야 했어요. 오픈 당일 아침 5~6시까지 설치하고 테스트하는데 작동이
안 될까 봐 조마조마했어요. 다행히 정상적으로 가동했고 관람객들도 많이
좋아해주었죠. 5일 만에 사라진 공간이었지만 지금까지 기억에 남아요.

서울리빙디자인페어에
WGNB가 작업한 삼성전자
전시 공간. 이틀에 불과한
시공 일정이었지만 오감으로
제품과 브랜드를 경험하는
공간을 만들어냈다.
360도 모든 방향에서
소리를 방출하는 오디오를
물과 빛으로 가시화하는
작업이었다.

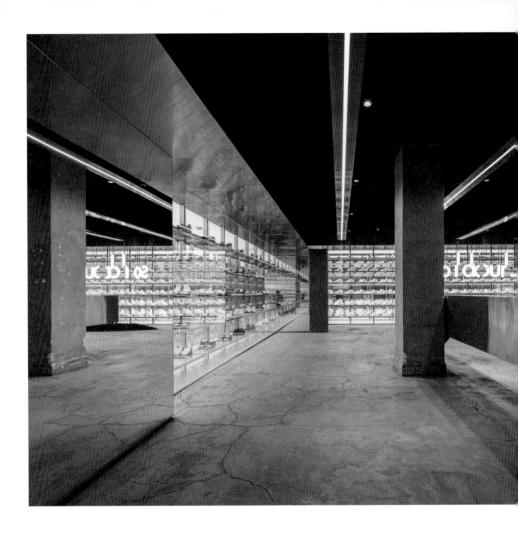

프리미엄 와인을
보관하는 와이너리에서
영감을 받아 조성한
무신사 솔드아웃 쇼룸.

브랜드, 커머셜 공간은 수명이 짧잖아요. 아쉽지는 않나요?

팝업, 전시 공간은 짧은 수명이 타고난 운명이죠. 주기적으로
리뉴얼해야 하는 공간도 있지만, 개인 브랜드의 경우는 어떻게
작업하느냐에 따라서 오래도록 지속할 수 있어요. 지속 가능한
디자인에 대해 늘 고민합니다. 자연스러운 공간일수록 그 수명이
긴 듯해요. 규모, 장식, 비율이 딱 맞아떨어지는 자연스러움이요.
예를 들면 저는 처음 나온 1세대 아이폰이 참 예쁘다고 생각했어요.
진짜 좋은 디자인은 10년이 지나서 구형 모델이 되더라도 그 가치가
동일하고, 50년이 지나면 사람들이 매력적으로 받아들이고, 100년이
흘렀을 때는 예쁘다거나 아름답다며 공감을 하죠. 오래 보아야 더 깊은
아름다움을 느낄 수 있는 것들 말이에요. 공간도 에이징이 되잖아요.
나이 들수록 아름다운 공간을 추구하고 싶어요.

**그런 의미에서 다시금 리뉴얼 작업을 맡은 푸르지오 써밋 갤러리는
더욱 특별한 것 같아요.**

저희가 디자인한 공간을 직접 리뉴얼할 수 있는 기회가 몇 번이나
있겠어요. 그 공간에 대해 제일 잘 알고, 콘셉트에 대한 스터디도 이미
끝난 상황이라 확장하는 이야기를 담을 수 있었어요. 처음 작업을
진행할 때, 사람들에게 아파트를 어떻게 설명할까 고민이 컸거든요.
브랜드 로고만 떼면 아파트 대부분의 파사드가 비슷하잖아요. 근데
밤에 보니까 되게 재미있는 거예요.
매일 파사드가 바뀌어요. 집집마다 매일 켜는 조명과 조도가
다르니까요. 거기서 착안해 창을 모티프로 공간 전체를 풀었어요.
이번에는 아트나 자연적인 요소를 가미해서 이야기를 확장시켰죠.

**반면 국내 공간 트렌드는 너무 빠르게 지나가요. 상업 공간이 3~5년
한자리를 지키기 쉽지 않죠. 한편으로는 사람들로 북적이는 공간을
걱정할 때도 있습니다. 시간이 지나 사람들이 싹 빠져나가고 텅 비는
현상으로 인해 공간 수명이 단축되는 건 아닐까 싶기도 합니다.**

부동산이나 운영 주체, 방식의 변화가 영향을 줄 수도 있고요. 애초에
그걸 목표로 디자인했기 때문일 수도 있죠. 요즘 친구들이 좋아하는,
인스타그래머블을 목표로 한 공간이요. 한 달 뒤에 가면 사람들이 점차
줄어요. 공간을 소비적으로 쓰는 게 안타깝죠.

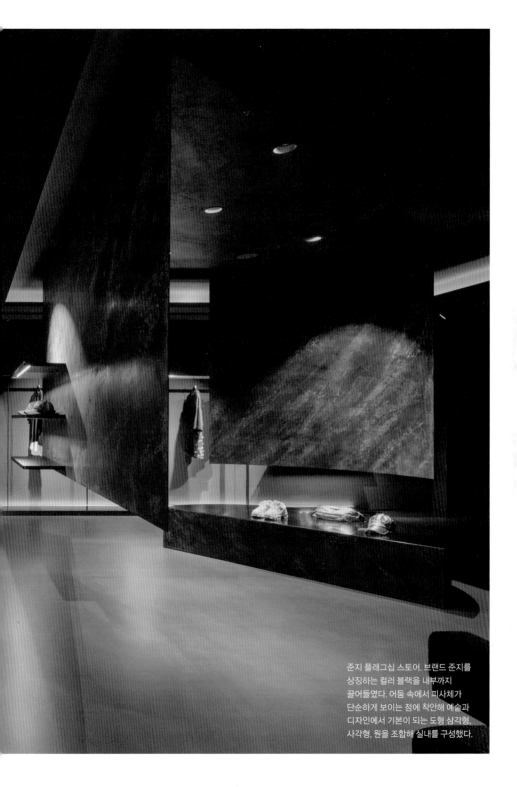

준지 플래그십 스토어. 브랜드 준지를
상징하는 컬러 블랙을 내부까지
끌어들였다. 어둠 속에서 피사체가
단순하게 보이는 점에 착안해 예술과
디자인에서 기본이 되는 도형 삼각형,
사각형, 원을 조합해 실내를 구성했다.

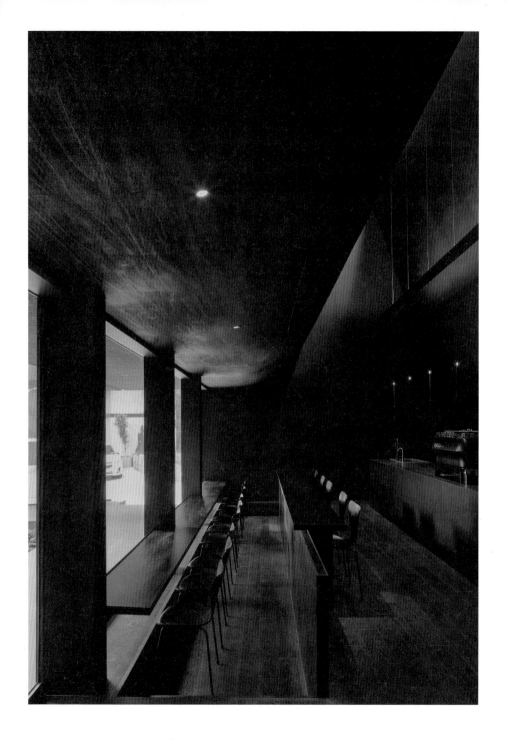

들어오는 손님과 중정을 바라보기 편한
좌석 배치를 도입했다. 마치 패션쇼장에
앉아 있는 기분이 든다.

한 공간이 인기를 끌면 아류작처럼 비슷한 마감재, 레이아웃을 적용한 곳이 늘어나죠. 그런 경험을 많이 했을 것 같아요.

그럼요. 특히 준지(Juun.J) 플래그십 스토어는 건물 외관에 처음 블랙을 썼는데, 이후 검은색 건물이 늘어났어요. 또 1층 카페에는 마주 앉는 좌석을 모두 빼고 의자가 창밖을 향하는 극장식 좌석 배치를 선택했는데요, 그 앞이 중정이 있기 때문이기도 하고 입구에서 내부로 들어오는 길을 바라보기 위함이에요. 입구의 길을 길게 낸 이유가 그곳을 런웨이로 보았거든요. 준지라는 브랜드가 핏(fit)에 주안점을 두어 옷을 좋아하는 친구들이 선호하는 브랜드거든요. 방문한 손님들을 런웨이를 걷는 모델로, 카페에 앉아 있는 손님을 관객으로 생각했죠. 준지 플래그십 스토어 이후에 창밖을 보는 배치의 카페가 늘었죠.

내러티브는 사라지고 스타일만 남았군요. 소비자 입장에서는 더 다양한 이야기, 고민이 담긴 공간이 늘었으면 좋겠습니다. 브랜드의 다음번 공간 트렌드는 어떻게 바라보나요?

〈파친코〉나 〈우리들의 블루스〉 보셨나요? 마블이나 DC를 보면서도 느꼈는데, 최근 두 드라마를 시청하면서 깨달은 점이 있어요. 이전에 강연할 때 늘 좋은 영화처럼 "공간의 주인공은 한 사람"이라 말했습니다. 근데 요즘 드라마나 영화는 통합된 하나의 환경, 세계관 속에서 여러 명의 주인공이 등장해요. 옴니버스 형식이죠. 공간도 그렇게 변화할 거라 봐요. 더 이상 모더니즘만으로는 설명할 수 없는 구상, 구성, 미디어가 혼합된 공간이 등장하지 않을까요? 사람들은 계속해서 새로운 걸 원하잖아요. 디자이너는 동시대의 현상을 발견하는 시각이 중요해요. 다양한 경험, 시도의 파편들을 통해 새로운 이야기를 엮어야 하죠.

WGNB는 앞으로 어떠한 이야기를 엮고 싶나요?

건축과 인테리어, 디자인 등의 구분을 짓지 않고 건축부터 소품까지 공간의 전반을 해결할 수 있는 회사가 되고 싶어요. 그리고 그 실력이 국내를 넘어 세계적으로 인정받는 스튜디오가 되길 원하고요. WGNB의 10년을 되돌아보는 전시도 기획하고 있어요. 저희가 생각하는 건축, 공간, 가구를 한 번에 보여줄 수 있는 기회가 될 것 같아요.

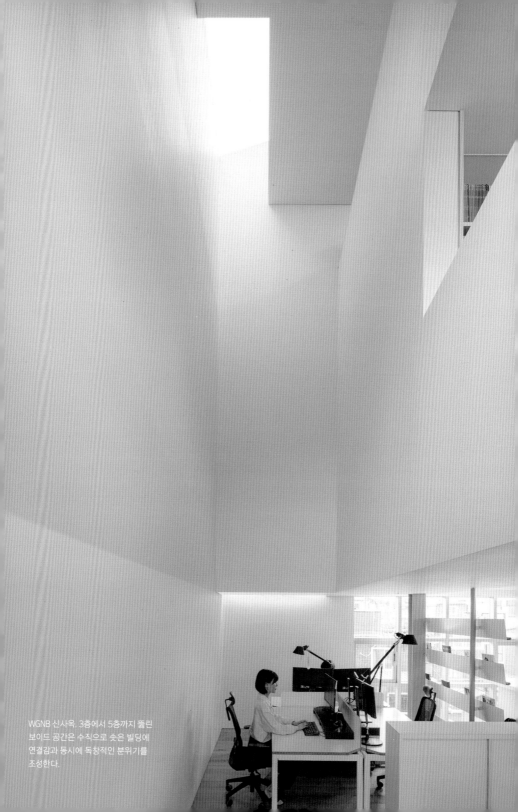

WGNB 신사옥. 3층에서 5층까지 뚫린 보이드 공간은 수직으로 솟은 빌딩에 연결감과 동시에 독창적인 분위기를 조성한다.

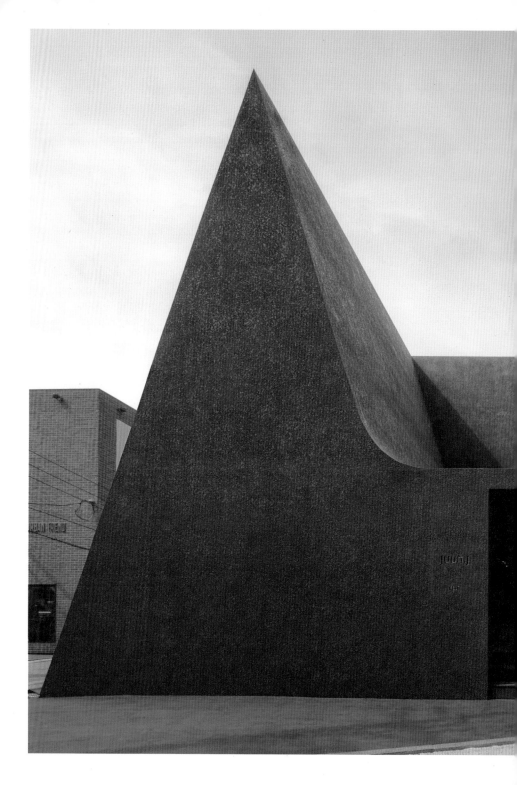

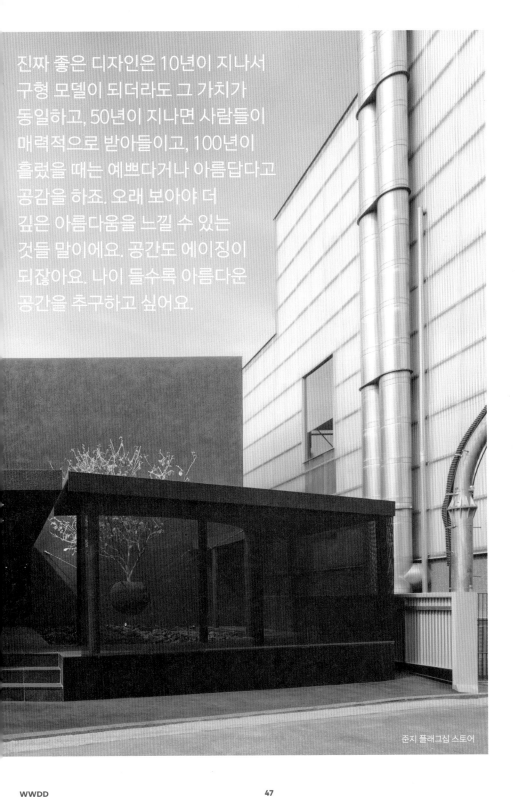

진짜 좋은 디자인은 10년이 지나서
구형 모델이 되더라도 그 가치가
동일하고, 50년이 지나면 사람들이
매력적으로 받아들이고, 100년이
흘렀을 때는 예쁘다거나 아름답다고
공감을 하죠. 오래 보아야 더
깊은 아름다움을 느낄 수 있는
것들 말이에요. 공간도 에이징이
되잖아요. 나이 들수록 아름다운
공간을 추구하고 싶어요.

준지 플래그십 스토어

준지 플래그십 스토어

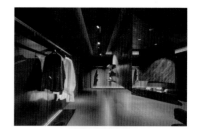

삼성전자 전시

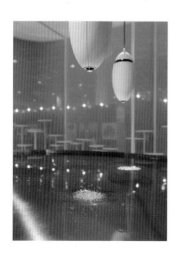

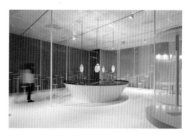

무신사 솔드아웃 쇼룸

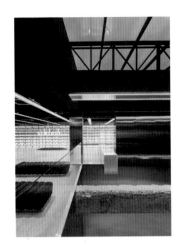

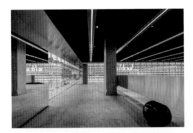

WGNB 사옥

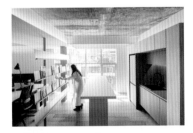

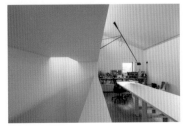

checkinnplz
studio

체크인플리즈스튜디오 _ 김혜영

@checkinnplzstudio_official

2015년 문을 연 김혜영 대표의 체크인플리즈스튜디오는 주거와 상업 공간을 넘나들며 이채로운 감성의 공간을 완성한다. 트렌드를 따르기보다 독창적이면서도 완성도 높은 공간을 만드는 일에 집중하며, 디자인의 모든 단서를 클라이언트에게서 찾는다. 공간의 사용자나 대상이 되는 브랜드에 몰입해 클라이언트만이 지닌 에센스를 디자인으로 구현하는 작업을 이어왔기 때문. 덕분에 체크인플리즈스튜디오의 공간은 항상 수식어 가 필요 없이 사용자와 자연스럽게 동화된다. 대표작으로는 아스티에 드 빌라트 한남, 로컬빌라 등이 있다.

디테일 하나에
숨은
백 가지 이유

인터뷰어 _ 유승현

모두가 호텔에 머물던 때에
충만한 여행 경험을 선사하는
게스트하우스 체크인플리즈를
열었고, 팬데믹으로 온라인 소통이
강화된 시대에 오프라인의 경험이
극대화된 공간, 아스티에 드
빌라트를 만든 디자인 스튜디오가
있다. 그 모두가 가능했던 배경,
체크인플리즈스튜디오가 품은
완벽한 디테일에 대한 열정은 디자인
분야에 새로운 파문을 남기고 있다.

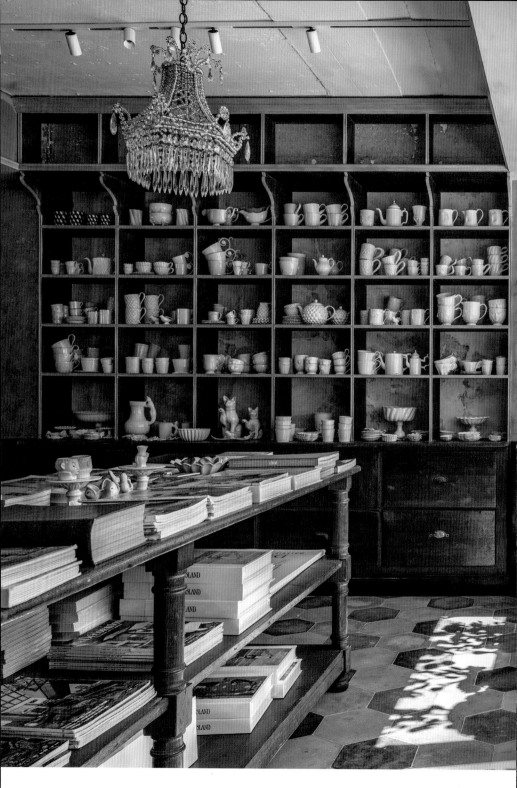

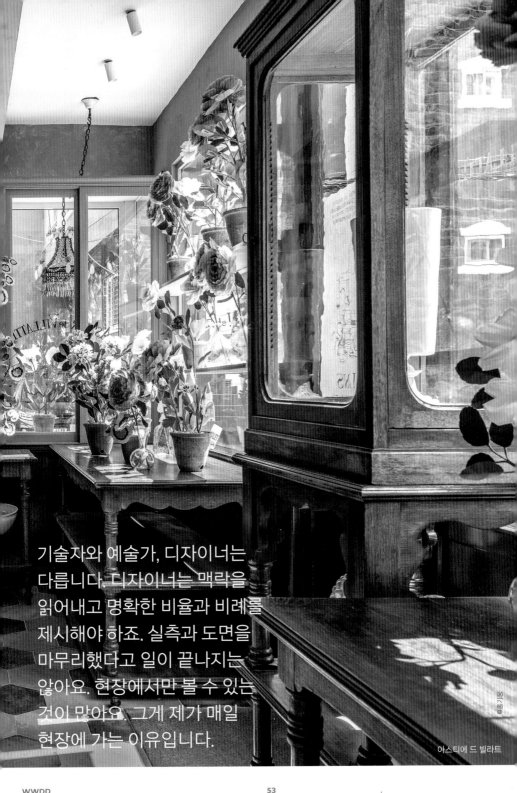

기술자와 예술가, 디자이너는
다릅니다 디자이너는 맥락을
읽어내고 명확한 비율과 비례를
제시해야 하죠. 실측과 도면을
마무리했다고 일이 끝나지는
않아요. 현장에서만 볼 수 있는
것이 많아요. 그게 제가 매일
현장에 가는 이유입니다.

아스티에 드 빌라트

체크인플리즈스튜디오의 포트폴리오에는 비슷한 프로젝트가 하나도 없습니다.
동일한 마감재를 사용했더라도 들여다보면 그 기능이 모두 다른 것도 특징이에요.
처음 인테리어 스튜디오를 막 열었을 때, 섬세한 설계를 바탕으로 하는 회사보다
스타일링에 치중한 곳이 더 많았어요. 저는 주거 분야에 좀 더 정밀한 설계가
필요하다고 생각했고 스타일링보다는 구조적이면서 기능적인, 동시에 획일화되지
않은 공간을 만드는 게 목표였습니다. 인테리어를 전공한 후 설계 회사와 디자인
스튜디오를 거치면서 전문적인 공간 설계에 대해 배웠고 마감부터 공간을 이루는
가구까지 직접 제작해보며 금속, 목재 등 다양한 소재에 대한 경험을 쌓았습니다.
특히 작은 나사까지 디테일하게 관여하는 가구 디자인이 제일 큰 도움이 되었어요.

디자이너로서 독자적인 스타일을 구축하고 싶다는 생각을 해본 적이 있나요?
패션 디자이너와 인테리어 디자이너는 다르다고 생각합니다. 디자이너가 그만의
스타일을 고수할 때, 평생 그 책임은 클라이언트에게 주어집니다. 이전에 승효상
건축가의 인터뷰를 읽은 적이 있는데 '건축가는 소심해야 한다'고 하시더군요.
건축가가 만든 공간에 사용자의 인생이 달렸으니까요. 그 말을 늘 되새깁니다.

그만큼 체크인플리즈스튜디오의 공간은 사용자, 머무는 사람에 대한 배려가
넘칩니다.
작업할 때 모든 디자인의 근거와 이유, 맥락을 사람과 사용자 경험에서 시작해요.
제게 그냥 바라만보는 텅 빈, 사치스러운 공간은 없습니다. 특히 집은 사람의
피부가 직접 닿잖아요. 거실 창가에 살짝 턱을 주어 배수로를 만듦으로써 화분을
옮기지 않고도 손쉽게 물을 줄 수 있도록 하거나 약통, 양념통처럼 드러나면 시선을
흐트러뜨리는 살림살이를 보관할 수납 선반을 설치하는 것 역시, 모든 것에는 근거와
이유의 중심에 '사람'이 있죠. 문을 열고 들어갔을 때 수식어가 필요 없어야 합니다.
자연스럽게 사람과 동화되는 공간이어야 하죠. 그래서 더욱이 디테일을 놓치지
말아야 합니다. 선을 하나 긋더라도 이게 이 공간에서 어떤 영향을 미칠지 계산해야
해요. 준공을 끝낸 후에도 공간 청소를 비롯한 소소한 것에 신경을 많이 씁니다.
바닥에 누워서 세면대 하부를 본다든지, 엎드려서 벽체를 바라본다든지. 서서는
보이지 않는, 눈에 띄지 않는 공간의 마감까지 꼼꼼히 챙깁니다. 프로젝트가 끝나고
나면 크게 아프곤 합니다. 이렇게까지 극도로 몰입했던 공간에서 나오기가 여간 쉽지
않아서예요.

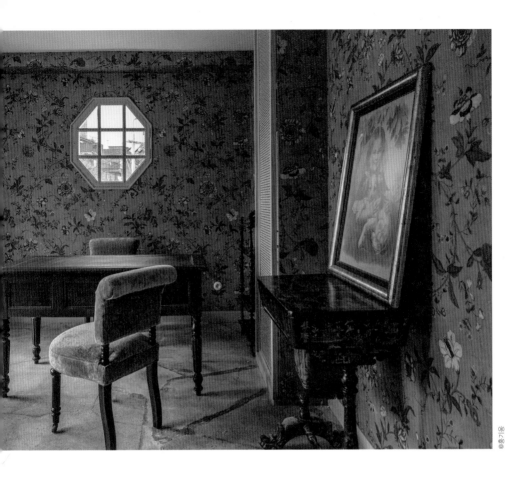

프랑스 파리의 매장보다
아스티에 드 빌라트의 철학을
더욱 잘 담아냈다는 평가를
받은 서울 플래그십 스토어.

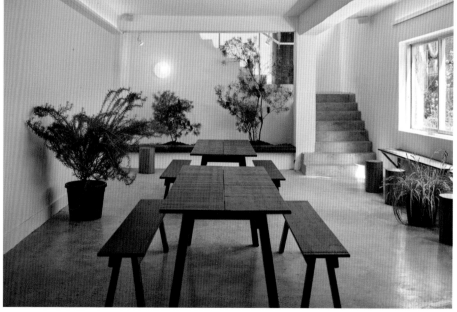

1974년 준공된 건물을
리노베이션한 로컬빌라
프로젝트. 세월의 흔적을
지워내고 여백과 채광을
극대화해 사람들에게 휴식과
따뜻함을 제공하는 브런치
카페로 완성했다.

Checkinnplz studio

결이 맞는 클라이언트와 만나면 더욱 시너지가 날 것 같아요.

최근에 만난 주거 공간의 클라이언트 부부는 물건 하나를 들일 때도
며칠이고 신중히 고민하는 분들이었습니다. 예술 작품은 물론 손에 닿는
모든 물건의 자리를 신중히 고민하며 작업을 했습니다. 펜던트 조명에서
빛이 떨어지는 위치, 스위치가 닿는 높이, 수건걸이의 자리 하나까지도요.
최적의 것만 남기되 선을 하나 그을 때에도 달라지는 느낌, 비율을
기민하게 파악하려 노력했어요.

**공간의 본질을 말하지만 역설적으로 트렌드를 주도해가는 스튜디오
중 하나입니다. 합판으로 만든 주방 인테리어 유행의 시작이
체크인플리즈스튜디오의 프로젝트인 걸 보면요.**

신당동 아파트 프로젝트에서 클라이언트가 먼저, 지금까지 해보지
않은 것들을 한번 시도해보면 어떻겠냐고 제안했습니다. 합판으로
주방을 만들었는데 그게 2017년입니다. 어느샌가 합판 주방이 유행이
되었더라고요. 제가 원조라고 주장하고 싶은 마음은 없어요. 저 또한
발명가이기보다 발견하는 사람으로서 여러 레퍼런스 이미지를
조합해나가니까요.

**머물고 쉬는 공간, 특히 홈 인테리어에 특화된 스튜디오라는 생각이
강했는데, 이태원 아스티에 드 빌라트를 보고는 편견이었다는 걸
깨달았어요. 작업에 참여하게 된 계기가 궁금합니다.**

공간의 아이덴티티를 설정하는 것부터 시공까지 모든 작업을 이끄는
디렉팅 경험을 20대에 쌓았습니다. 상업, 주거 공간 및 규모를 가리지
않고 여러 프로젝트를 했습니다. 다양한 공간을 디자인하면서 완성된
포트폴리오를 누군가 아스티에 드 빌라트에 추천했고 파리 본사에서
연락이 왔어요. 2020년 2월 지금의 플래그십 매장이 된 건물 앞에서
창립자 이반과 베누아 그리고 아스티에 드 빌라트 팀과 만났습니다.
일종의 면접이었죠. 다행히 저희 포트폴리오에 획일화된 프로젝트가 없어
좋다는 피드백을 받았고 함께 일하게 되었습니다.

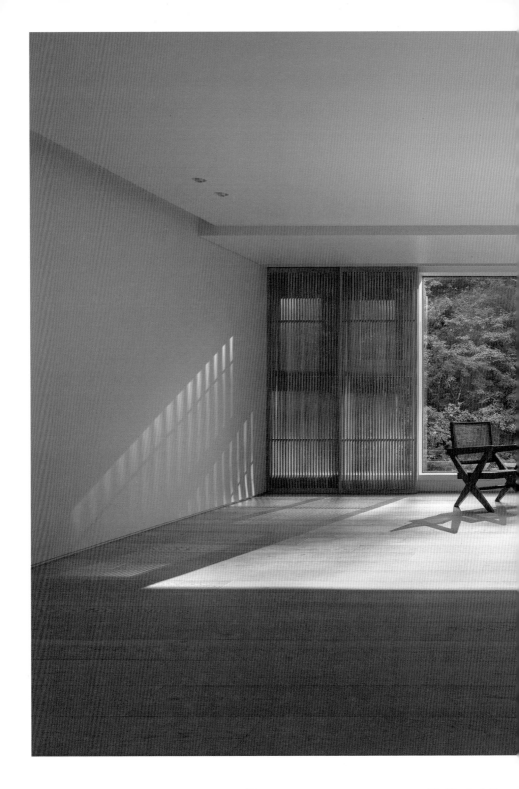

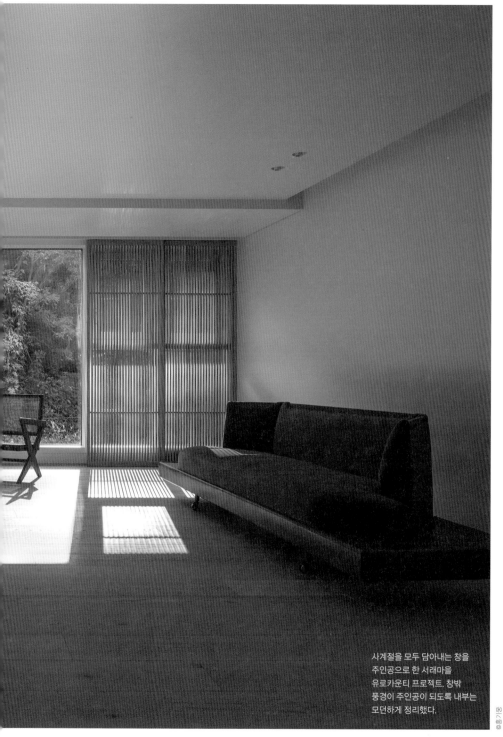

사계절을 모두 담아내는 창을
주인공으로 한 서래마을
유로카운티 프로젝트. 창밖
풍경이 주인공이 되도록 내부는
모던하게 정리했다.

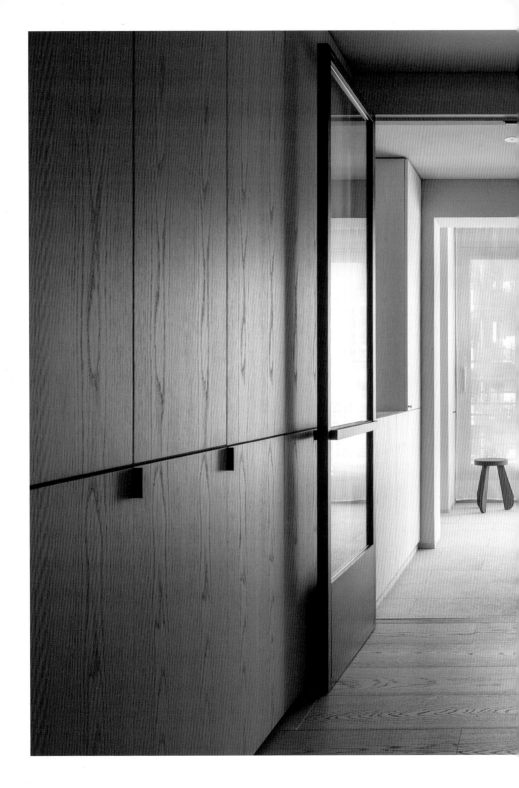

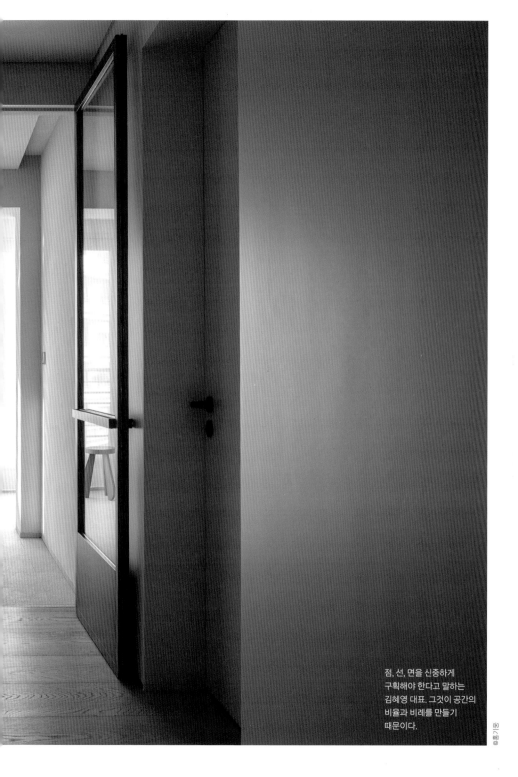

점, 선, 면을 신중하게
구획해야 한다고 말하는
김혜영 대표. 그것이 공간의
비율과 비례를 만들기
때문이다.

©홍기웅

고객의 작은 습관, 물건 하나까지도
김혜영 대표에게는 디자인의 힌트가
된다. 클라이언트의 일상, 취향을
기민하게 파악해 동선과 수납까지
꼼꼼히 신경을 쓴 주방.

디자이너로서 완성도를 높이고 싶은 욕심도 있었을 테고요.

맞아요. 저 또한 제가 만드는 공간이 하나도 빠짐없이 콘셉트와
일관되기를 바라고 추구합니다. 현대적인 소재는 철저히 배제해
공예스러운 느낌을 조성하자고 했습니다. 펜스를 제작해 냉난방기를
숨겼고 손으로 페인트를 발랐으며 오래된 것처럼 연출하기 위해
회벽으로 마감했습니다. 자기로 된 콘센트, 창호, 손잡이 등 어느 것 하나
빠짐없이 챙기고자 했죠. 그리고 남편이자 조각가인 도원탁 작가의
도움이 컸습니다. 일반적인 페인트공들이 할 수 없는 벽면 마감과
그리고 마루의 시공 방식을 그가 이해하고 구현해줬습니다. 걸을 때마다
삐걱삐걱하는 바닥의 소리까지도요. 아스티에 드 빌라트 역시 도원탁
작가를 굉장히 신뢰했습니다.

**공간을 작업할 때 가장 우선으로 여기는 제1의 원칙이 있다면
무엇입니까?**

획일화되지 않은 다양성이라고 생각합니다. 요즘은 똑같은 것을
계속해서 재생산하는 디자이너들이 칭송받는 시대인 듯해 아쉬움이
많습니다. 사람의 모습은 제각기 다양한데 '왜 늘 똑같은 공간에서 살아야
할까?'라고 묻고 싶습니다. 대형 건설사의 아파트 개발에 참여하고
싶다는 꿈이 있는데요, 이유도 그 때문입니다. 우리나라 주거 문화를
변화시키고 싶거든요. 누군가의 집에 있는 것이 꼭 우리 집에도 있어야
할 필요는 없죠. 자신이 좋아하는 것을 먼저 찾는 게 제일 우선입니다.
클라이언트에게 항상 좋아하는 게 무엇인지 묻습니다. 답변이 뾰족하지
않을 때는 설문지를 드리거나 이미지 올림픽을 하기도 해요. 직관적으로
상대가 좋아하는 것을 알기 위해서요. 남들이 뭐라고 해도 내가 좋아하는
것이 결국 그 공간의 아이덴티티를 갖게 하니까요.

**클라이언트의 숨은 욕구를 읽어내려면 디자이너가 그만큼 예민하게
감각을 곤두세우고 있어야 할 텐데요. 다소 고단한 일이기도 하겠어요.**

기술자와 예술가, 디자이너는 다릅니다. 디자이너는 맥락을 읽어내고
명확한 비율과 비례를 제시해야 하죠. 실측과 도면을 마무리했다고 일이
끝나지는 않아요. 현장에서만 볼 수 있는 것이 많아요. 그게 제가 매일
현장에 가는 이유입니다. 도면으로는 읽어낼 수 없는 것이 현장에는 많이
있습니다. 이를테면 창 너머로 가로수가 자리하는 것과 건물이 보이는
것은 다릅니다. 모든 창을 커튼으로 가릴 필요는 없습니다. 약간의 턱을
주어 부분만 가릴 수도 있고요. 시스템 창호 대신 칸살 창호를 선택할
수도 있습니다. 저는 최대한 현장에 오래 머물며 클라이언트가 발견하지
못했던 공간의 매력을 찾아내고자 합니다.

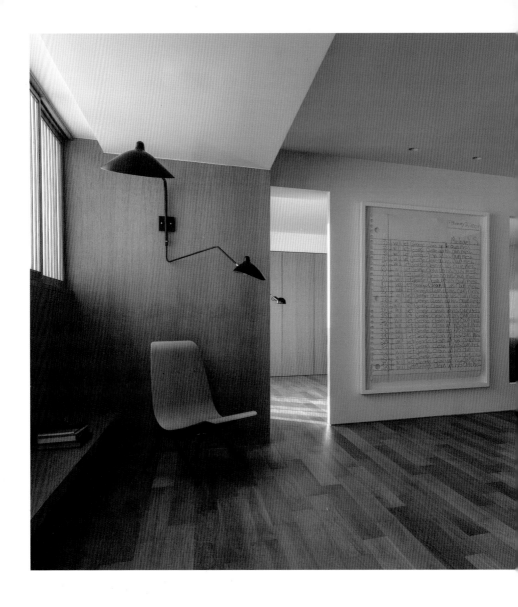

칸살 창호와 아트워크로
일본 교토의 고택 느낌을
살린 집. 아만 교토 호텔이나
파크 하얏트 교토의 정취를
집 안으로 들이고 싶었던
클라이언트의 바람을 공간에
구현했다.

체크인플리즈스튜디오가 생각하는 좋은 디자인은 무엇입니까? 또 좋은 디자인을 위해서 디자이너가 선행해야 하는 것은 무엇인가요?

세상에 하나뿐인 공간을 만드는 것, 꼭 맞게 제작한 핸드메이드 슈트처럼 그 사람과 이미지가 일맥상통한 공간이 되게 하는 것이 좋은 디자인이 아닐까요? 어려운 말들로 설득하지 않아도 그 공간에서만 느낄 수 있는 공기를 사람들이 알아챈다면 그것은 잘된 디자인인 것 같아요. 저희 스튜디오 모토는 'Not too styled, but just good style(너무 과하지 않으면서도 멋스러운)'입니다. 문을 열고 들어갔을 때 수식어가 필요 없어야 합니다. 자연스럽게 동화되는 공간이어야 하죠. 그래서 더욱이 디테일을 놓치지 말아야 합니다. 선을 하나 긋더라도 이게 이 공간에서 어떤 영향을 미칠지 계산해야 하고, 시공하는 과정에 관여해 끝까지 콘셉트가 잘 전달될 수 있도록 만들어야 그게 이루어지더라고요. 결국 디테일은 성실함과 끈기 같아요.

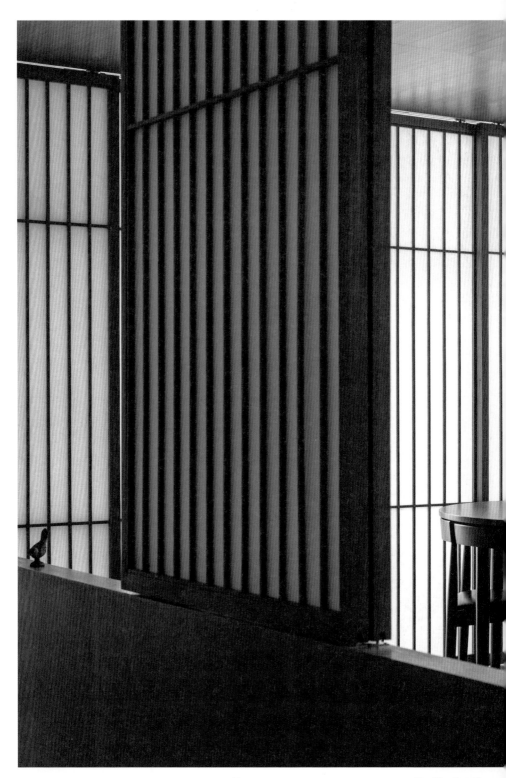

문을 열고 들어갔을 때
수식어가 필요 없어야 합니다.
자연스럽게 사람과 동화되는
공간이어야 하죠. 그래서
더욱이 디테일을 놓치지
말아야 합니다. 선을 하나
긋더라도 이게 이 공간에서
어떤 영향을 미칠지 계산해야
해요.

교토 프로젝트

아스티에 드 빌라트

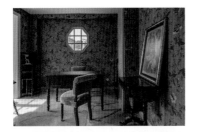

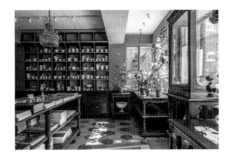

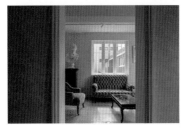

교토 프로젝트

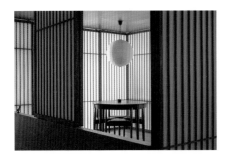

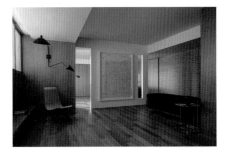

로컬빌라

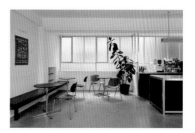

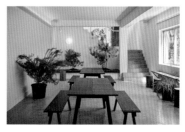

기타 주거 프로젝트

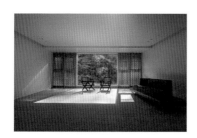

Studio
fragment

스튜디오 프레그먼트 _ 서동한

www.frgmnt.kr
@studio.fragment

스튜디오 프레그먼트는 2018년부터 서동한 디자이너가 이끄는 공간 디자인 스튜디오다. 서동한 디자이너는 산업 디자인을 전공한 후 공간과 그 안을 채우는 기물까지 통합적인 시선으로 공간을 디자인한다. 동선을 불편 없이 만드는 게 중요한 것처럼 본질적인 기능 구현을 우선시하는 스튜디오 프레그먼트는 장소의 특수성, 시선의 흐름, 공간에서 일어나는 다양한 행동과 반응, 그리고 맥락에 대한 포괄적인 연구를 통해 은유적인 방법으로 공간 디자인에 접근하고 있다. 29cM 성수, 아우어 베이커리 숭례문, 아라리오갤러리 병과점 합, 코오롱스포츠 한남이 대표 프로젝트다.

협업의 시대,
스페셜리스트 간의
시너지

인터뷰어 _ 정사은

한 분야에 특화된 스페셜리스트의
시대. 그들 간의 결합이 더욱
파워풀해지는 미래가 온다.
유연하게 헤쳐 모이는 협업, 여기에
자신만의 색채를 더욱 진하게 풍기는
깊이감이 더해지니 그 결과물은
더욱 강한 인상을 남긴다. 그 세대의
시작점에 스튜디오 프레그먼트가
있다.

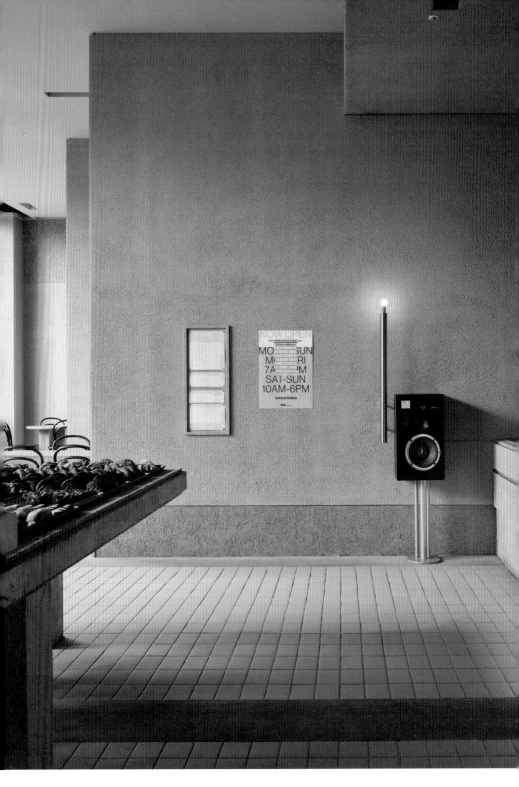

NOW OPEN
MO SUN
M RI
7A PM
SAT-SUN
10AM-6PM

SUNGNYEMEN

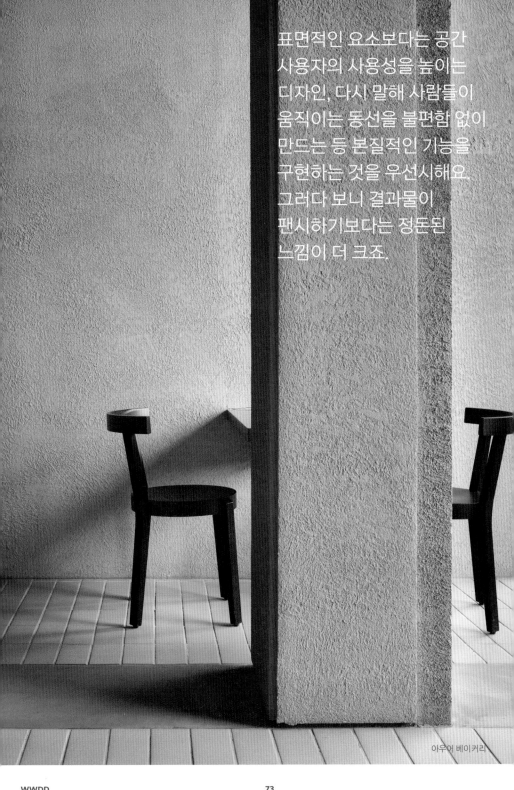

표면적인 요소보다는 공간
사용자의 사용성을 높이는
디자인, 다시 말해 사람들이
움직이는 동선을 불편함 없이
만드는 등 본질적인 기능을
구현하는 것을 우선시해요.
그러다 보니 결과물이
팬시하기보다는 정돈된
느낌이 더 크죠.

아우어 베이커리

산업디자인을 전공했는데 공간 디자이너로 활약하고 계시는 점이 독특해요.

저희가 한창 배울 때는 필립 스탁이나 하이메 야욘 같은 이들, 네덜란드의 무이
브랜드처럼 창의적인 아트 퍼니처를 만들던 이들에게 고무되는 시기였어요. 그런데
공부하면 할수록 제가 아무리 아트 퍼니처를 좋아하고 그걸 멋지게 만든다 해도, 그
치열하고 창조적인 세계에 들어갈 수 있을 거 같지가 않은 거예요(웃음). 우연찮게
작은 공간 디자인을 의뢰받게 되면서 인테리어에 발을 담그게 되었죠. 그렇게 하나둘
프로젝트를 이어가며 공간 디자인을 시작하게 된 거예요. 처음 젊은 디자이너들이
스튜디오를 연다고 하니 주위에서 '한번 해볼래?' 하고 의뢰해주시는 것들이
있었어요. 의뢰받았을 때에는 '어? 공간 속에 들어가는 가구를 다른 시각으로 볼 수
있지 않을까?' 하는 마음이 있었어요. 사실 10년 전만 하더라도 덴마크 국민 가구라
불리는 프리츠 한센 제품도 오리지널이 아닌 복제품을 사는 게 만연했었거든요.
그러니 디자이너 입장에서는 '그럴 거면 만드는 게 낫지 않아?'라는 생각이 들
수밖에요. 그래서 저희가 진행하는 프로젝트는 공간 디자인과 함께 그 안에 들어가는
가구까지도 제안하고 디자인하는 경우가 많아요.

인테리어 전공자와 시작이 다르기에 풀어내는 방식도 다를 것 같아요.

대학 커리큘럼 중 건축을 간접적으로 경험할 수 있는 공간 수업에 관심이 많았어요.
특히 건물의 골격이나 외형에 치중하기보다는 그 안에서 펼쳐질 프로그램을 더
섬세하게 고민하는 교수님들의 영향을 받았죠. 스튜디오 프레그먼트도 인테리어를
하며 표면적인 요소보다는 공간 사용자의 사용성을 높이는 디자인, 다시 말해
사람들이 움직이는 동선을 불편함 없이 만드는 등 본질적인 기능을 구현하는 것을
우선시해요. 그러다 보니 결과물이 팬시하기보다는 정돈된 느낌이 더 크죠. 물론
디자이너니 그 본질적인 것이 보기에 아름다울 수 있도록 만드는 것도 놓치지
않으려 해요.

말씀하신 공간의 본질적 기능이 잘 구현된 사례를 소개해주신다면?

종로구 혜화동에 오래된 가옥을 리모델링하는 프로젝트가 있었어요. 클라이언트가
어머니와 함께 살기 위해 기존 집을 고치는데, 연세 드신 어머니가 거동하는데
불편하지 않도록, 그리고 자신이 어머니를 돌보기에 편리하도록 바꾸는 집이었어요.

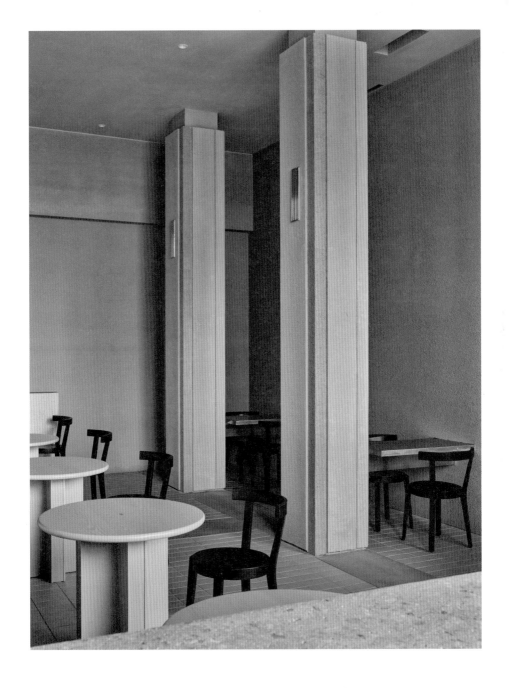

베이킹의 과정에서 영감을 받은
아우어 베이커리 프로젝트. 여러
재료를 섞고 치대며 굽는 과정을
통해 완성되는 다양한 형태,
식감을 시멘트와 콘크리트 소재로
표현했다.

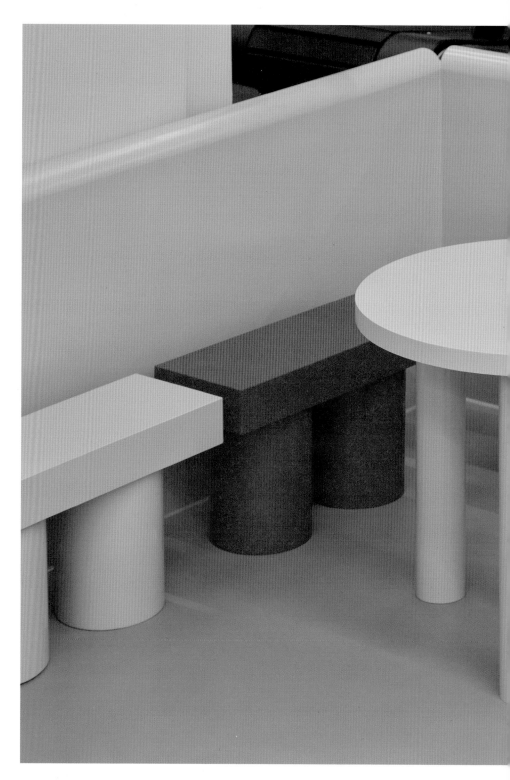

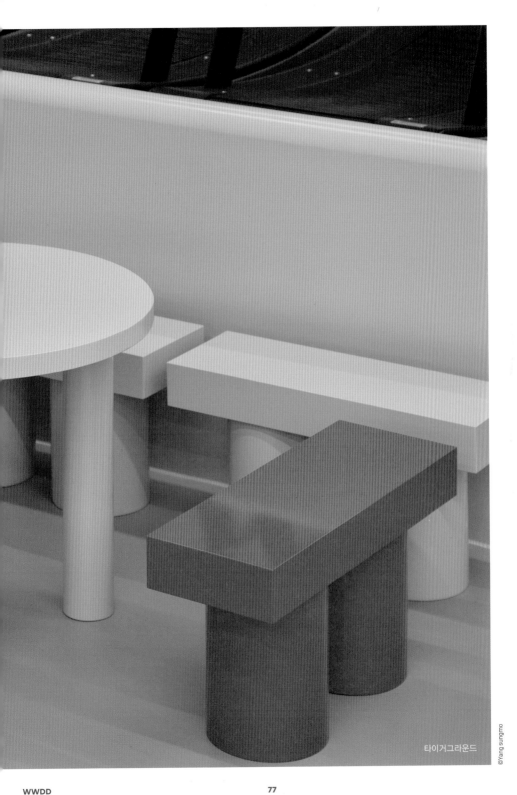

타이거그라운드

© Yang sungmo

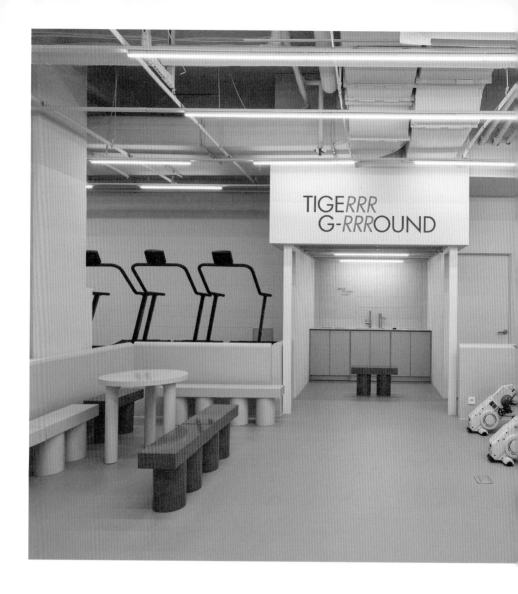

강주연 타이포그래피 디자이너와
협업한 피트니스 클럽 타이거그라운드.
미니멀한 공간에서 운동하며 내는
사운드를 그래픽으로 표현했다.

Studio fragment

©Yang sun yung

기능에 관한 요소들이 구현된 부분은 어디인가요?

이를테면 응급 상황이 생겼을 때 클라이언트의 방에서 어머니의 방으로 바로 갈 수 있는 문을 낸다든가, 어머니의 욕실은 미끄럽지 않은 마감재를 고른다거나 하는 거지요. 사실 이런 게 공간의 아름다움만 따졌을 때는 결과물로 나오기 힘들지만, 미감 때문에 꼭 필요한 기능을 빼는 건 저희가 추구하는 지향점이 아니에요. 기능을 충실히 넣어도 충분히 예쁘게 만들 수 있는 그 접점을 찾는 게 중요하죠. 그래서 어르신이 오가는 동선에 설치하는 핸드레일도 잡기 편한 두께와 위치를 고려해 공간과 녹아들 수 있도록 디자인했던 게 기억에 남아요.

최근 젊은 디자인 스튜디오들이 프로젝트에 따라 유연하게 모였다 흩어지는 협업의 관계를 형성하는 것이 눈에 많이 띄어요. 느슨한 협력 관계라고 생각하는데 스튜디오 프레그먼트도 그런 협업을 많이 하는 곳 중 하나죠.

저희는 공간에 대한 솔루션을 제안하는 공간 전문가예요. 한데 클라이언트가 공간 디자인을 요청하면서 저희가 전문성이 부족하다고 생각하는 부분을 함께 의뢰할 때가 많이 있죠. 예를 들면 로고를 비롯한 그래픽 디자인이랄지 영상, 미디어 같은 것이요. 그런 의뢰가 들어오면 저희는 또 다른 전문가와의 협업을 제안해요.

비용 증가에 대한 문제가 도마 위에 오르겠네요.

클라이언트 입장에서 당장은 비용이 들어도 요즘 시대에는 훨씬 득이 크거든요. 특히 그래픽 디자인 분야의 경우, 작업물이 좋은 디자인 스튜디오들은 소위 '팬덤'이 있기도 해요. 그 스튜디오를 팔로우하는 많은 이가 결과를 기대하고 그곳에 가보고요. 마케팅적 효과도 무시할 수 없을 정도로 커요. 이러한 설명을 드린 뒤 클라이언트가 긍정적인 반응을 보인다면 그중 스타일이 가장 맞을 것 같은 팀을 가이드해드리지요. 요즘은 클라이언트도 이런 협업에 열려 있는 분이 무척 많아요. 계약은 물론 클라이언트와 해당 스튜디오가 직접 하지요. 저희와 해당 스튜디오는 업무적으로 파트너십을 구축하게 되고요.

산업 디자인을 전공했기 때문에 간단한 타이포그래피 디자인이나 그래픽은 스튜디오 내에서도 충분히 소화가 가능할 텐데요.

물론 저도 수업을 듣고 공부는 했지만, 그리고 저 역시 타이포그래피를 무척 좋아하지만 그 분야를 오랫동안 깊게 탐구하며 작업해온 사람들은 확실히 보는 안목이 달라요. 폰트의 역사와 유래까지도 염두에 두며 어떤 상황에 어떻게 써야 하는지에 대해 알고 적용하거든요. 당연히 결과가 더 좋고요.

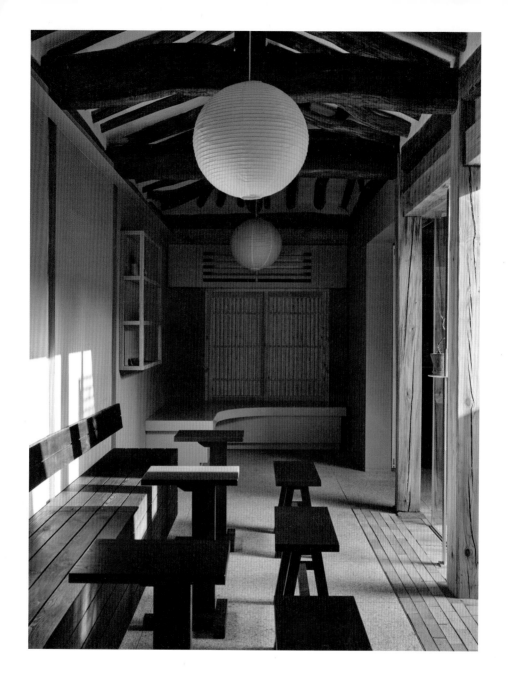

서촌에 위치한 작은 한옥을 개조해
만든 카페 타이드워터. 실외 바닥재를
실내까지 들여와 공간에 확장감을
더하는 동시에 목구조가 더 잘 보일 수
있는 공간을 의도했다.

Studio fragment

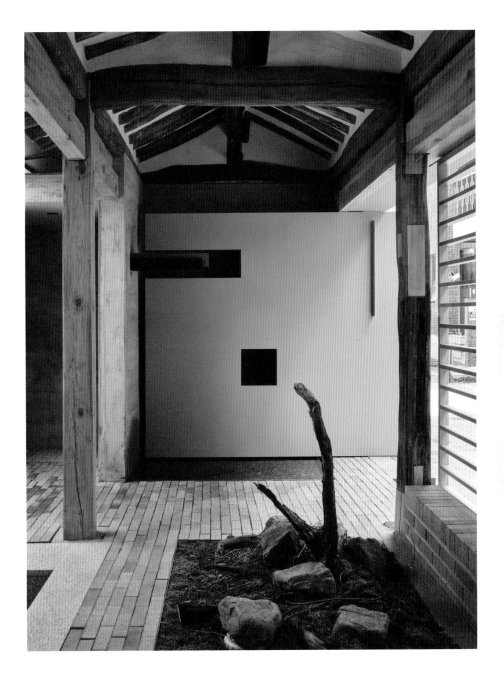

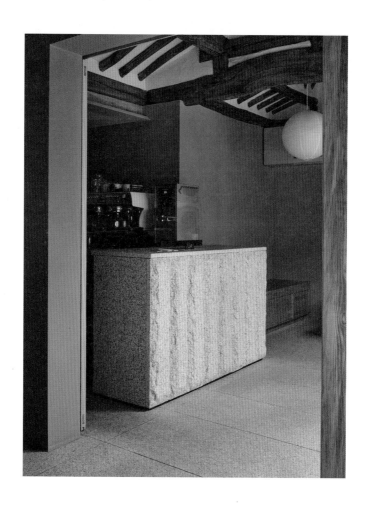

한옥을 즐기는 여러 가지 방법
중 하나로 청각적 경험을
떠올렸다. 물이 떨어지며
들리는 소리가 한옥의 정취를
더욱 고즈넉하게 만든다.

다른 영역의 전문가와 관계를 맺는 방식이 과거에는 수직적으로 일을 내리는 형태였다면, 점차 수평적인 관계로 전환되는 것 같습니다.

협업이라는 것은 함께하는 파트너의 전문성과 시간을 빌리는 행위라고 생각해요. 저희가 공간 디자인의 스페셜리스트라면 그들은 자신의 영역의 스페셜리스트이니까요. 또 일을 진행하며 서로에 대한 신뢰도 중요해요. 믿어야 그 결과물이 끝까지 만족스럽게 나와요. 무엇보다 이런 협업의 과정을 거쳐 탄생할 파트너들의 결과물이 너무 기대되고 재미있는 거예요! 의도에 대한 반영은 물론이고 본인들의 색깔도 잘 드러나게 작업물이 나오거든요.

모든 주체가 '협업'이라는 관계로 일을 하면 더욱 주체적으로 일하게 될 것 같아요. 자신의 일이 되는 거잖아요.

그래서 외려 몇 개의 작업물을 가지고 회의를 하면 작업을 담당한 이들에게 "뭐가 더 좋으세요?"라고 물어보게 되는 상황이 종종 발생해요. 그 결과물을 존중하는 상태에서 서로 의견을 조율하는 거지요. 이러한 관계는 저희가 다른 건축가나 기획자의 요청으로 파트너십을 가지고 일을 할 때에도 적용되어요. 저희 역시 공유 주거의 가구 디자인과 제작 건을 의뢰받기도 하고 건축의 인테리어 파트를 의뢰받아 작업할 때도 있어요. 물론 파트너로서 존중받는 관계로 일을 하죠.

서로 다른 영역의 창작자가 하나의 프로젝트를 진행하며 파워풀한 아웃풋을 낼 수 있도록 교통정리도 분명 필요할 것 같아요.

그래서 초기에 기획 의도를 충분히 이야기 나누고 공유하는 게 중요해요. 공간이 어떻게 쓰일지에 대한 의도와 방향이 명확하게 정리되어 있어야 하는 거죠.

협업하기에 좋은 파트너는 어떤 사람들인가요?

자신만의 디자인을 만들어가는 사람들이 파트너십에서도 좋은 역량을 발휘한다고 생각해요. 색채가 있는 분, 소위 자기 디자인을 하는 분들이요. 최근에는 그래픽스튜디오 DDBBMM, 가구 디자이너 황형신 작가와 협업하며 새로운 프로젝트를 준비하고 있어요. 이분들이 또 어떤 멋진 디자인을 보여주실지 저 역시 무척 기대가 된답니다(웃음).

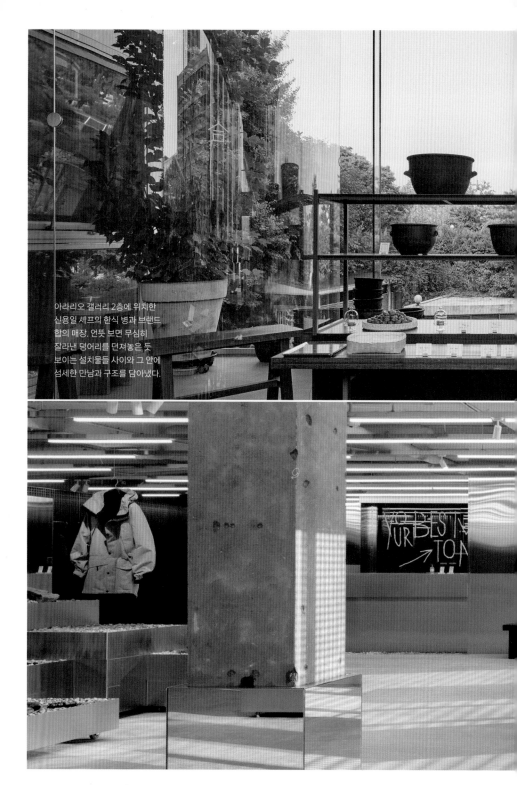

아라리오 갤러리 2층에 위치한
신용일 셰프의 한식 병과 브랜드
합의 매장. 언뜻 보면 무심히
잘라낸 덩어리를 던져놓은 듯
보이는 설치물들 사이와 그 안에
섬세한 만남과 구조를 담아냈다.

Studio fragment

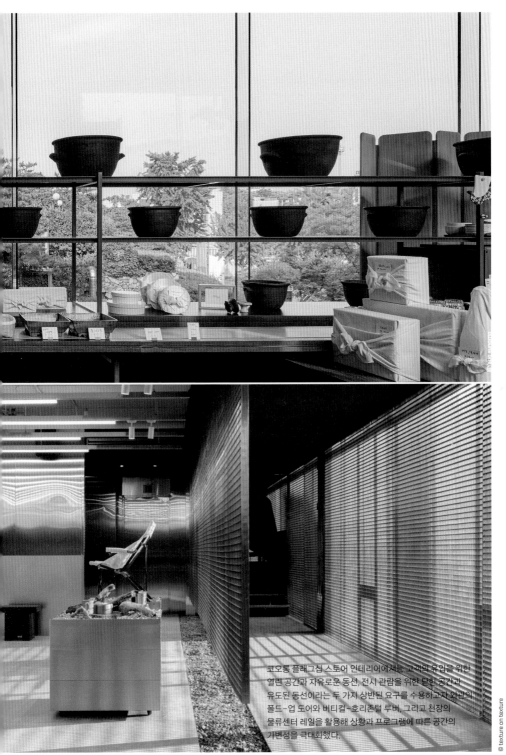

코오롱 플래그십 스토어 인테리어에서는 고객의 유입을 위한
열린 공간과 자유로운 동선, 전시 관람을 위한 닫힌 공간과
유도된 동선이라는 두 가지 상반된 요구를 수용하고자 외관의
폴드-업 도어와 버티컬-호리즌털 루버, 그리고 천장의
물류센터 레일을 활용해 상황과 프로그램에 따른 공간의
가변성을 극대화했다.

© texture on texture

협업이라는 것은 함께하는 파트너의
전문성과 시간을 빌리는 행위라고
생각해요. 저희가 공간 디자인의
스페셜리스트라면 그들은 자신의 영역의
스페셜리스트이니까요. 또 일을 진행하며
서로에 대한 신뢰도 중요해요. 믿어야 그
결과물이 끝까지 만족스럽게 나와요.

태닝 인 더 시티

아우어 베이커리

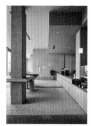
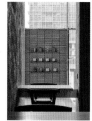
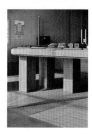

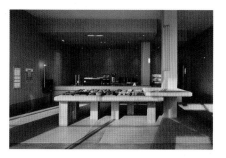

타이거그라운드

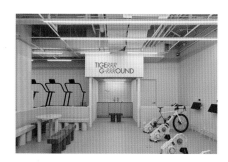

코오롱 플래그십 스토어

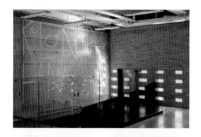

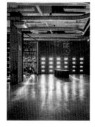
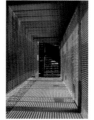

타이드워터

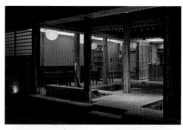

태닝 인 더 시티

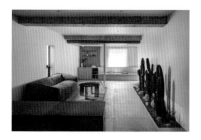

합

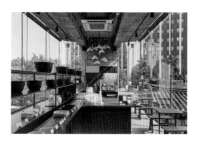

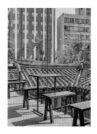

Studio
leehaeinn

이혜인 디자인 스튜디오 _ 이혜인

@studioleehaeinn

이혜인은 어릴 적 살았던 섬나라 스리랑카의 트로피컬 건축에서 많은 영감을 받았다. 아름다운 대자연 속에서 어우러지는 건축과 공간에 관심이 많아 공간에 주어진 본연의 아름다운 모습과 환경 그 자체를 활용하며 디자인한다. 특히 빛이 적은 도시의 상업 공간에서 트로피컬의 원색처럼 블랙 앤 화이트같이 강렬하게 대비가 되는 재료를 사용함으로써 빛과 그림자의 역할을 대신해 강조하는 작업을 즐겨 한다. 또한 각 분야에서 활동하는 여러 아티스트, 전문가와 시너지를 발휘해 공간 경험을 한층 풍부하게 만들어내고자 한다. 유튜버 수사샤의 집, 큐레이션 와인솝 스몰글라스 오브제와 콤포트서울이 그의 디자인 감도를 잘 녹여내고 있다.

경계를 허물면
보이는 것들

인터뷰어 _ 정사은

**패션 디자이너 우영미의 신규 라인업
론칭 스토어, 유튜버 수사샤의 집,
큐레이션 와인숍 스몰글라스 오브제와
최근 핫 플레이스로 떠오른 콤포트
서울까지. 공간을 중심으로 브랜드
아이덴티티를 전개하는 전문가로
스스로의 포지션을 만들어가고 있는
이혜인 디자이너. 그녀를 보니 좋은
디자이너는 기획자이자 실행가 그리고
이야기꾼이라는 말은 거짓이 아니었다.**

좋은 작업은 좋은 클라이언트를
만나야 하는데, 그 좋은
클라이언트라 함은 인내하고
기다려주는 분인 것 같다고요.
그렇게 인내하고 기다리며 귀
기울여주는 클라이언트를 만나면
그냥, 신나서 하게 되죠.

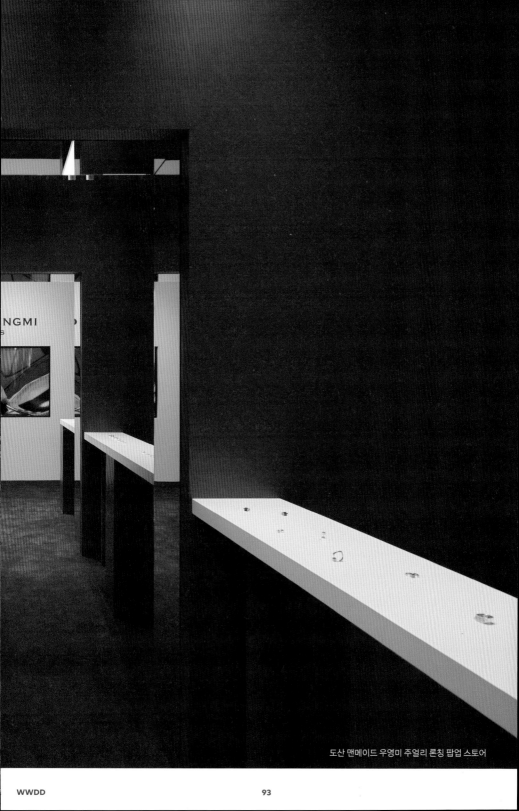

도산 맨메이드 우영미 주얼리 론칭 팝업 스토어

회사명이 본인의 이름이기도 해요. 이혜인 디자인 스튜디오.

독일에서 오래 포토그래퍼로 활동하셨던 분이자 가구 컬렉터이신 서촌 MK2
대표님과 이야기를 나누다가 들었는데, 외국에서는 디자인 회사와 만나고 일을
진행할 때 스튜디오명이 본인의 이름이 아니면 서류에서부터 탈락하는 경우가
많대요. 그 사람의 자신감과 책임감 같은 걸 자기 이름을 걸고 하는 회사명으로 한번
검증하는 거죠. 그러면서 "너 자신 있잖아. 그냥 이혜인으로 해"라시는 거예요. 그때
'맞다! 내 이름에 누가 되지 않는 작업을 하는 그런 사람이 되어야지' 결심했어요.
그래서 제 이름으로 하게 된 거예요. 단순하죠?

**홍익대 건축과에서 실내 건축을 전공하셨어요. 한데 작업을 보면 디자인에 영역
구분이 없는 듯해요.**

제 소개를 할 때 어디서는 건축가라고 하고 어디서는 인테리어 디자이너라고
하는데 사실 아직도 잘 모르겠어요(웃음). 건축과 인테리어, 디자이너와 아티스트….
예전에는 정확히 구분했잖아요. 근데 '결과를 만드는 것'이라는 관점에서는 그 구분이
되게 모호하다고 생각해요. 저희가 먹고 쓰고 자는 의식주의 영역이 떼려야 뗄 수
없고 경계도 없다고 느끼거든요. 결국 그것들이 다 맞물려서 '무언가'를 만들어내야
하는 거잖아요. 그런데 브랜딩, 그래픽, 공간 디자인 다 세분되어 있어요. 사실
왜 그렇게 되어 있는지 모르겠어요. 결국 시작은 같고 다 머징(Merging)되어야
하는건데요.

**그런 작업 방식은 굳이 규정하자면 통합적인 디자인인데, 국내 디자인 환경은 영역
간 구분이 명확한 편이잖아요.**

건축과 2학년 때 세부 전공을 선택할 수 있었어요. 제 성향이 매스감 큰 큼직한
것보다는 작은 공간이나 가구, 오브제, 우리 생활 패턴에서 시작되는 이야기에
흥미가 많았던 터라 재미있을 것 같아 실내 건축으로 지원했죠. 학교 다닐 때
교수님께서 "밖에 나가서 다른 영역 친구들이랑 열심히 놀아"라고 이야기하셨던
걸 충실히 따르기도 했어요. 회화과, 판화과, 조소과 친구들과 교양 수업에서 만나
친해졌고 미대 수업도 청강으로 들었고요. 언더그라운드에서 음악하는 친구도
많았고 패션, 요리하는 친구도 있었어요. 그런 사람들이 항상 주변에 있으니 제가
나서서 뭘 꼭 하지 않아도 항상 영감이 되고요. 사실 그때는 오늘 하루만 살 것처럼
열심히 놀았거든요(웃음). 근데 지금 와서 보니 다들 제자리에서 굳건히 성장한
전문가들이 되었더라고요. 지금은 협업하고 자문에 적극 답하고 소개해주며
서로서로 시너지를 내요.

패션 디자이너 우영미의 실버 주얼리 론칭 팝업
쇼룸. 제품이 돋보일 수 있도록 레드와 화이트의
투톤 대비로 공간 콘셉트를 잡았고, 제품
각각에 아주 작은 키네틱 아트를 함께 적용해
섬세한 움직임을 연출했다. 이곳에 오는 이들은
큰 공간에서 작은 제품으로, 그리고 섬세한
움직임으로 시선이 이동하는 경험을 하게 된다.

화이트 컬러 배경에 블랙으로
포인트를 준 유튜버 수사샤의
집. 디자이너가 유년기를 보낸
스리랑카에서 흔히 볼 수
있는 도어 프레임을 설치해
포인트를 주었고, 주방의
동선을 바꾸며 오래된 목재를
활용해 바 테이블을 설치했다.
고목이 주는 질감이 블랙
컬러와 어우러지며 빛을 받을
때마다 텍스처가 돋보인다.

Studioleehaeinn

최근 디자인 업계에서 협업, 컬래버레이션 같은 단어가 많이 들려와요. 좋은 파트너십은 어떤 모습이라고 생각하세요?

서로 얘기하다 보면 그냥 자연스럽게 같이 손잡고 가게 되는 거? 손잡는다는 표현도 꼭 맞는건 아니고, 그냥 자연스럽게 마주 앉아 결과물을 고민하는 것이요. 동등한 관계로요. 사람들은 이혜인 디자인 스튜디오가 되게 큰 팀으로 일하는 줄 알아요. 한데 보다시피 저 혼자 일해요(웃음). 그렇지만 항상 주변에 영감을 주는 사람이 많았어요. 사회에 나와서 같이 술 한잔 기울였던 친구들도 있고, 처음 만나는 사람도 많아요. 흥미로운 작업을 하는 사람을 발견하면 프로젝트나 작업 방식에 대해서 많이 찾아보기도 하고요. 재미난 아이디어가 있거나 뭔가를 하고 싶을 때 그 사람이 떠오른다면 주저하지 않고 바로 연락해요. "나 이런 재미난 프로젝트 있는데 같이 한번 해볼래?"라고요.

함께 일하다 보면 때론 자기 고집을 부리고 싶을 때도 있지 않나요?

명언이 있잖아요. '일은 전문가에게 맡겨야 된다!' 전 제가 못하는 것과 잘하는 걸 잘 알고 있어요. 무엇보다 그걸 잘할 수 있는 친구들과의 시너지를 이끌어내는 건 정말 잘할 자신이 있거든요. 대화를 굉장히 많이 해요. 그리고 서로 무척 존중해요. 프로젝트마다 파트너 크레디트 표기를 많이 하는데, 그 이유도 결국 '같이' 한 거라서.

사람이 하는 일이니, 결국 사람을 대하는 태도가 결과물로 이어지는 거네요.

사람들은 젠틀몬스터의 공간 디자인팀 인하우스 활동부터 알고 있는데, 제 이력이 조금 특이해요. 코이카(KOICA, 한국국제협력단)가 스리랑카에 학교와 병원, 국제회의장 같은 시설을 지어주는 건축 프로젝트 PM을 2년 동안 했어요. 현지에 건축 전공 코디네이터가 필요한 상황이었는데 어릴 때 그곳에 살았던 저에게 그 제안이 온 거예요. 펀드레이징과 타당성 조사, 설계와 시공 조율까지. 정말 코피 흘리며, 입시 때보다 더 열심히 준비하고 일했어요. 그때 여러 사람의 의견을 조율해가며 큰 프로젝트를 이끌어본 경험이 저에겐 큰 도움이 되었죠.

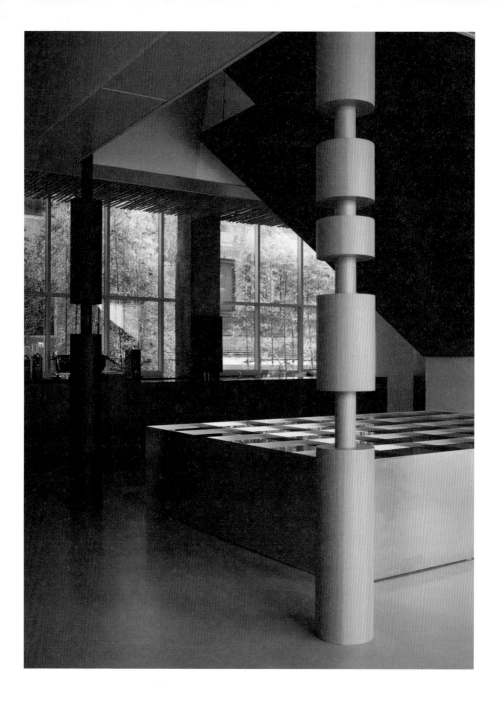

와인과 함께 간단한 음식을 파는 식음료
큐레이션 공간 스몰글라스 오브제. 계단
아래 경사면에 거울을 설치해 비치는 사물이
도드라지도록 하거나 소재의 대비를 통해
물성, 질감, 컬러의 다채로움을 경험할
수 있도록 하는 것은 이혜인 소장의 공간
구성력과 연출력이 결합된 시너지다.

그다음 의미 있는 행보가 젠틀몬스터군요.

젠틀몬스터 김한국 대표님이 "한국에 왜 재미있는 공간이 없지? 왜 영감을 얻으려 해외에 나가야 하는 거야? 레퍼런스 삼을 만한 좋은 공간, 우리가 만들자!"라고 해서 공간 브랜딩을 시작했대요. 지인발 소식으로 젠틀몬스터 브랜딩 본부에서 공간팀을 별도로 만든다는 이야기를 들었어요. 재미있는 친구 있으면 소개해달라셔서 제가 가게 된 거죠. 여기서 가구, 오브제, 아트 하는 사람들과 협업해 결과물을 증폭하는 법을 배웠어요. 보통의 회사는 공간 디자이너가 도면을 그려오면 그 위에 가구를 올리고, 키네틱 아트를 더할 텐데, 여기는 다 함께 회의에 들어와요. 진짜 백지에서 시작해요. 스토리도 다 같이 앉아서 이야기하며 짜나가요. 갑자기 조소를 전공한 비주얼 디자이너가 엄청 재미있는 아이디어를 들고 와서 그걸로 디벨롭될 때도 있고, 누군가 "여기 엄청 큰 '사람' 하나 있으면 좋겠다"에서 시작해서 아이디어에 살을 붙여가기도 하죠. "손이 이렇게 움직이면 좋겠는데?", "가만히 있다가 눈이 깜박이면 말도 안 되게 이상한 감정을 주겠다!" 대화가 이런 식이에요. 이때 영역을 나누는 건 의미가 없어요. 궁극적인 목표는 사람들에게 특별한 '경험'을 주는 결과물을 만드는거니까요.

젠틀몬스터의 그런 시도와 성취를 통해 개인 이혜인도 한 단계 도약했을 것 같은데요.

이전에는 디자인 요소요소가 다 흩어져 있고 그때그때 상황에 맞춰서 끌어오고 협업하는, 조금은 맥락 없는 모습이었다면, 젠틀몬스터에서의 경험을 통해 그걸 확실하게 분류하고 정리할 줄 알게 되었어요. 또 파트너와 잘 협업하는 방식이나 상대를 이해하는 법, 효과적인 커뮤니케이션법을 익힘은 물론 건축, 인테리어, 예술, 브랜딩을 아우르며 경계 없이 확장하는 훈련도 되었고요.

그 '경계 없음'이 바로 클라이언트가 이혜인 디자인 스튜디오를 찾는 이유와도 일맥상통하지 않을까요?

콤포트 서울 클라이언트가 한 이야기가 질문에 답이 될 것 같아요. "우리의 생각이 전부 흩어져 있는데 길을 터주고 그걸 하나로 모을 수 있는 사람이 소장님 같다"며 프로젝트를 제안했거든요. 아! 미리 보내주신 질문에도 있던데, 기억에 남는 클라이언트 있잖아요,

Studioleehaeinn

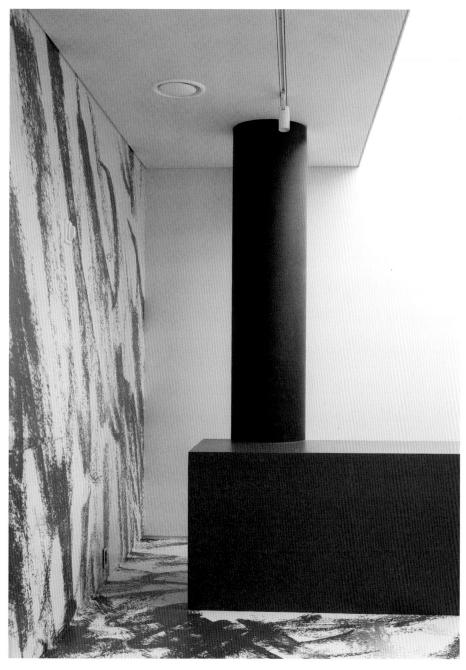

화이트와 블랙, 블루 컬러로 면을 꽉 채워
마감한 정직한 공간 위에 어린아이의 낙서
같은 그래픽을 더해 활기차고 역동적인 공간을
연출했다. 콤포트 서울은 이처럼 곳곳에
모호하고, 새롭고, 오묘한 감정을 불러일으키는
요소로 가득하다.

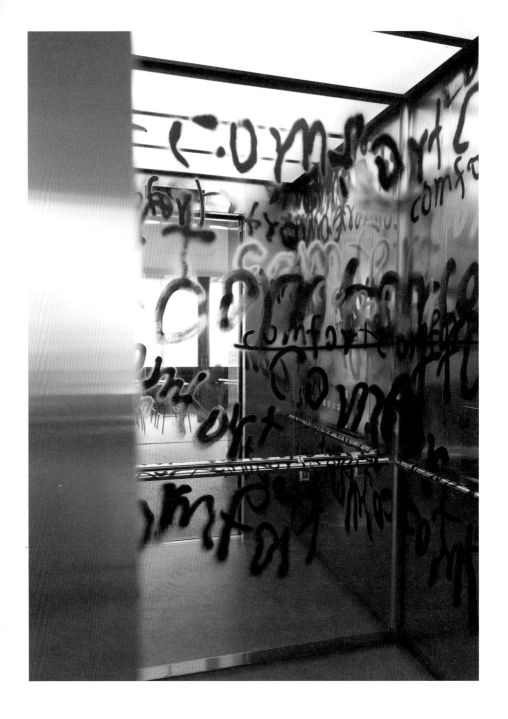

스테인리스 스틸로 마감한
엘리베이터 문을 열면 휘갈긴 듯한
텍스처 아트가 펼쳐져 마치 다른
세계로 이동하는 느낌을 주기도 한다.

그분이었나 보네요.

네. 디자이너로 일하며 '내가 이 일을 누구를 위해서 하지?' 라는
자문도 많이 하고, 그 답에 대한 갈증이 계속 있었어요. 항상 스스로가
부족하다는 생각도 많이 했고요. 어느 날 콤포트 서울 클라이언트가
보낸 문자 한 통이 그 답을 찾게 해줬어요. 전부 그대로 옮길 순
없지만 요약하자면, 저의 생각과 감각을 보니 자신의 마음이 편하다는
내용이었어요. 온전히 맡기고 다른 일을 해도 되겠다는 해방감이
든다는 거였죠. 문자를 받고 한참 동안 답장을 못했어요. 마음이
벅차서요. 나 잘하고 있구나라는 걸 좀 입증해줬달까? 내 생각이
틀리지 않았고, 또 재미있게 봐주는 사람들이 있다는 점에서 용기를
얻었고, 독립하길 참 잘했다는 생각도 들었죠. 이제 조금 더 나아가도
되겠다는 자신감도 함께요.

그러고 보면 좋은 클라이언트가 좋은 작업을 만드는 것 같아요.

맞아요. 그리고 저는 이번에 이런 생각을 했어요. 좋은 작업은 좋은
클라이언트를 만나야 하는데, 그 좋은 클라이언트라 함은 인내하고
기다려주는 분인 것 같다고요. 그렇게 인내하고 기다리며 귀
기울여주는 클라이언트를 만나면 그냥, 신나서 하게 되죠.
저희 같은 디자이너는 클라이언트가 있어야 일이 시작되니, 만나면
주도권을 가져와야 한다는 말을 많이 하곤 해요. 그때부터 기싸움이
되는 거죠. 그런데 왜 그런 것에 에너지를 쏟는지 잘 모르겠어요.
자기 이름을 걸고 하는 일이니 디자이너도 클라이언트를 선택할 수
있거든요. 상호 선택의 관계인 만큼 잘 맞는 클라이언트를 찾아내는
것도 디자이너의 역할인 거죠.

**콤포트 서울은 빅뱅 지드래곤이 다녀간 복합문화공간이라고 해서
유명세를 치렀더랬죠.**

일단 클라이언트는 그 공간이 복합문화공간이라고 불리는 걸 되게
싫어합니다. 싫어서 죽으려 그래요(웃음). 그냥 어떤 재밌는 놀이터처럼
사람들이 와서 쭉 이렇게 경험할 수 있으면 좋겠다는 생각에서 시작한
공간이에요. 와서 쇼핑도 하고 전시도 보고 그냥 커피도 먹는, 일종의
경험의 연장선으로요. 문화라는 단어는 빼고요(웃음).

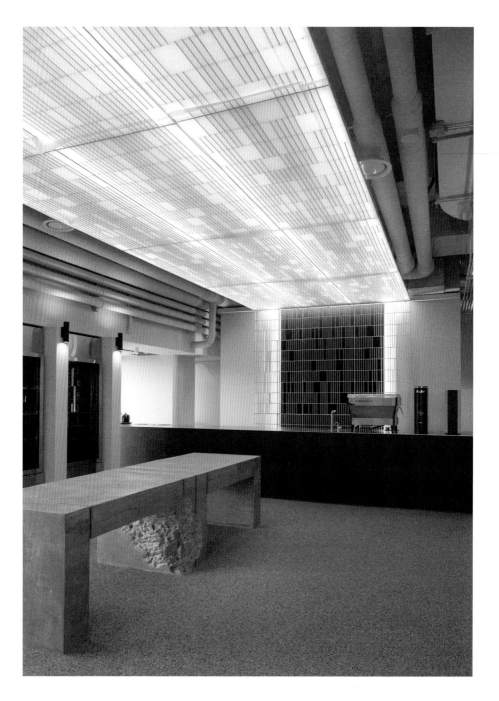

콤포트 서울 카페 천장과
파티션의 일부 마감은 기성품인
그라이팅을 사용해 현장에서
자르고 붙여가며 리듬감을
만들었다.

공간의 개념은요?

주어지지 않은 것, 명확하지 않은 것들이 모여 있는, 경계가 허물져 있는 공간. 무척 추상적인 개념에서 시작했어요. 2층 갤러리에서는 포토그래퍼와 비디오 디렉터인 클라이언트들이 자신들의 세계관을 보여주는 전시를 계속해서 열고, 이 모호한 공간에서 사람들이 블랙홀처럼 빠져드는 곳이요. 그래서 현장을 만들며 공간 디자인과 키네틱 아트, 뮤럴 페인팅, 사이니지, 텍스처 아트 등을 활용해 그 공간만의 특별한 경험을 주려고 고군분투했어요.

인테리어 디자이너는 시공을 함께 하니 현장 감각이 뛰어난 것 같아요.

저 역시 현장 가는 걸 무척 좋아해요. 현장마다 매일 변수가 많은데 스스로 생각하기에 문제를 해결하는 순발력이 있다고 봐요. 그걸 즐기는 편이기도 하고요. 도면과 현장의 상태가 다를 때 이걸 어떻게 해결할지를 그 자리에서 고민하고 빠르게 대처하는 일 같은 거요. 키네틱 아트도 현장에서 아티스트랑 같이 아이데이션하며 결정하기도 하고, 현장 일부를 가려야 하는 상황이 발생했는데 드로잉으로 마치 식물 숲처럼 그려내기도 하고요. 현장에서 우연하게 일어나는 일을 즐기는 편이에요. 그래서 제가 현장 가는 거 시공팀이 싫어해요. 또 바뀔까 봐(웃음).

요즘은 이력서에도 MBTI를 적는다던데, 소장님 MBTI는 뭐예요?

ENFJ요! 저 정말 계획적인 사람이에요. 현장에서 즉흥적으로 대처하는 걸 즐기지만, 사전에 굉장히 계획적이에요. 갑자기 터지는 사건 사고에도 스트레스 별로 안 받아요. '그럴 수 있지', '어? 이렇게 되었네?', '어? 이거 재미있는데?' 이러는 편이에요(웃음). 사고가 터져도 '수습하면 되지'라고 생각해요. 제가 화 안 내기로 유명한데, 주변에서 말하기론 화나면 웃는대요. 그래서 더 무섭대요(하하).

개인 이혜인의 매력이 사람들을 끌어들이고 모으는 구심점 역할을 하는 걸 보니, 결국 디자인의 미래는 사람인가 봐요.

운이 좋았다고 볼 수 있는데, 주어진 일에 대해 계획적인 반면에 저는 한 번도 제 앞길을 계획한 적이 없어요. 그냥 계속 물 흐르듯이 흘러갔던 것 같거든요. 어떤 기회들이 적시적기에 딱 맞게 주어진 것 같아서 항상 감사하게 생각해요.

현장마다 매일 변수가 많은데 스스로
생각하기에 문제를 해결하는 순발력이
있다고 봐요.
그걸 즐기는 편이기도 하고요. 도면과
현장의 상태가 다를 때 그걸 어떻게
해결할지를 그 자리에서 고민하고
빠르게 대처하는 일 같은 거요.

콤포트 서울

수사샤의 집

스몰글라스 오브제

도산 맨메이드 우영미 주얼리 론칭 팝업 스토어

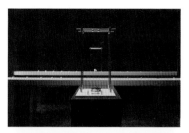

콤포트 서울

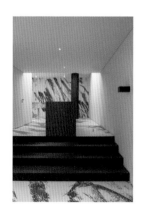

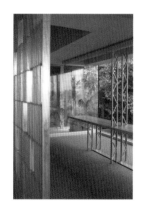

Z_lab

지랩 _ 노경록, 박중현, 강해천

www.z-lab.co.kr
@zlab_creative

지랩은 스테이를 중심으로 기획부터 건축 설계, 인테리어 디자인, 브랜드 디자인, 경험 디자인에 이르기까지
하나의 스테이가 만들어지고 운영되는 과정을 고민하고 디자인한다. 건축 설계를 담당하는 노경록 대표와 강
해천 소장, 브랜드 디자인과 경험 디자인을 담당하는 박중현 대표를 필두로, 현재는 스테이폴리오에 집중하
고 있는 이상묵 대표와 협업하며 눈먼고래, 어라운드폴리, 잔월, 서리어 등 2013년부터 지금까지 스테이를
비롯한 다양한 공간과 브랜드를 설계했다.

스테이,
잠시 머무는 공간
그 이상의 고민

인터뷰어 _ 유송현

지랩은 국내 스테이 업계의 건축, 디자인, 브랜딩 수준을 한층 끌어올렸다. 호텔에서의 경험, 환대, 미감을 스테이에 접목해 여행지에서의 공간 경험을 제공해온 이들이 하나의 스테이를 완성하기 위해 치열하게 던지는 고민과 노력에 대하여.

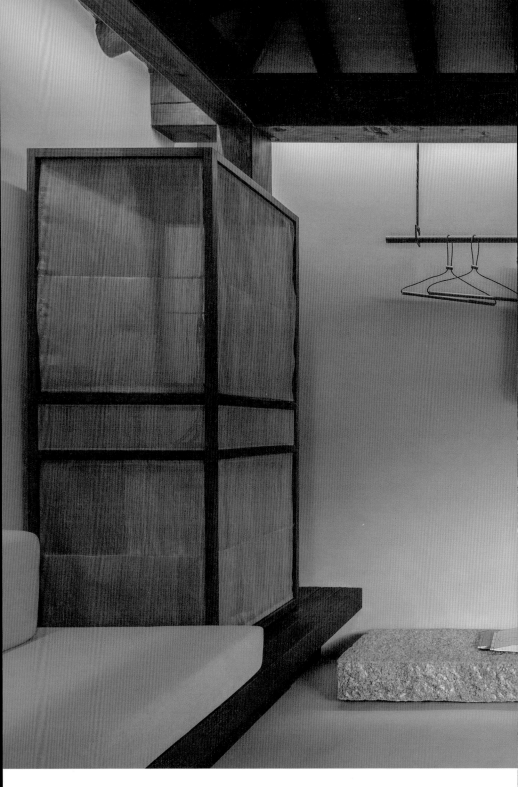

저희 스테이는 5년, 10년이 지나도
부분 보수만 하면 되는 공간이
대부분입니다. 결국 어떻게 보면
스테이는 관리가 핵심이에요.
처음에 오픈한 모습을 얼마나
오랫동안 유지할 수 있는지.

©Texture on Textu

누와

30~40평형대에 밀도 있는 스테이 공간을 주로 작업해왔습니다. 지랩이 선호하는 작업의 규모가 있는지 궁금했어요.

지랩은 함께 지랩을 창업하고 지금은 스테이폴리오의 대표가 된 이상묵 대표의 부모님이 운영하시는 스테이인 제로플레이스를 기획하고 디자인하면서 시작된 회사입니다. 연달아 창신기지, 토리코티지 등 스테이 공간을 작업하면서 강점이 생긴 듯합니다. 규모적인 측면에서 작은 공간을 선호했다기보다, 작은 규모의 프로젝트를 진행하는 건축주에게는 설계, 디자인, 브랜딩을 의뢰할 팀이 없다는 걸 깨달았습니다. 현실적인 문제에 답을 찾고자 시작한 작업 속에서 저희 나름의 색깔을 찾아왔습니다. 이제는 그 규모가 저희 디자인, 설계를 보여주는 데 알맞다는 생각을 합니다. 최근에는 작은 규모에서부터 큰 규모까지 다양한 프로젝트를 진행하는데요. 그 와중에도 30평형대 스테이 프로젝트는 꾸준히 놓치지 않고 작업하고자 합니다.

스테이뿐 아니라 집도 설계하는 걸로 알고 있는데요. 스테이에 강점을 지닌 지랩이 만드는 주택은 어떠한가요?

집을 짓기 전에 건축주의 라이프스타일을 대화나 설문으로 확인하고 실제 집에 방문해 가족들의 삶을 직접 살펴보는 과정을 거칩니다. 입주 시 가져올 물건, 가구들도 미리 파악하고요. 사실 집을 짓는 일이 일생일대의 경험이잖아요. 그래서인지 기존 삶의 형태와 패턴을 유지하기 위한 집보다 살고 싶은 집, 원하는 라이프스타일을 찾아오신 분이 많아요. 미니멀라이프를 실천하기 위해 집을 짓고 살림, 가구 등을 다 정리한 클라이언트도 있었고요.

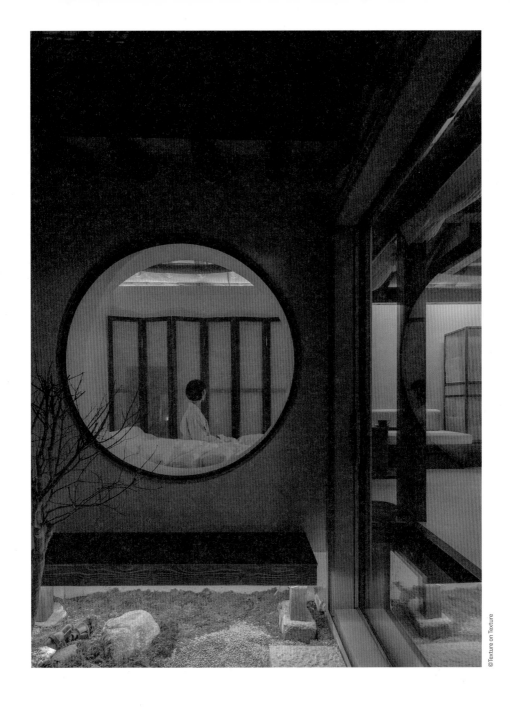

© Texture on Texture

10평도 채 되지 않는 작은 한옥을
프라이빗 스테이로 탈바꿈시킨
프로젝트 누와.

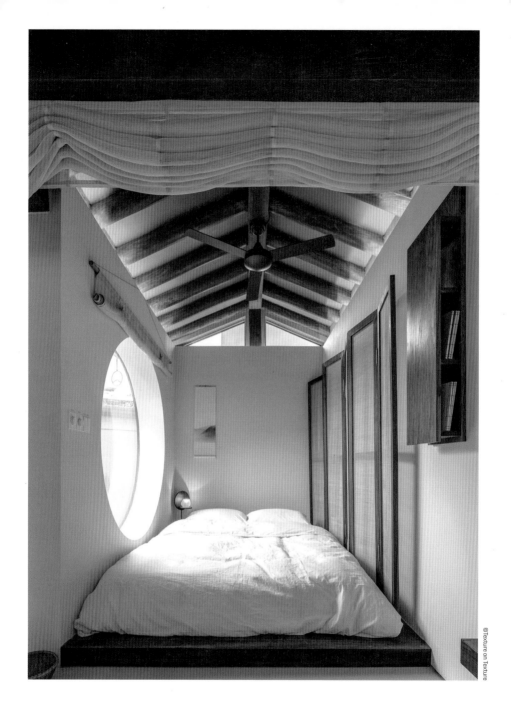

지랩은 낮게 놓은 침대와 벽을
둘러싼 병풍으로 아늑함을
구현하고 투숙객에게 누워서
책이나 그림을 보며 유람하는
'와유'의 경험을 제안한다.

욕조는 풀매 형태의 석재
수전을 설치했다. 작은
오브제, 디테일 하나까지
꼼꼼히 신경 쓴 공간.

©Texture on Texture

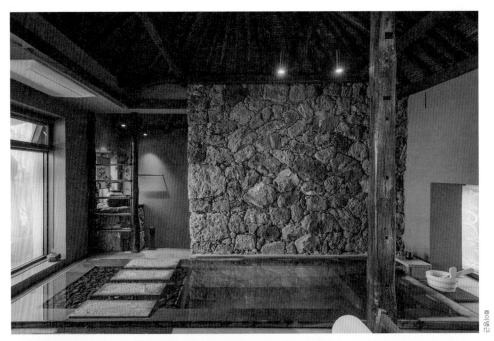

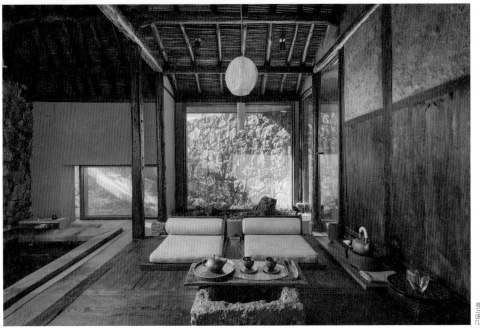

테라피를 위한 스테이로 계획한 제주의 와온.
제주의 돌집을 새로이 매만져 건식 사우나와
테라피룸, 낮은 온탕 등을 함께 구성했다.
진정한 쉼을 제공하기 위해 조명, 온도, 향과
음악은 물론 입욕제도 세심히 준비했다.

Z_lab

이전의 삶을 유지하기 위한 집보다 새로운 것을 찾아온 클라이언트라, 마치 스테이를 찾아온 여행객과 닮았네요. 스테이, 주택처럼 공간의 기능을 넘어 브랜딩, 설계, 공간 운영 등 굉장히 다각적인 작업을 이어왔습니다. 지랩이 생각하는 건축가의 영역이 어디까지인지도 묻고 싶습니다.

저희는 스스로를 건축가라고 생각하지 않습니다. 물론 세 사람 모두 건축을 전공하고 업으로 삼고 있지만요. 단순히 건축사 자격증만으로 규정하기도 모호하고요. 지랩은 건축이라는 영역을 확장하려고 노력합니다. 그래서 건축사사무소가 아니라 공간 디자인 회사라고 생각하죠. 자본이 적은 건축주는 그 어떠한 용도의 건물이든 설계를 의뢰하기 힘든 것이 현실입니다. 그럼에도 작은 숍, 스테이처럼 작은 브랜드가 많은 시대입니다. 조금만 깊게 노력하면 좋은 브랜드를 만들 수 있고요. 공간은 사라져도 브랜드는 쉬이 사라지지 않습니다. 스테이 공간의 경우 주기적으로 유지 관리를 해줘야 하는데, 그때마다 인테리어가 조금씩 바뀌죠. 그럼에도 브랜드로 다가가면 사람들에게 그 자체로 인지되는 듯싶습니다. 눈먼고래가 조금씩 유지, 보수를 했음에도 그대로일 수 있었던 것처럼요. 근래 저희 같은 회사가 많이 생긴 듯한데 좋은 영향이라고 생각합니다.

몇 년 사이 펜션이 스테이라는 단어로 바뀌면서 확장된 공간 경험을 제시하게 된 것 같습니다. 그리고 저는 여기에 지랩이 지대한 영향을 끼쳤다고 생각합니다. 지랩에도 변곡점 같은 순간이 있었나요?

대외적으로는 코로나19로 스테이 시장이 커진 것, 또 개발에서 재생으로 건축의 패러다임이 바뀐 것을 꼽고 싶습니다. 오래된 공간, 주위 환경처럼 공간이 품은 스토리가 읽히는 스타일을 만들고자 했고 그게 잘 맞아떨어졌을 때 더욱 좋은 반응을 얻었던 것 같아요. 저희는 스테이를 운영하는 과정까지 모두 지켜보잖아요. 결국에는 모두 예약률과 연결됩니다. 눈먼고래도 마찬가지였고 서촌의 누와, 제주의 와온, 최근에 오픈한 서리어까지 꾸준히 예약률이 높은 공간을 만들 때마다 변곡점이 찾아온다고 생각합니다. 하지만 결국엔 운이 좋았던 거죠.

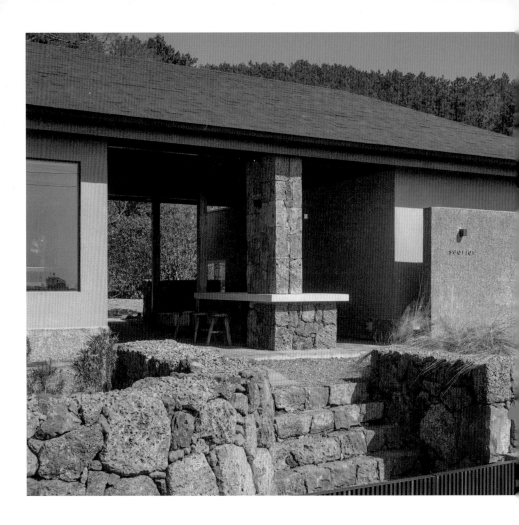

제주의 바다, 오름, 밭 사이에 둘러싸인
스테이 서리어는 자연을 느낄 수 있는
공간으로 계획했다.

ⓒ이민희

**하지만 운도 노력이나 실력이 뒷받침되었을 때 빛을 발하는 거잖아요.
지랩에서 디자인한 스테이가 지닌 강점은 무엇이라고 생각하나요?**

손님들 눈에는 좋은 공간, 브랜드로 느껴지겠지만 저희는 갈 때마다
실수가 눈에 보입니다. 종종 저희가 지은 스테이 공간으로 가족,
친구들과 휴가를 가는데 늘 잠이 안 와요. 부족한 부분이 보여서요.
지랩은 공간을 만들고 끝내는 게 아니라 유지, 관리까지 하기 때문에
매번 필요한 것과 필요하지 않은 것에 대해 구분하고 조금 더 앞서서
도입할 만한 새로운 기술은 없는지 고민합니다. 단순히 디자인뿐만
아니라 운영, 관리적인 측면에서도 편의성을 주는 것을 찾죠. 결국
어떻게 보면 스테이는 관리가 핵심이에요. 처음에 오픈한 모습을
얼마나 오랫동안 유지할 수 있는지. 보통 예전에는 펜션을 지으면
5년 이내에 한 번은 전체적으로 다 보수해야 한다고들 말했죠.
저희 스테이는 5년, 10년이 지나도 부분 보수만 하면 되는 공간이
대부분입니다. 저희만의 노하우를 디자인에 반영해요.

**관리가 용이한 공간을 스테이의 핵심이라고 꼽는 것이 다소 생경합니다.
아무래도 숙소는 여행의 일부니까 포토제닉한 디자인을 먼저 추구할
수도 있을 법한데요. 호스트의 관점에서 스테이를 바라보는군요.**

저희가 호스트 관점에서 시작했기 때문에 공간을 경험하기 위해
찾는 손님보다 앞서서 호스트의 관점과 스토리를 스테이에 녹이고자
합니다. '어떻게 하면 저 너머에 숨은 호스트, 관리자의 이야기를
경험할 수 있게 할까?' 고민합니다. 예를 들어 호스트가 MP3보다
LP로 재생하는 음악을 선호하면 LP 플레이어와 스피커를 설치하고요.
시집, 소설, 사진집처럼 책 한 권을 둘 때도 클라이언트에게서 힌트를
얻습니다. 여러 면에서 호스트의 마음을 흡족케 하는 스테이를 만들 때,
처음과 같은 상태가 오래도록 지속될 수 있다고 생각합니다.

설계에 앞서 호스트인 클라이언트와 대화하는 시간이 길게 필요하겠어요.

공간을 오픈하는 데 1년 정도의 시간이 소요되는데요. 요새 저희끼리
우스갯소리로 아이돌 데뷔시키는 것과 같다는 이야기를 해요. 처음
의뢰가 들어오면 직접 현장을 방문하고 미팅을 합니다. 직접 눈으로
보지 않은 공간은 계약을 하지 않죠. 스테이가 생겨도 좋은 마을인지,
건물인지도 함께 검토합니다. 그 후 한 달여의 시간 동안 저희끼리 이
공간을 어떤 재능의 아이돌로 키우면 좋을지에 대해 아이디어를 모으죠.
이후 클라이언트랑 이야기를 주고받으면서 설계하는 데 3개월 정도
걸리고 공사하는 데 5개월, 오픈 준비하는 데 2개월 정도가 필요합니다.
오픈하기까지 긴 시간이 소요되는 만큼 1년 뒤에 이 스테이가 정말
필요한 공간일까 많이 고민하게 됩니다. 또한 노하우가 쌓인 만큼
똑같은 걸 만들지 않으려는 노력도 게을리하지 않으려 하고요.

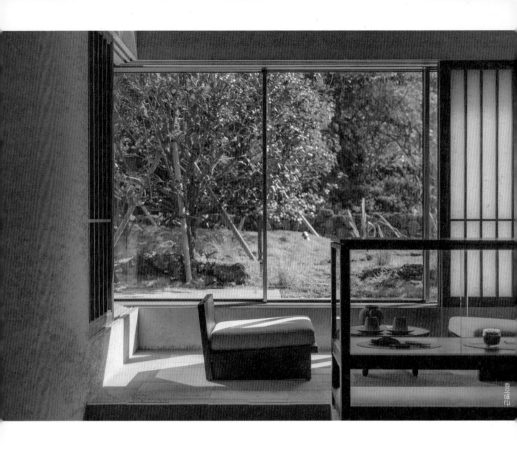

지랩에게 스테이는 어떤 공간인가요?

공간이 최종적으로 완성되었을 때, 스테이는 디자이너와 게스트가 같이 이야기할
수 있는 채널이라고 생각해요. 지난 1년의 시간, 과정을 게스트가 잘 경험하고
있는지 살필 수 있죠. 그래서 피드백이 잘 오는 건축물 같아요. 집은 불편하면 불편한
대로, 좋으면 좋은 대로 적응하며 살게 되잖아요. 건축주와 디자이너가 긴밀하게
친해져야 조금의 피드백을 들을 수 있어요. 반면 스테이는 게스트가 저희에게
들려주는 이야기가 많아요. 수치적으로는 예약률도 있겠지만 투숙객이 체크아웃을
하면서 남기는 메모, SNS 피드 하나하나까지 농도가 짙죠. 반면에 책임감을 꼭 가질
수밖에 없는 게 오픈하고도 5년이고 10년이 지나도 결과물의 피드백이 지속되어요.
30평형대 스테이 하나를 짓기 위해서 저희가 들이는 노력이 결코 작다고 생각하지
않아요. 그렇기에 더욱 잘해야죠.

Z_lab

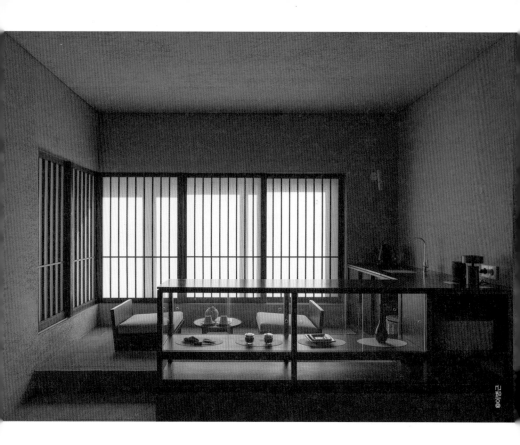

노천탕에 몸을 담그고 준비된
차를 마시며 쉬어갈 수
있는 스테이 서리어. 별채는
본채보다 낮게 설계하고 차를
즐길 수 있는 다실을 마련했다.

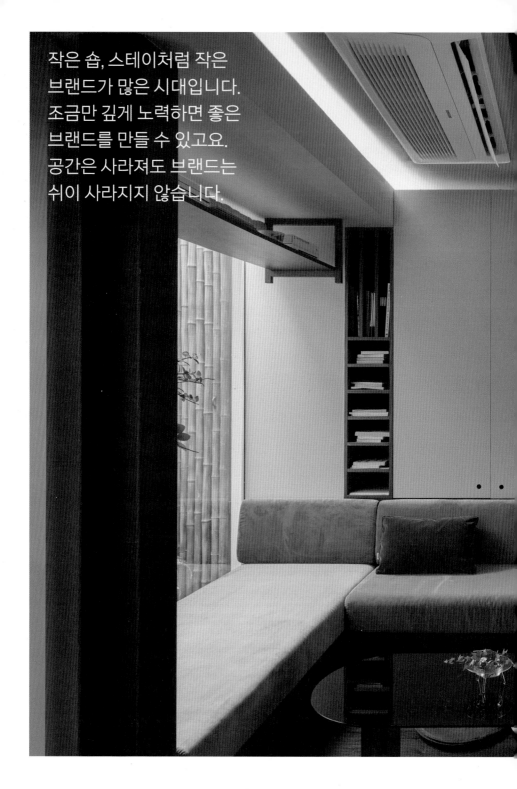

작은 숍, 스테이처럼 작은
브랜드가 많은 시대입니다.
조금만 깊게 노력하면 좋은
브랜드를 만들 수 있고요.
공간은 사라져도 브랜드는
쉬이 사라지지 않습니다.

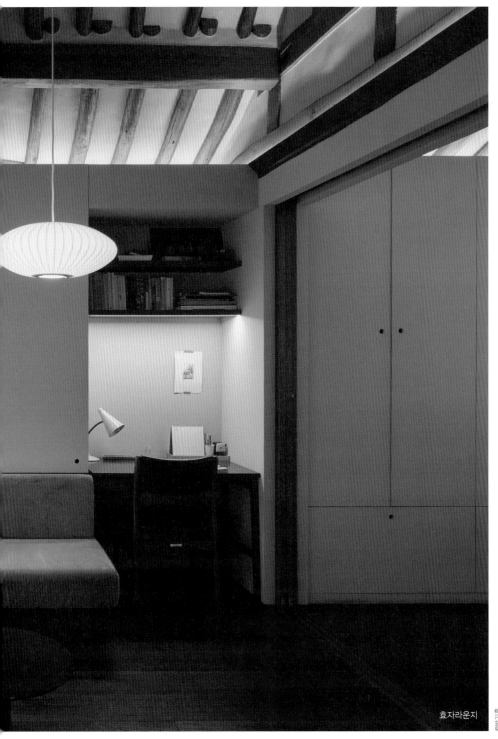

효자라운지

©한가람

누와

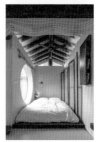

서리어

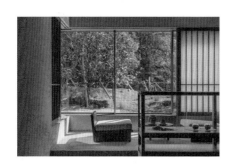

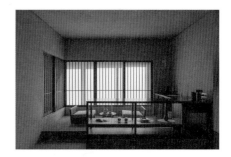

와온

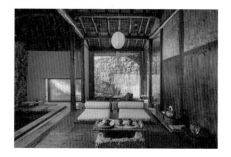

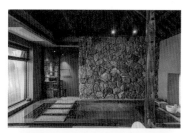

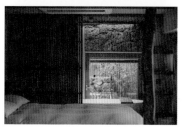

효자라운지

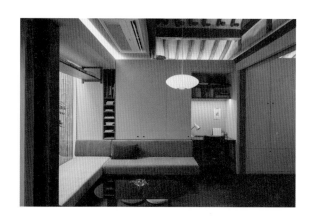

Panji
studio

판지스튜디오 _ 양재윤, 강금이

@panji_studio

양재윤과 강금이 부부는 도시 속 오아시스를 찾고자 하는 사명으로 2005년 판지스튜디오를 설립했다. 이후 아우어베이커리, 나이스웨더, 더 밭, 청기와타운 등 개성 넘치는 프로젝트를 줄줄이 성공시키며 MZ세대에게 사랑 받는 디자인 스튜디오로 거듭난다. 특히 청기와타운과 도산분식 등 공간에 뉴트로 콘셉트를 접목하기 시작한 시초이기도 하다. 위트 있는 이야기와 세심한 디테일로 중무장한 그들의 상공간은 언제나 대중의 이목을 사로잡고 있다.

단단한
스토리텔링이
빚어낸 공간들

인터뷰어 _ 김소연

판지스튜디오의 작업은 도면에만
국한되는 것이 아니라 공간의
뿌리가 될 이야기부터 가구의 작은
디테일까지 무한히 확장된다.
필요하다면 그림은 물론 사진과
영상 작업까지 서슴지 않는다.
이렇듯 세심하고 치밀한 콘셉트를
입은 공간은 하루가 멀다 하고
탄생과 소멸을 반복하는 치열한
상업 공간 전쟁에서도 단연 돋보이고
오래갈 수밖에.

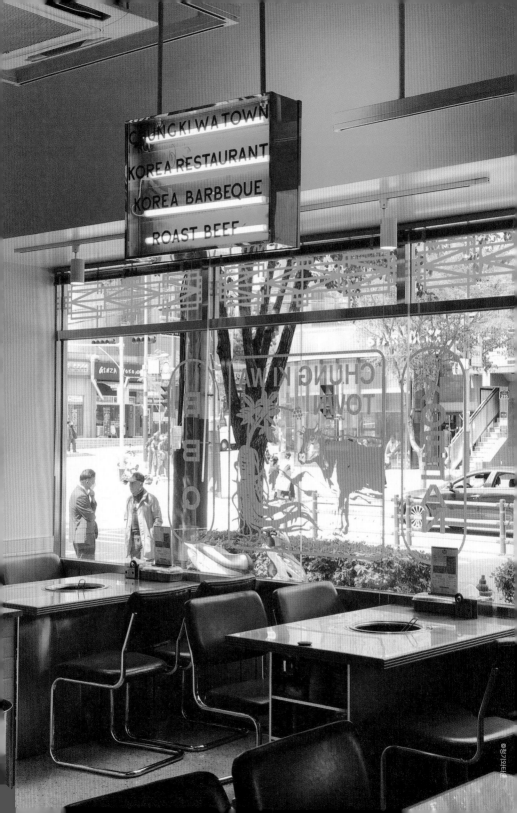

클라이언트가 무엇을 원하는지 파악한
후에 이를 바탕으로 완성도 있는
이야기를 만드는 편이에요. 추상적인
요소들을 모아 하나의 그림을 그리는
거죠. 그 이야기가 보편적이기보다는
'그만의 이야기'라는 점이
판지스튜디오의 강점이라고 생각해요.

청기와타운

디자인 스튜디오의 이름이 재밌어요. 판지스튜디오는 무슨 의미를 가지고 있나요?

이름 그대로 평평한 종이, 판지를 이야기하는 거예요. 저희 일이 어떻게 보면
도면화나 시공 같은 과정을 거치는 하드한 일이잖아요. 경직된 느낌에서 벗어나
종이접기 놀이하듯 즐기면 어떨까 싶어서 판지스튜디오라고 지었어요.

판지스튜디오는 주로 어떤 작업을 하나요?

새로운 이야기를 가진 공간을 만드는 재미있고 창의적인 일을 하려고 해요.
프랜차이즈 공간을 기획하더라도 매뉴얼을 만들고 두 곳까지만 담당하고 그
이상의 찍어내는 듯한 공사는 하지 않고 있죠. 이런 회사의 성격을 인지하고 오시는
분이 점점 많아지고 있어요. 그런 결이 맞는 업체들과 한두 개씩 우리의 이야기를
풀어나가기 시작했는데 뒤돌아보니 많은 공간을 기획했더라고요.

**주로 상업 공간을 디자인하는데요. 상업 공간 디자인의 매력은 무엇이라고
생각하나요?**

상업 공간 디자인은 흥미진진한 것 같아요. 불특정 다수와 소통할 수 있고 많은 이가
즐길 수 있는 공간이라 매력적이죠. 결과물이 나왔을 때 클라이언트뿐만 아니라
동종 업체, SNS에서까지도 즉각적인 반응이 오기 때문에 성공시켰을 때의 짜릿함이
남달라요.

**상업 공간을 다루다 보니 개성이 뚜렷한 클라이언트들도 많았을 것 같아요. 아우어
베이커리, 도산분식, 나이스웨더 등 CNP 컴퍼니와도 다양한 작업을 하셨죠.**

CNP 컴퍼니와 많은 작업을 하면서 함께 일한 지 벌써 7년 정도 되네요. CNP 컴퍼니
대표님과 정보 공유도 많이 하고 서로 생각하지 못했던 방향성도 짚어주면서 좋은
결과물을 만들 수 있었던 것 같아요. 기획력이 좋은 회사라는 점에서 저희와 결이
비슷하죠. 그 외에도 주변에 필드에서 두각을 나타내는 젊은 CEO분들이 많아요.
그들은 소비의 흐름에 예민하고 그것들에 감각적으로 반응하고 표현하죠. 그들과
감각적 사고와 소비의 트렌드를 치열하게 스터디하며 재미있는 아웃풋을 만들고
있어요.

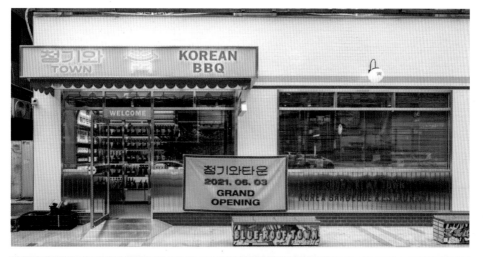

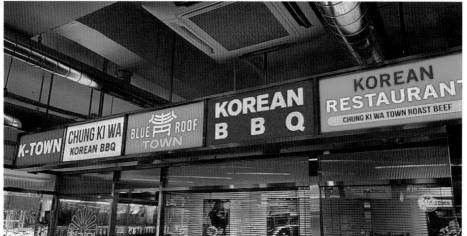

@청기와타운

미국 엘에이타운에서 건너온
갈빗집이라는 귀여운
상상력을 더한 청기와타운.

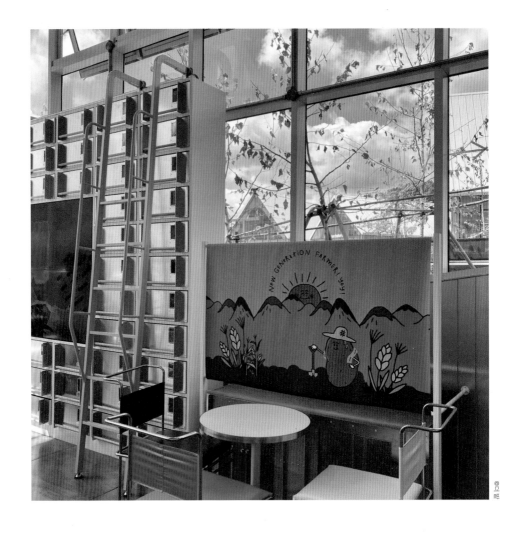

박다함@

클라이언트와의 협력 관계에서 기억에 남는 에피소드가 있나요?

강남 사거리에 위치한 아트몬스터를 진행했어요. 건물과 건물 사이에
깊숙이 들어가 있는 공간으로 사람들의 발길을 유도하기 난해한 위치에
있었죠. 클라이언트는 독일풍의 펍을 원했지만 이미 시장에 너무 많은
스타일이기 때문에 아시아로 방향을 틀어서 제안했어요. 클라이언트를
설득하는 데 오랜 시간이 걸렸고, 결국 저희의 아이디어대로 진행하게
되었죠. 아시아를 배경으로 한 펍은 생소하긴 하지만 신선한 스토리를
만들 수 있을 거란 확신이 들었어요. 홍콩의 누아르 영화에서 착안한
이미지를 접목하니 답이 보이기 시작하더라고요. 문제가 되었던 길고
좁은 골목에 네온사인을 시공해 홍콩의 뒷골목처럼 탈바꿈시켰죠.
결과적으로 매장은 금세 핫 플레이스가 되었고 골목길은 광고나
뮤직비디오에 활용될 정도였죠.

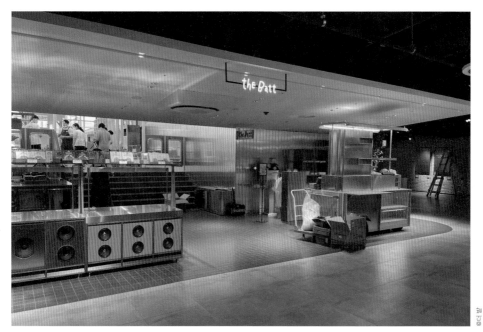

뉴 제네레이션 파머(New Generation Farmer)를 콘셉트로 진행된 더 밭(The Batt) 의왕점. 귀여운 일러스트와 산뜻한 컬러를 가미해 힘든 노동에서도 유머와 재치를 잃지 않는 농부의 모습을 디자인적 언어로 풀어냈다.

판지스튜디오의 감각이 맞았네요. 스튜디오가 상업 공간 디자인에서 두각을 나타내는 이유는 무엇일까요?

클라이언트가 무엇을 원하는지 파악한 후에 이를 바탕으로 완성도 있는 이야기를 만드는 편이에요. 추상적인 요소들을 모아 하나의 그림을 그리는 거죠. 그 이야기가 보편적이기보다는 '그만의 이야기'라는 점이 판지스튜디오의 강점이라고 생각해요.

이야기가 공간으로 어떻게 구현되는지 궁금해요.

예를 들어 난포의 경우에는 클라이언트가 한식 베이스의 레스토랑을 만들고 싶어 했지만 명확한 콘셉트가 없었어요. 대화를 나누다 보니 어린 시절 외할머니와 살았던 곳이 난포이고, 바닷가 마을에 사는 할머니가 차려준 것 같은 밥상을 고객들에게 선보이고 싶은 거더라고요. 그 장소를 재현하는 것이 아니라 제 기억과 그가 가진 기억을 합쳐 할머니가 계실 법한 가상의 공간을 만들고자 했어요. 여행 다니면서 사진으로 채집했던 누군가의 대문, 타일, 창호 같은 소스를 적극적으로 활용했죠. 그리고 마지막으로 그가 할머니와 어린 시절 찍었던 사진을 그림으로 제작해 선물했어요. 그 그림이 공간을 마지막으로 완성하는 요소가 되었죠.

현존하는 편의점은 더 이상
우리 세대에게 편의하지
않다는 문제의식에서 시작된
신개념 편집숍 나이스웨더.
섹션별로 박스 안에 들어가
있는 것처럼 디자인해 독립
개체로서의 성격을 강조했다.

ⓒ나이스웨더

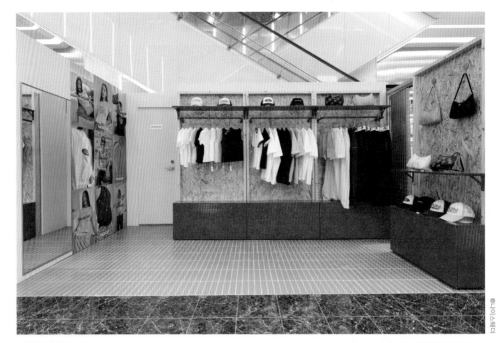

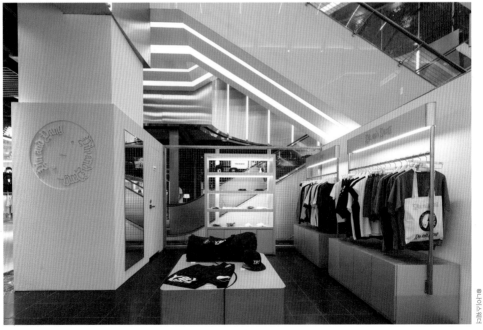

바닥과 가구에 그리드 패턴과 발랄한
컬러를 적용해 경쾌한 리듬감을 자아내는
편집숍 나이스웨더.

공간 기획에 그치는 것이 아니라 브랜딩까지 담당하네요.

일부 프로젝트는 공간 기획만 하는 경우도 있지만, 어떤 프로젝트는
네이밍은 물론 콘텐츠를 만들고 음식을 어떤 접시에 담는지까지도
디렉팅하면서 포괄적인 브랜딩 작업을 전개해요. 그 부분이 다른
스튜디오와의 차별점이죠.

브랜딩에서 중요하게 생각하는 지점이 있다면요?

SNS만 살펴보더라도 비슷한 느낌의 콘텐츠가 많잖아요. 실제로 어딜
가나 비슷한 경험을 하게 되고요. 다른 냄새가 나는, 그만의 느낌을
어필하는 게 중요하다고 생각해요. 결국 중요한 것은 개념인 것 같아요.
'무엇을 이야기하고자 하는가' 말이에요. 브랜드의 정체성과 공간에
입혀볼 만한 이야기를 찾아 믹싱하며 결과물을 만들어요. 여기서 남들과
차별화시키기 위해 저희만의 표현법을 곁들이기도 하죠. 예를 들어
음식이 발생한 배경을 유머러스하고 엉뚱한 곳에서 가져오는 것처럼요.
이런 위트 있는 아이디어를 시각적으로 풀어내고자 해요. 그다음으로는
디테일이 중요하다고 생각해요. 공간 디자인에 필요한 것들은 되도록
제작하는 편이에요. 이것이 판지스튜디오가 문래동에 위치하는 이유기도
하죠. 저희가 필요로 하는 기술과 재료들이 모여 있는 곳에서 일을 하며
도움을 받고 있어요.

특별한 이야기를 담은 공간 하나를 소개해주세요.

일례로 영등포에서 갈빗집을 준비하는 클라이언트와 작업을 한 적이
있어요. 평범한 고깃집들 사이에서 새로운 것을 만들고 싶었죠. 서치를
하다가 엘에이타운이 떠올랐어요. 한인타운에서 역으로 한국으로 들어온
갈빗집은 어떨까? 이야기가 만들어질 거란 생각이 들었죠. 이름도 제가
지어주었어요. 청기와타운! 그 이야기로부터 공간을 하나씩 그려나가고,
모델까지 섭외해서 영상과 사진을 촬영해 공간에 배치했죠.

**사진에 영상물 작업까지! 일반적인 인테리어 스튜디오라고 규정지을 수
없겠는데요(웃음).**

저희는 인테리어를 잘하는 회사가 아니라 기획을 잘하는, 어떻게 보면
디자인 회사인 거죠.

**최근 F&B 공간의 트렌드가 너무 빠르게 변화하고 소비적인 경향이 있는
것 같아요. 이 점에 대해서 어떻게 생각하시는지 궁금해요.**

트렌드는 빠를 수밖에 없고 앞으로 더 빨라질 거예요. 요즘은 개개인이
콘텐츠를 만들어서 SNS에 포스팅하기 때문에 모두가 연출가이자
디렉터죠. 그들은 새로운 것을 발견하고 다양한 이야기를 하고 싶어 하기
때문에 공간 역시 빠르게 소비되고 트렌드도 변화하는 거죠. 이에 상업
공간의 수준도 한층 올라갔고요.

SELF PACKING
ZONE

미국의 공공시설을 모티프로 한
라이프스타일 편집숍 GBH는 투박하면서
기능적인 아름다움을 구현한 공간이다.
거울, 행어, 카운터 등 여러 집기를
스테인리스 스틸 소재를 주재료로
담백한 디자인으로 연출했다.

© GBH

공간에 대한 높아진 기대치를 맞추기 위해 디자이너들도 그만큼 발 빠르게 움직여야 할 것 같아요. 이를 위해 어떠한 노력을 기울이나요?

요즘 제가 작업에 필요한 정보를 얻고 공유하는 공간이 SNS인 것 같아요. 비전문가들이 표현하고 만들어내는 결과물들에서 전문가 집단의 정보를 통해 볼 수 없는 순발력 있는 제스처를 볼 수 있죠. 역으로 그 감각적인 결과물들이 디자인에 필요한 참고 자료가 되어줄 때도 있어요.

새로운 것을 디자인하기 위해서는 풍부한 아이디어가 뒷받침되어야 할 것 같아요. 주로 영감은 어디에서 얻나요?

영감은 여행에 있다고 생각해요. 도시에 있는 정보를 가지고는 도시의 이야기밖에 할 수 없죠. 일이 잘 안 풀릴 때는 자전거를 끌고 나가서 며칠간 라이딩을 하고 오기도 해요. 여행하며 사진을 찍으면서 작업에 필요한 소스를 많이 담아와요. 결국 디자인에서 중요한 것은 경험이니까요.

인터넷에 검색하면 판지스튜디오에 대한 정보가 별로 없던데, 클라이언트들이 어떤 경로로 판지스튜디오를 찾아오나요?

저희가 기획했던 결과물을 보고 작업한 스튜디오를 찾아보시는 분이 많은 것 같아요. '이 잘나가는 공간 디자인 기획을 어느 회사에서 했지' 하면서(웃음).

많은 상업 공간을 디자인했고, 앞으로도 새로운 흐름을 만들어내리라 기대되는데요, 판지스튜디오가 지향하는 방향성은 무엇인가요?

저는 트렌드를 좇지 않는 작업을 하려고 노력해요. 개념적으로 괜찮고 독보적인 것은 흔들리지 않고 오래가게 마련이죠. 지금까지 시장에 새로운 것을 제안하는 디자인을 해왔고 앞으로도 그러고 싶어요.

Panji studio

브랜드의 정체성과 공간에 입혀볼 만한 이야기를 찾아
믹싱하며 결과물을 만들어요. 여기서 남들과 차별화시키기
위해 저희만의 표현법을 곁들이기도 하죠. 예를 들어
음식이 발생한 배경을 유머러스하고 엉뚱한 곳에서
가져오는 것처럼요. 이런 위트 있는 아이디어를 시각적으로
풀어내고자 해요.

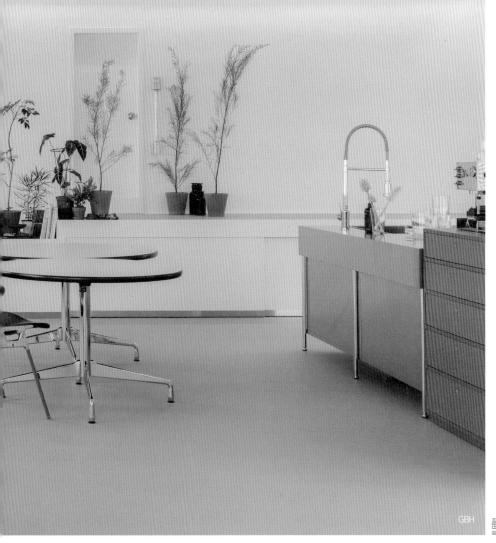

GBH

나이스웨더

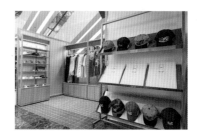

더 밭

청기와타운

GBH

Rara design company

라라디자인컴퍼니 _ 조미연

@pandora_rara

오랜 시간 패션 업계에 머물렀던 조미연 디렉터가 공간을 주 영역으로 삼는 비주얼 전문가로 거듭났다. 즐겁게 작업하자는 의미로 산뜻한 운율감을 담아 라라디자인컴퍼니로 이름 짓고 흥미로운 행보를 이어가는 중이다. 로우플래식, 오르, 피크, 에이치픽스 등 그녀의 작업물은 공간, 패션, 예술의 경계를 허무는 종횡무진한 디자인 언어를 보여준다. 단순히 공간에 국한되는 것이 아니라 스타일링과 브랜딩까지 총체적인 디자인을 구현하는 것도 특징이다.

반짝이는
인스피레이션,
현실이 되다

인터뷰어 _ 김소연

한번 경험한 이후에는 '옛것'이
되어버리는 시대. 공간 디자인
또한 뒤처지지 않기 위해 전에
없던 새로운 것을 만들 수밖에. 그
최전방에 있는 라라디자인컴퍼니
조미연 디렉터에게 트렌드와 영감에
관해 물었다. 그녀의 디자인은 단순
개인의 감각에 기인하기보다는
오히려 많은 것을 보고, 읽고, 관계
맺는 것에 있었다.

가장 먼저 보여지는
신(Scene)이 중요해요.
처음 맞이하는 장면에서
브랜드의 가치를 응축해서
보여주는 거죠.

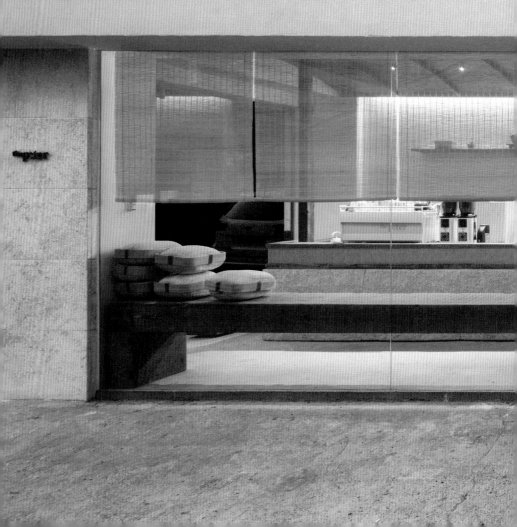

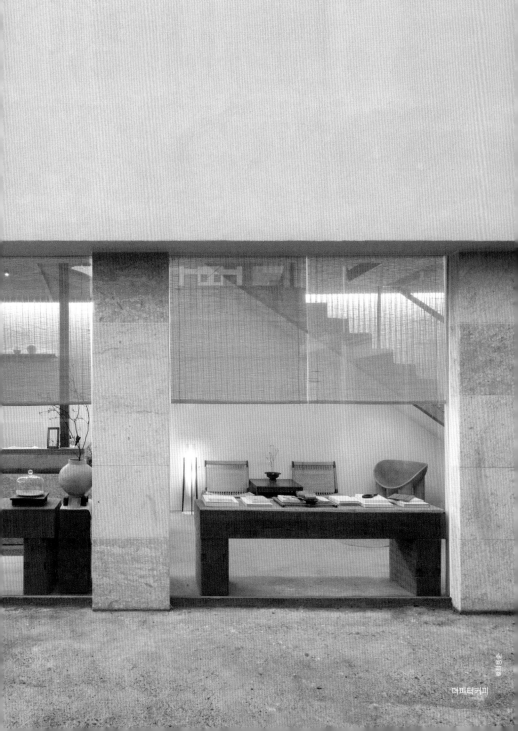

**패션 업계에서 오랜 시간 컬러와 소재 기획을 담당하셨잖아요. 어떻게 공간
디자인을 시작하게 되셨나요?**

15년 동안 패션 회사에 있다가 우연한 계기로 지인의 공간을 디렉팅하게 되었어요.
그것을 시작으로 인테리어 회사나 클라이언트에게 문의가 오기 시작했죠. 그때
제 나이가 서른여섯 살이었는데 지금 하지 않으면 늦겠다는 생각이 들더라고요.
그래서 안정적이었던 회사를 그만두고 라라디자인컴퍼니를 만들었어요. 인테리어와
시공을 직접 하는 회사가 아니라 디자인 컨설팅을 하는, 그 당시에 생소한 캐릭터로
등장했죠.

패션 관련 경험이 공간 디자인에 어떤 영향을 미치나요?

패션이 디자인 필드에서 가장 빠른 분야인 것 같아요. 공간을 다루고 있음에도
패션쇼나 패션 트렌드 분석을 항상 먼저 보거든요. 패션이 미니멀해지면 다른
디자인도 미니멀해지는 식으로 패션이 가장 앞장서고 다른 디자인이 따라온다고
생각해요. 그러다 보니 남들보다 트렌드를 빠르게 캐치하지요. 아울러 작업
방식에도 영향을 미치는데, 패션 제품을 기획할 때는 하나의 주제를 잡고 그것이
처음부터 끝까지 구현될 수 있도록 하거든요. 이런 작업 방식이 공간 기획에서도
이어져서 공간과 스타일링, 그 안을 채우는 콘텐츠까지 하나가 되는 단단한 정체성을
만들어가고 있어요.

일관적인 디자인 언어가 구현되겠네요.

일례로 피크 프로젝트는 에이치픽스에서 운영하는 갤러리와 연결된 카페예요.
브랜드 텍타(Tecta)의 체어를 직접 경험할 수 있는 공간으로 꾸미고자 했죠. 텍타의
정체성을 어떻게 공간에 시각화할 것인가 고민하다 브랜드의 본질을 가져오고자
했어요. 본사 갤러리의 파사드가 금속 트러스 구조로 되어 있는데, 그것을 차용해서
작업용 발판으로 가구를 제작했죠. 패션 벨트를 디자인 요소로 활용해 가구와 공간을
연결하고, 텍타를 잘 보여주는 디자인 서적을 셀렉트해 공간 한쪽에 배치했어요.
피크라는 이름이 있음에도 텍타 카페로도 불릴 수 있는 공간이 완성되었죠.

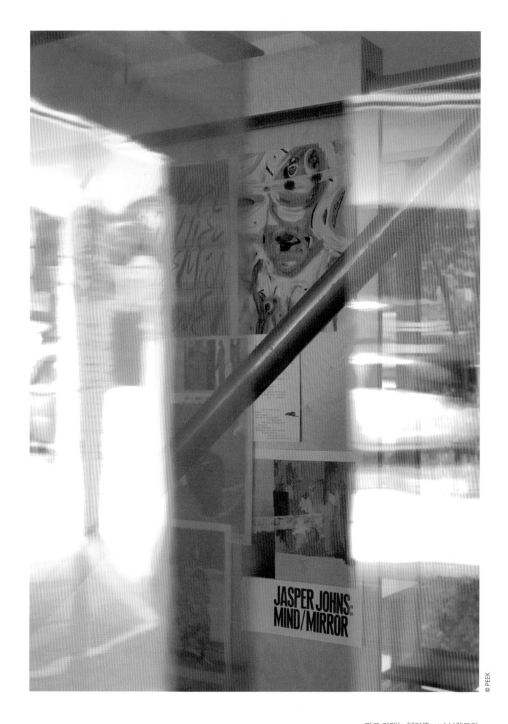

JASPER JOHNS:
MIND/MIRROR

© PEEK

피크 카페는 텍타(Tecta) 브랜드의
특징을 살릴 수 있는 건축물
비주얼을 감안해 작업용 발판을
인테리어 모티프로 활용했다.

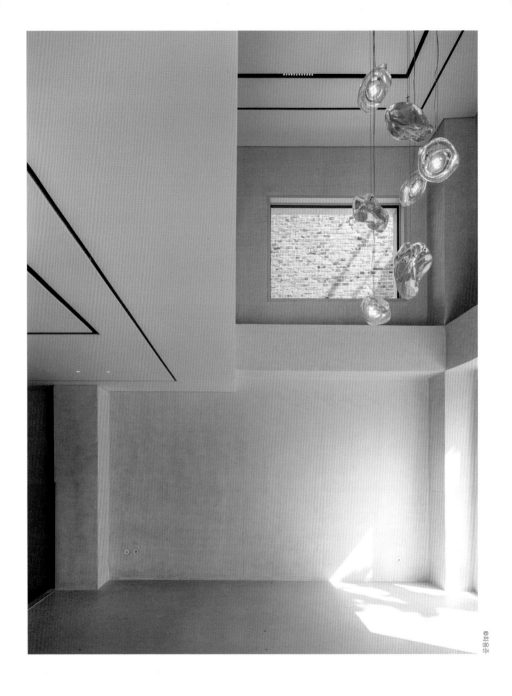

©최영준

오르 서울은 매장뿐 아니라 로고,
패키징, 매뉴얼 가이드까지 전부
리뉴얼해 한층 우아한 여성성을
표현하고자 했다.

프로젝트에서 패션의 요소가 담긴 디테일도 눈에 띄는 것 같아요.

패브릭이나 단추를 활용하기도 하고, 루이 비통에서 손잡이에 사용하는 베지터블 가죽을 핸드레일에 적용하기도 했죠. 일반적으로 인테리어에서 쓰는 소재에서 벗어나 다양한 소재를 과감하게 활용하고 있어요.

아무래도 패션 공간 작업을 많이 하셨잖아요. 패션을 담는 공간 또한 트렌디할 수밖에 없을 텐데, 가장 신경 쓰는 부분은 무엇인가요?

가장 먼저 보여지는 신이 중요해요. 처음 맞이하는 장면에서 브랜드의 가치를 응축해서 보여주는 거죠. 제가 작업한 로우클래식 가로수길 매장에 들어가면 처음엔 행어나 옷이 보이지 않아요. 대신 김현종 작가님과 컬래버레이션해 탄생한 원목 조형물을 전면에 노출해 한국적인 모던함을 표현하고자 했죠. 또 오르 서울은 '투영하다'라는 키워드를 가지고 공간을 풀어낸 프로젝트예요. 김충재 작가님과 협업해 만든 레진 조명이 천장으로부터 뻗어 은은하게 빛을 투영시키며 고객을 맞이하죠.

포터리 한남 같은 경우에는 소재가 돋보이는데, 독특한 물성 또한 신을 만드는 데 큰 몫을 할 것 같아요.

금속 소재와 깨끗한 컬러를 매치하는 것을 좋아해요. 포터리 한남 프로젝트는 금속 소재에 화이트 컬러를 결합했기 때문에 다소 찬 느낌이 들 수 있었죠. 그래서 한지 텍스처의 아크릴을 적용하고 따스한 빛을 비춰 차가움을 중화시켰어요. 여기에 그레이를 곁들였는데, 엷은 베이지를 머금은 웜 그레이 컬러로 세심하게 골랐죠. 돌 같은 자연의 소재, 금속, 한지, 웜한 느낌의 화이트와 그레이 컬러를 매치해 시크하면서도 따뜻한 느낌을 구현할 수 있었어요. 못 보던 소재나 색다른 컬러 조합처럼 시각적인 부분이 겹치지 않도록 신선하게 표현하려고 노력해요. 전에 사용한 디자인 요소는 더 이상 사용하지 않죠.

에이치픽스 또한 매우 감각적인 가구를 취급하는 브랜드잖아요. 그것을 담을 공간을 연출한다는 게 쉽지 않았을 것 같아요.

에이치픽스 대표님이 가구 매장에 작품이 같이 있으면 좋겠다는 요청을 하셨어요. 그때만 해도 가구 매장들이 작품은 작품대로, 가구는 가구대로 디스플레이했거든요. 하지만 실제로 주거에서는 작품과 가구가 한곳에 구성되잖아요. 가구와 작품을 함께 보여줄 수 있는 공간을 구상하다 갤러리를 떠올렸어요. 가구도 작품처럼 보여주면 어떨까! 다른 가구 매장은 평면적인 데 반해, 에이치픽스 도산은 공간 분할을 많이 했어요. 미술관에서 작품을 보듯 동선을 따라 가구를 감상할 수 있게끔 의도한 거죠. 가구 리스트를 보면서 공간 전환은 물론 시야의 각도까지 치밀하게 고려해 가구를 배치했어요. 결과적으로 가구가 하나의 작품처럼 느껴지니까 소장하고 싶어 하는 고객도 늘어난 것 같아요.

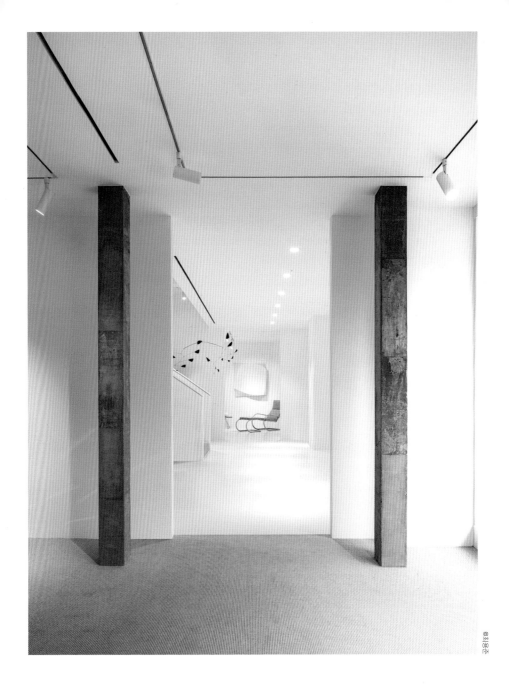

에이치픽스 도산 인테리어. 가구가
작품처럼 보일 수 있도록 배치하는 것에
집중한 공간을 구성했다. 매스감 있는 건축
요소를 사용해 강렬한 인상을 준다.

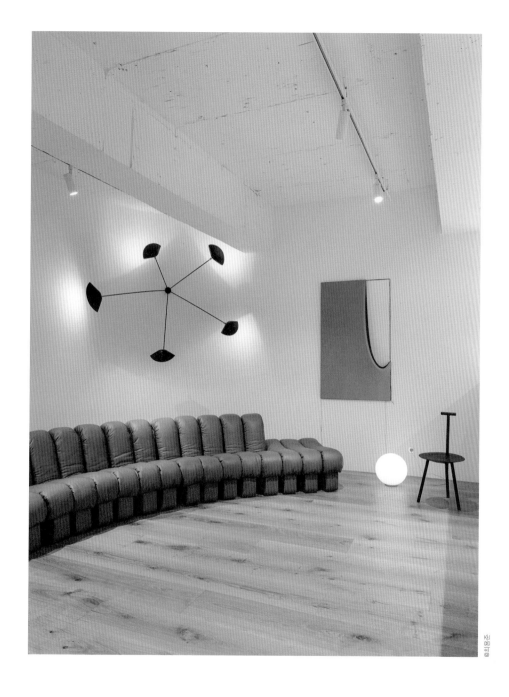

평면적인 가구 매장과 달리 갤러리에서
착안해 분할된 구조로 연출했다.

벽체에 틈을 내거나 보이는 각도를 조절해
방문객의 호기심을 자극하며 공간을
탐험하는 느낌을 준다.

**에이치픽스 도산 외관 전면에 유리블록을 사용했는데, 그 이후에
유리블록을 활용한 디자인이 유행처럼 번졌잖아요.**

오래된 건물이라 아예 막거나 유리로 리모델링해야 하는 상황이었어요.
공간이 답답하지 않으면 했지만, 유리를 시공해서 내부가 한눈에 평면으로
들어오게 하고 싶지는 않았죠. 불투명하면서도 채광을 들일 방법이 있을까
고민했는데, 함께 작업한 인테리어 회사 대표님이 유리블록 아이디어를
주셨어요. 이처럼 제가 디자인적으로 떠올린 것을 인테리어 회사가
기술적으로 구현해주곤 하기 때문에 저에게는 파트너 같은 관계예요.
실제로 이후에 유리블록 디자인이 많이 보이더라고요(웃음).

**커넥션 또한 디자인에 중요한 영감이 되는군요. 에이치픽스 도산
프로젝트를 통해 미술 분야에도 커넥션이 생겼을 것 같아요.**

에이치픽스 도산 매장에 작품들이 주기적으로 교체되는데, 변화가
생길 때마다 가구와의 조합을 새로 고민하기도 하고 역으로 작가님을
추천해드리기도 해요. 이 과정에서 새로운 작가님들을 만나 협업하고
인연이 이어져 다른 프로젝트를 함께 하기도 하죠. 포터리 한남
프로젝트에서 윤정희 작가님의 작품을 설치한 적이 있었어요. 가는 실로
실타래를 만들어 굉장히 섬세한 작업을 하시는 분인데, 작품을 거울에
설치하면 대칭으로 비치는 모습이 매력적일 것 같아서 제안을 드렸죠.
연출에 유연한 사고방식을 가지신 작가님이라 작품을 새로운 방식으로
설치해주면 좋겠다는 미션을 주셨어요. 제 방식대로 가구에 맞게 설치를
해봤는데 결과물도 만족스럽고 작가님도 좋은 영향을 받았다고 하셨어요.

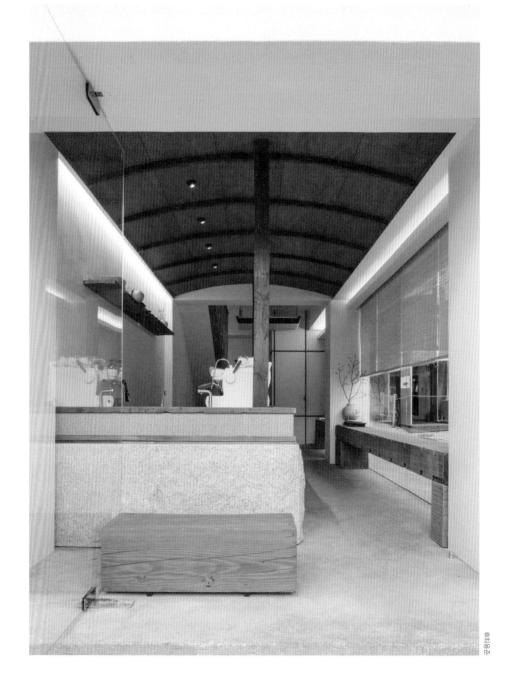

한옥의 기본이 되는 고재와 석재를
사용해 한국적인 카페로 연출한
더피터커피.

Rara design company

조형적으로 빚은 나선형 계단을
시공해 감각적인 무드를 고조했다.

Rara design company

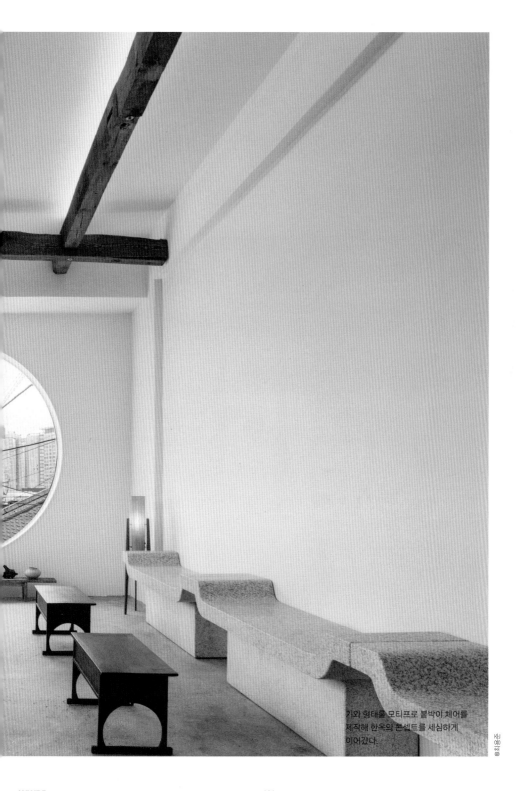

기와 형태를 모티프로 붙박이 체어를
제작해 한옥의 콘셉트를 세심하게
이어갔다.

© 최용준

로우클래식 가로수길은 제품을 전면에
드러내기보다는 한국적인 멋을 담은
신을 노출하고자 했다. 베이지와 블랙
컬러의 다양한 오브제로 차분하고
고아한 분위기가 감도는 내부.

감각적인 공간을 연출하는 만큼 풍성한 인스피레이션이 뒷받침되어야 할 것 같아요. 주로 어디에서 영감을 받으세요?

주제를 잡고 그것에 대한 스터디를 분명히 하는 편이에요. 특정 지역의 분위기를 구현하고자 하면 출장을 떠나기도 하고, 어떤 작가에게서 영감을 받으면 그 작가의 예술적 자취를 짚어보기도 하죠. 최근 서울숲쪽에 브런치 카페를 기획하고 있는데 코펜하겐에서 보고 느낀 많은 요소들을 녹여냈어요. 제이청 프로젝트를 진행할 때도 테드 라슨(Ted Larsen)이라는 미국 작가에게서 영감을 받았는데요. 작품이 제이청과 닮은 부분이 많아 그의 자료를 스터디한 다음 받은 영감을 공간에 적용했어요.

인스타그램을 보면 '#라라라이브러리'로 영감을 주는 책도 많이 소개하시더라고요. 추천해줄 만한 책이 있을까요?

책에서 인테리어 디테일부터 전체적인 분위기까지 영감을 많이 받아요. 국내에 수입된 지 얼마 안 된 〈아크 저널(Ark Journal)〉이라는 책이 있어요. 덴마크 서적인데 가구 정보를 포함한 스타일링에 대한 내용이 가득 실려 있어요. 인테리어에서 어떤 가구와 스타일링으로 연출했을 때 아름다운지 볼 수 있는 책이죠. 그리고 아직 한국에 들어오지 않았지만 직구해서 보고 있는 〈에이맥(A.MAG)〉이라는 포르투갈 잡지가 있어요. 건축 관련 디자인 스튜디오를 소개하는 책인데, 대형 건축부터 작은 디테일들 그리고 도면까지 상세하게 소개하죠.

©최명준

패션 제품을 기획할 때는
하나의 주제를 잡고 그것이
처음부터 끝까지 구현될 수
있도록 하거든요. 이런 작업
방식이 공간 기획에서도
이어져서 공간과 스타일링,
그 안을 채우는 콘텐츠까지
하나가 되는 단단한 정체성을
만들어가고 있어요.

더피터커피

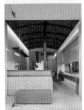

로우클래식 가로수길

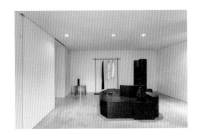

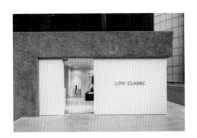

Rara design company

에이치픽스 도산

 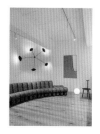

오르 서울

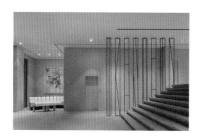

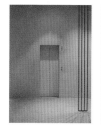

피크

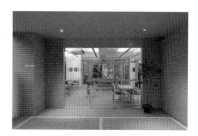

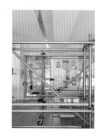

100A
associates

100A어소시에이츠 _ 안광일, 박솔하

www.100a.kr
@100aassociates_official

100A어소시에이츠는 2013년 설립된 스튜디오로 건축 디자인부터 브랜딩과 제품 디자인까지 포괄적인 디자인을 작업하고 있다. 시간과 장소를 초월하는 순수성, 이치와 그것을 대하는 미학적인 의견과 태도, 그리고 그것들과의 소통의 기록을 공간으로 구현하고자 한다. 주거 공간과 상업 공간을 포함한 다양한 분야의 작업을 이어가고 있으며, 대표 프로젝트로는 밀밀아, 의림여관, 취호가 등이 있다.

모든 답은
클라이언트가
가지고 있다

인터뷰어 _ 정사은

나를 닮은 집. 이보다 더
기분 좋은 말이 또 있을까.
100A어소시에이츠가 만드는
공간은 그 주인을 꼭 닮았다.
이들과의 오랜 대화 끝에 그 비결을
알 수 있었다. 클라이언트의 모든
말에 귀 기울이는, 디자이너의
진심이 그 답이다.

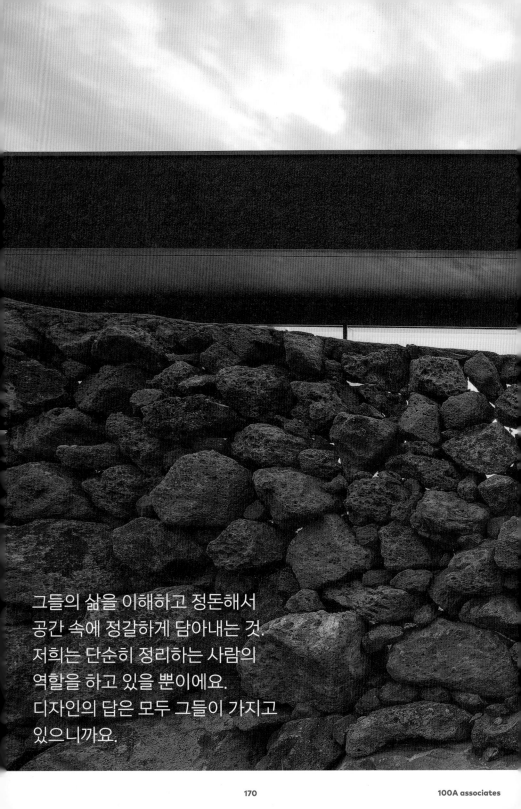

그들의 삶을 이해하고 정돈해서
공간 속에 정갈하게 담아내는 것.
저희는 단순히 정리하는 사람의
역할을 하고 있을 뿐이에요.
디자인의 답은 모두 그들이 가지고
있으니까요.

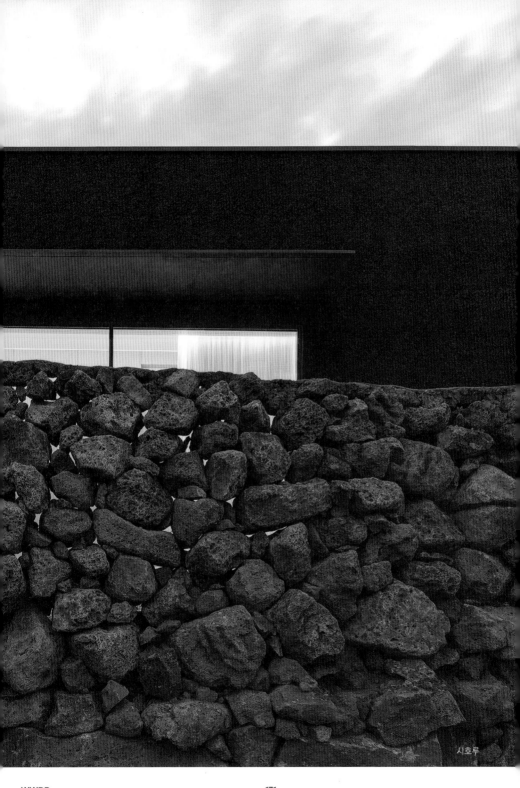

시호루

100A어소시에이츠의 의미는 무엇인가요?

처음 독립해 회사명을 정할 때 '아무것도 아닌 것, Nothing'의 의미를 담은 흰백(白)
자를 사용하려 했는데, 아무리 찾아도 의미와 어감이 맞아떨어지는 표현이
없더라고요. 그러다가 100이라는 숫자가 눈에 들어왔죠. 흰백과 일백 백(百)은
아무것도 아닌 것이 천지의 이치라는 근사한 의미를 함축하고 있다고 생각했어요.
A는 태도(Attitude)와 해답(Answer)의 앞글자이고요. 시간과 장소를 초월하는
순수성과 이를 대하는 미학적 태도, 그리고 그와의 소통을 통한 기록이라는
의미예요.

건축과 인테리어까지 모두 하는 디자이너라니, 그 두 가지는 만들어가는 과정이
다르기에 시행착오도 있었으리라 예상되는데요.

건축주의 삶으로부터 이야기를 시작해서 그걸 잘 정돈한 뒤 건축이라는 테두리에
담는 순서로 작업을 해요. 인테리어부터 배웠기 때문이기도 하지만 사는 이의 살갗이
직접 닿는 안에서의 감각이 중요하다는 사실을 경험을 통해 깨달았기 때문이지요.

클라이언트와 100A어소시에이츠의 진솔한 대화, 그 과정이 궁금합니다.

때에 따라 그 순서가 다르지만 시작은 항상 대화예요. 디자이너는 늘 공간을
다루지만 클라이언트에게는 생에 몇 번 없을 크고 중요한, 하지만 생소한
이벤트잖아요. 얼마나 많은 생각을 겹겹이 쌓아두었으며 궁금한 것 또한 얼마나
많겠어요. 설계를 시작하기 앞서 그들이 품고 있는 갈증을 파악하고 이해하고 해소하는
시간이 필요해요. 그러다 보면 자연스럽게 편안한 대화로 이어지죠. 격식 없이
이런저런 이야기를 주고받는 사이 그들의 삶에 대한 소소한 생각도 나누게 되고요.
설계를 하는 모든 과정을 클라이언트와 끊임없이 소통하고자 하는 이유는 딱
하나예요. 오랜 시간 동안 서로 다른 삶을 산 사람들끼리 한 가지 목적을 영위하고자
할 때, 서로의 생각을 단단하게 결속시키는 과정은 결국 결과물에 그대로
드러나거든요. 그들의 삶을 이해하고 정돈해서 공간 속에 정갈하게 담아내는 것.
저희는 단순히 정리하는 사람의 역할을 하고 있을 뿐이에요. 디자인의 답은 모두
그들이 가지고 있으니까요.

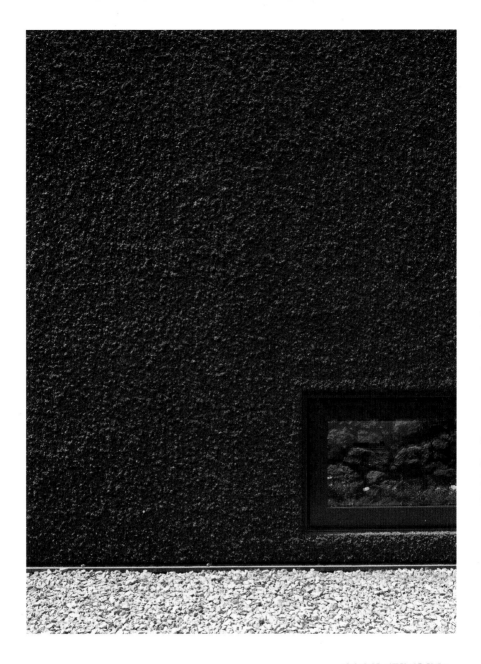

땅의 단점을 길쭉한 건축 형태로
보완하고 빛의 흐름을 밖에서
안으로 들이기 위해 창과 중정을
만든 제주 '시호루'. 의도적으로
비우고 덜어낸 공간. 그 안을
불가항력적인 빛과 바람, 새소리와
풀 내음이 채운다. 그렇게
100A어소시에이츠의 공간은
완성된다.

진정한 치유와 휴식을 경험할 수 있는 공간,
'향심재'.

자연이 주는 치유와 힘을 전하고자 한
공간 '의림여관'. 공간 곳곳에 되도록
많은 창을 내어 숲을 바라보며 자연을
온전히 느낄 수 있도록 했다.

클라이언트의 요구를 창의적인 공간 구성으로 풀어낸 사례 중 기억에 남는 곳이 있다면 소개해주세요.

제주도의 주택 시호루를 설계할 때 클라이언트와 저희의 목적은 최대한 자연스러운 건축을 구현하는 것이었어요. 땅과의 관계를 어디서부터 시작해야 할지, 원초적인 자연스러움이 무엇인지에 대한 생각이 너무 막막해서 제주도에 대해 장르를 불문하고 정말 많은 공부를 했어요. 땅의 단점을 좁고 긴 건축의 형태로 보완하고 이로 인해서 단절된 빛의 흐름을 자연스럽게 내부에 순환시키기 위해 창과 중정을 배치했어요. 광활한 날것 그대로 제주의 자연을 온전히 품는 것은 불가능하지만 우리가 가질 수 있는 가장 큰 제주의 자연을 찾아 담아내고, 내외부의 경계를 허물어 공간의 경계를 밖으로 둠으로써 시각적인 확장이 이어지도록 계획했고요. 공간의 색과 물성 그리고 마당의 나무까지 장소의 분위기가 묻어나고 자연스럽게 자리 잡을 수 있는 것을 배치하기 위해 많은 고민을 한 프로젝트입니다.

한 분야에서 성장해가며 마냥 즐거울 수는 없을 텐데요, 손에 꼽는 어려웠던 상황이 있었나요?

주니어 디자이너 시절 몇 번의 건축 프로젝트를 경험할 수 있는 기회가 있었어요. 그 경험들은 저희가 건축부터 인테리어까지 공간에 대한 전반적인 작업을 할 수 있게 한 바탕이 되었지요. 그런데 건축을 전공하지도 않고 전문적 실무 경험도 없는 사람들이 전문가의 도움 없이 직접 건축을 한다는 건 정말 어려운 일이었어요. 곁눈질로 배운 겨우 몇 번의 간접경험으로 직접경험을 하려다 보니 너무 괴리가 깊더라고요. 잘 이해가 되지 않는 어렵고 애매모호한 건축 법규의 문장들부터 지역마다 다른 기준들, 그리고 인테리어를 시공하던 방식으로 건축을 하니 그로 인해 발생하는 구조적 문제와 건축적 하자 문제 등이 감당하기 힘들 정도의 시간적, 금전적 손해를 일으켰어요. 이 문제는 직접 부딪히고 그 결과를 통해 배우는 방법밖에 없었어요. 당면한 것들을 해결하면서 경험을 쌓고 다음에 똑같은 문제가 발생하지 않도록 노력해야 했어요. 모두들 성향이 상대적으로 무디고 느긋한 편이라 문제에 맞닥뜨릴 때마다 차근히 풀어내다 보니 이제는 나름의 노하우가 생겼지요. 결국, 꾸준함이 답이더라고요.

고요함의 정취가 마감, 햇살,
분위기로 전해지는 요가 명상
센터 '밀밀야'.

100A associates

주거 공간 디자인에 대한 사람들의 고정관념이 있지요. 평면부터 퍼니싱까지 어떠해야 한다는 통념이요.

간혹 주택 설계를 의뢰하면서 아파트와 같은 평면을 원할 때가 있는데 그 입장도 충분히 이해해요. 아파트는 주변 환경과 별개로 반듯한 모양 안에서 최대한 효율적으로 만든 편리한 공간이잖아요. 또 주택 설계를 의뢰하는 대부분의 사람은 주택에서 살아본 경험이 없고요. 그 때문에 아파트라는 공간의 편리함이 주거 공간의 기준이 되고 여태껏 누려온 편리한 생활이 몸에 배어버린 거지요. 저희가 클라이언트를 설득할 수 있는 방법은 그들의 생활 방식을 더 많이 이해하고 더욱 치열하게 고민해서 치밀한 결과물을 만들어내는 것밖에 없어요. 공간이라는 것은 구현되기 전까지 무형이잖아요. 유형이 되어가는 과정마다 클라이언트에게 보여주고 설명하고 의견을 들으며 완성하는 방법 말고는 없는 것 같아요. 매 과정을 클라이언트와 논의하는 일이 쉽지는 않지만 공간의 질을 높이는 최선의 방법이라고 생각합니다. 결과론적으로 이러한 과정은 클라이언트가 자신의 공간에 대한 모든 이야기를 이해하고, 애정을 갖게 하며, 만족도를 높이게 해요.

디자인을 하다 보면 예산의 한계로 포기하는 것이 생기게 마련인데 그럼에도 놓치지 않으려 하는 요소가 있다면요?

저희는 상대적으로 디테일은 잘 포기하는 편이에요(웃음). 오히려 끝까지 고수하는 부분은 공간감. 주어진 예산 안에서 공간을 조직하다 보면 공간의 바탕이 되는 공간감이 최우선 순위가 될 수밖에 없어요. 공간의 크고 작음을 떠나서 그곳의 밀도를 조절하고 공간의 질서를 조직하는 작업을 할 때에는 항상 아무것도 채워지지 않고 아무것도 입혀지지 않은 상태의 공간을 상상하면서 설계해요. 날것의 상태에서도 아름다운 공간을 목격하길 바라는 마음으로요. 그다음 프로젝트의 상황에 따라 옷도 입히고 화장도 시키고 액세서리도 달아봐요.

100A어소시에이츠의 공간 디자인이 품은 신념은 무엇인가요?

저희가 설계하고 시공한 공간에서 클라이언트가 어떤 삶을 살아가고 있는지 지켜보면서 예산과 상관없이 모두 질 좋은 공간을 향유할 수 있어야 한다고 생각했어요. 적어도 저희가 작업한 공간에서는 꼭 그렇게 되기를 바라고요. 이건 예산과는 다른 이야기거든요. 그래서 저희가 할 수 있는 최선의 노력은 골격을 세우고 살갗을 붙이는 것에서 공간이 완성될 수 있다는 신념을 마음 깊이 담아두고 매 순간 꺼내어 보는 것이고요.

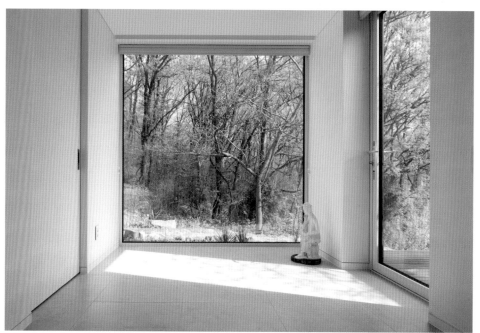

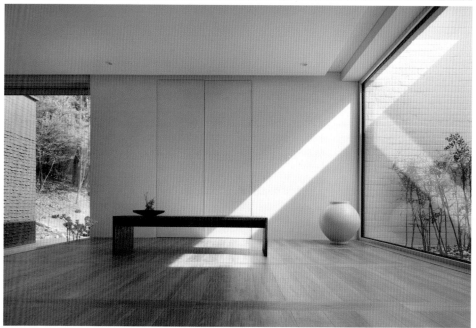

사계절과 시간에 따라 시시각각 변화하는
창밖 풍경은 물론 빛과 그림자의
움직임까지 체감할 수 있는 '우주제'.

공간 디자이너의 어깨에는 클라이언트의 기대감과 삶이 얹혀 있는 듯해요. 무겁지는 않나요?

건축까지 공간의 영역을 확장해 작업을 하면서 인테리어보다 생명력이 긴 공간에 대한 책임을 느껴요. 시간이 쌓여가는 공간을 마주하는 것은 감정적으로 쉽지 않은 일이지만 또 그만큼 심상의 희열이 크기도 하고요. 작업했던 공간에 가만히 앉아 있는데 문득 저희가 이 공간에 채운 것이 아무것도 없다는 사실을 깨달았을 때부터 그런 생각을 하기 시작했어요. 바람 소리, 새소리, 풀 내음, 빛의 일렁임과 같은 불가항력적인 것들이 공간을 가득 채우고 있음을 느꼈을 때요. 그 당시에는 엄청 슬프고 무기력해졌어요. 그렇게 치열했던 시간은 결국 아무것도 아니었고, 어쩌면 모두 쓸모없는 것이라는 생각이 들었거든요. 그런 감정에 대해 서로 대화하다가 이런 결론을 내렸어요. 너무 평범하고 당연해서 모두가 지나치는 것들을 우리의 작업 안에 귀하게 자리 잡을 수 있게 한다면, 또 그로 인해 부족함 없이 가득 채워진 공간을 목격할 수 있다면 우리의 작업이 정말 아름다운 일이 되겠다고요.

디자이너로서 바라 마잖는 본인들의 미래 모습을 그려본다면?

100A어소시에이츠라는 이름처럼 아무것도 아닌 것, 모든 것이 자리 잡을 수 있는 틈을 빚는 사람들로 성장해나가면 좋겠어요. 침묵하지는 않지만 우리의 소리를 아무도 알아채지 않도록 점점 더 낮은 소리로 말하게 되길 바라요. '깊고 아름답고 정직하게 살지 않고서 즐겁게 살 수는 없다. 즐겁게 살지 않으면서 사려 깊고 아름답고 정직하게 살 수도 없다'는 알베르 카뮈의 글처럼 깊고 아름답고 정직하게 마음이 가리키는 방향으로 이끌려가도록 내버려둘 생각이에요. 이 무형의 미가 위안이 되리라 믿어요. 그리고 이러한 이유들을 원동력 삼아 오랫동안 즐겁게 작업을 이어가고 싶어요.

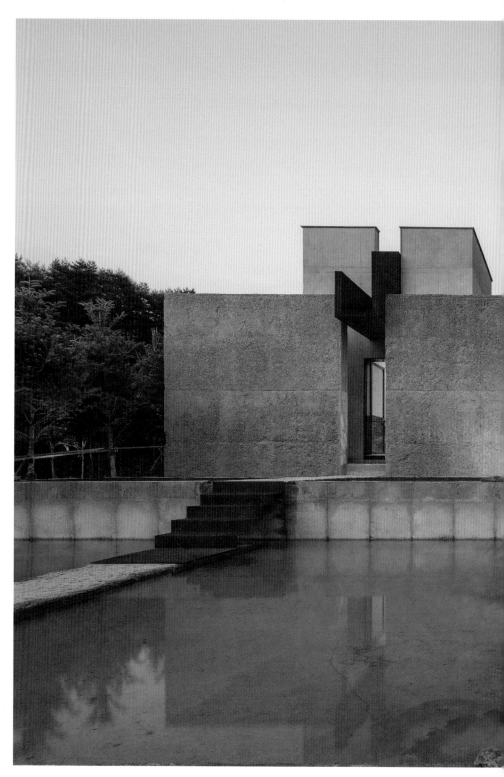

마음의 길, 삶의 방향을 잃은 사람들 위한
스테이 '취호가'. 공간은 인간의 고통에서
벗어나게 하는 산군 호랑이 사원을 콘셉트로
했는데 투숙객들아 온전한 쉼을 통해 자신의
뜻을 찾길 바랐다. '호명리 마을에 있던 큰 바위
위에 호랑이가 자주 올라와 울었다'는 지역의
전설과도 연결된다고

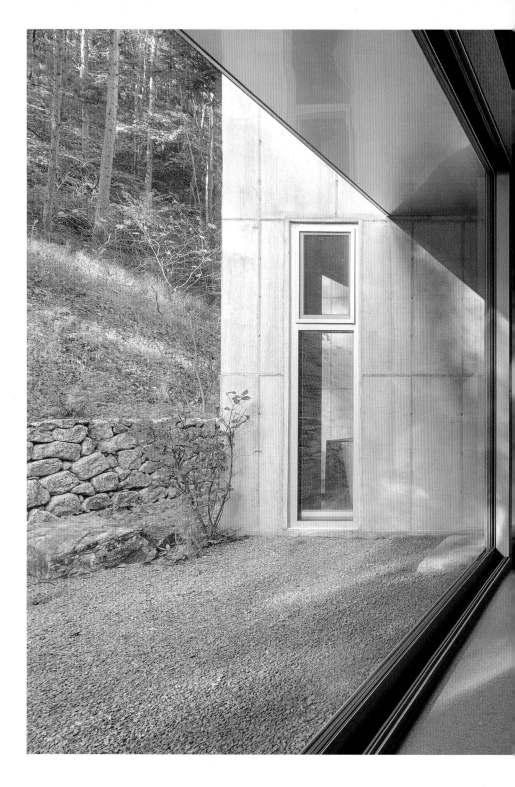

100A associates

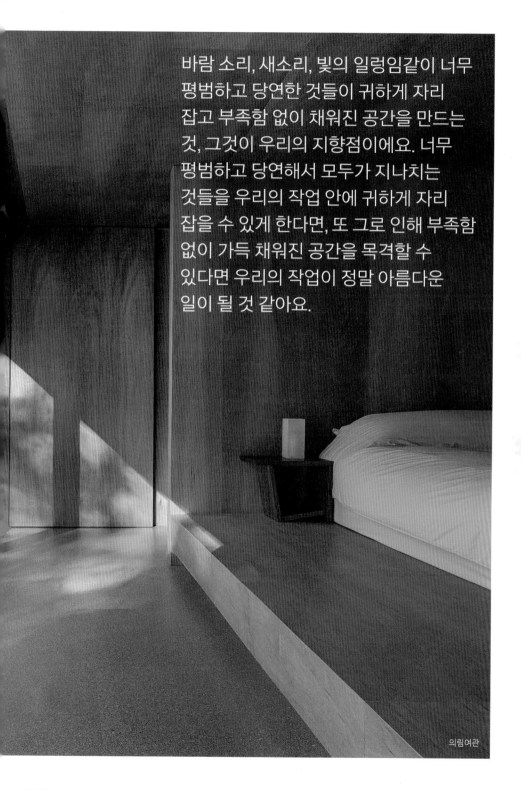

바람 소리, 새소리, 빛의 일렁임같이 너무 평범하고 당연한 것들이 귀하게 자리 잡고 부족함 없이 채워진 공간을 만드는 것, 그것이 우리의 지향점이에요. 너무 평범하고 당연해서 모두가 지나치는 것들을 우리의 작업 안에 귀하게 자리 잡을 수 있게 한다면, 또 그로 인해 부족함 없이 가득 채워진 공간을 목격할 수 있다면 우리의 작업이 정말 아름다운 일이 될 것 같아요.

의림여관

밀밀아

시호루

우주제

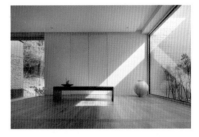

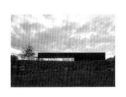

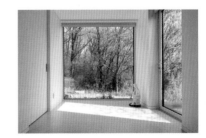

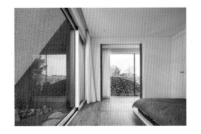

의림여관

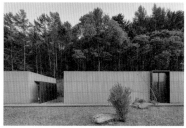

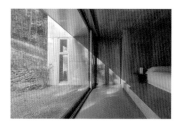

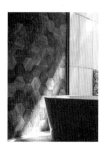

취호가

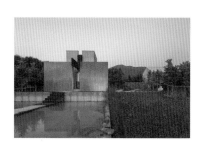

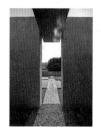

향심재

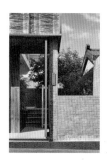

Super pie design studio

수퍼파이디자인스튜디오 _ 박재우

www.superpiedesign.com
@super_pie_design_studio

수퍼파이디자인스튜디오는 미니멀리즘의 본질을 이루고 있는 기본 구성 요소에 대해 끊임없이 사유하고 이성적으로 탐구하는 작업을 하고자 2008년 설립된 1인 건축, 인테리어 디자인 스튜디오다. 특히 점, 선, 면과 같은 조형의 기본 요소들을 절제된 형태와 구성으로 기하학적 표현 세계를 확장하는 공간들을 선보이고 있다. 미니멀리즘, 미완성의 공간, 모노크롬은 수퍼파이디자인스튜디오를 설명할 수 있는 단어들로 이와 관련된 작업을 위해 연구와 도전을 계속해나갈 계획이다. 대표작으로는 텀트리 프로젝트, 헤이마, 스페이스무테, 더라운지 DK 등이 있다.

재능을 넘어선
열정

인터뷰어 _ 정사은

그는 비유의 귀재다. 노포가 된
설렁탕집의 명성이랄지, 재즈가
흘러나오는 카페의 매력 같은 용어가
인터뷰 내내 흘러나왔다. 최근 10여
년 만에 확 바뀐 디자인 업계의 상향
평준화. 1인 스튜디오로 살아남아야
했던 그가 이토록 멋지게 홀로 설 수
있었던 이유는 기본에 대한 현장감
있는 이해, 그리고 재능을 뛰어넘는
그의 디자인에 대한 열정이다.

면과 면이 분할되는 선이 입구의 선과
맞아떨어지는 등 요소들이 잘 정돈되어야 비로소
미니멀이라는 단어로 정리할 수 있어요. 그래서
제가 생각하는 미니멀은 '새로운 클래식'이랍니다.
기본이 되어야만 가능한 인테리어니까요.

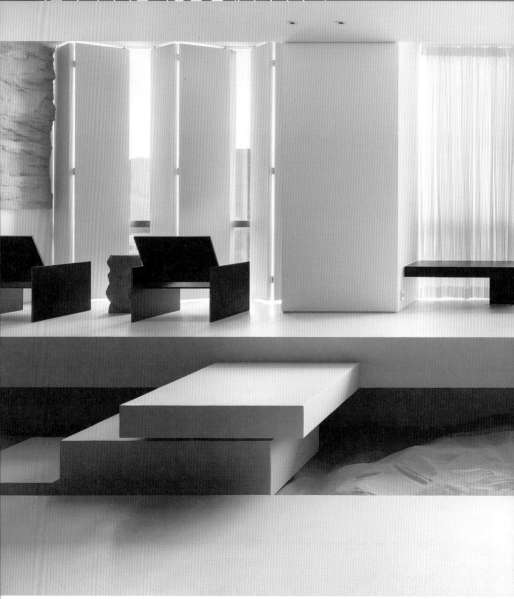

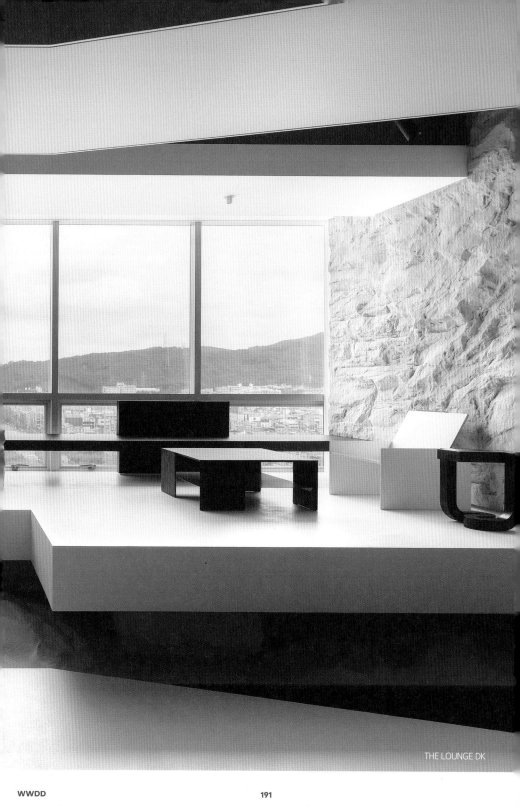

THE LOUNGE DK

꼭 뵙고 싶었습니다. 워낙 베일에 싸여서 인터뷰 레퍼런스가 전무한
디자이너이니까요. 시간을 내주셔서 감사합니다.

저 역시 반갑습니다! 아무래도 대구를 기반으로 활동하는 사람인지라 더욱
그렇겠지요. 원체 말주변도 없고 테크닉적으로 이야기하는 것도 익숙지가 않은
디자이너입니다. 본능적으로 디자인을 하고 시공까지 모두 하는 1인 스튜디오를
운영하고 있고요.

박재우 디자이너의 이름을 처음 발견한 건 한국실내건축가협회(KOSID)의
골든스케일 어워즈 수상 명단에서입니다. 3년 연속 골든스케일상을 수상하셨지요.

사실 우연찮게 응모해 수상하게 된 거예요. 그저 공간 디자인이 좋아서 혼자 작업을
하나둘 해나가는 사람이었는데, 어느 날 제가 디자인한 프로젝트가 다른 디자이너의
작업으로 홍보되고 있는 걸 알게 되었어요. 그 또한 제 인스타그램을 팔로우하던
인테리어-건축 업계의 고마운 분이 말씀해주셨죠. "공사 과정부터 지켜봐왔는데,
디자인 저작권과 관련해 무언가 문제가 있는 것 같다"면서요. 외려 저는 그때 도용에
대한 분노보다는 "도울 수 있는 게 있으면 돕겠다"는 그분의 말씀에 천군만마를 얻은
기쁨이 더 컸던 것 같아요(웃음). 이후 그분 도움으로 국내 어워드 출품을 추진하게
되었고 덜컥 상을 받은 거죠.

스튜디오가 대외적으로 알려지게 된 본격적인 계기가 2014년 텀트리이고요.

맞아요. 또 텀트리는 그 이후 대구경북 지역 카페, 갤러리 인테리어를 바꾼
기점이라고들 이야기하더라고요. 그 공간을 기획할 즈음인 2013년은 서울에는
현대카드 디자인라이브러리가 생기고 책과 커피, 문화를 누리는 새로운 패러다임이
도입된 시점이었죠.

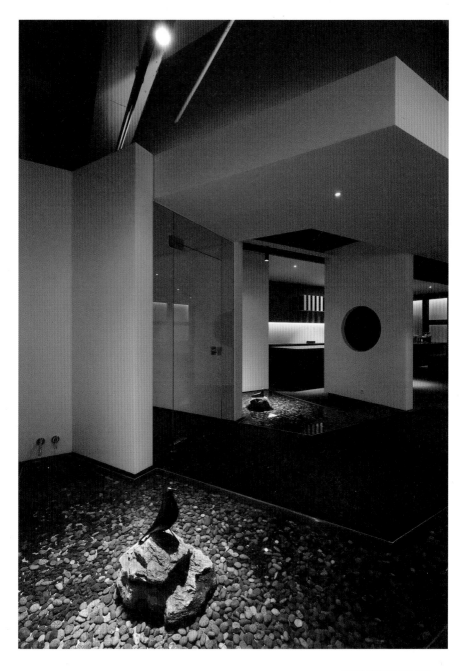

커피와 사색을 즐기는 공간
'스페이스 무태'는 선과 면,
미니멀리즘을 극대화한
인테리어로 완성한 카페다.
출입구의 비워둔 곳을 수(水)
공간으로 채워 이 또한 여백의
아름다움을 연출한다.

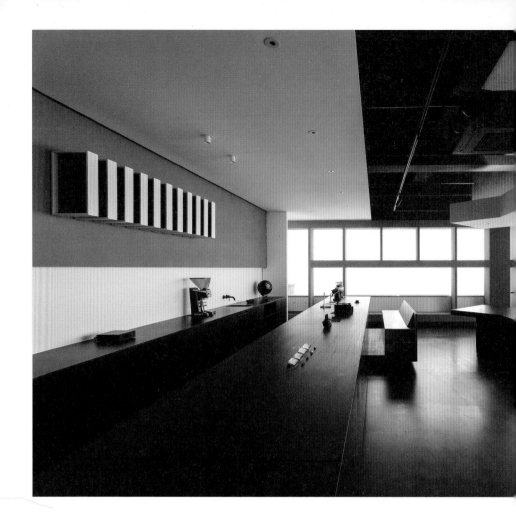

스페이스 무태의 실내. 적당한 조도와
공간의 시퀀스까지 마치 인테리어
교과서의 정석을 보는 듯하지만 고루하지
않고 감각적이다.

카페는 그렇다치는데, 전시와 브랜드 컬래버레이션 등을 운용하려면 그 안을 채우는 콘텐츠도 촘촘히 기획해야 할 것 같아요.

공간을 만들어두고는 그 안을 채우는 프로그램을 위해 동분서주했죠. 제가 텀트리에서 월급을 받는 건 아니지만 애정을 가지고 만든 공간을 멋지게 살리고 싶었어요. 첫 번째 기획전으로 준비한 것이 '가구'였어요. 핀 율, 칼 한센&선, 프리츠 한센 등 그때 대구에서는 보기 힘들었던 오리지널 북유럽 가구로 매장을 디스플레이하고, 손님들이 이 가구를 직접 보고 만지고 경험할 수 있도록 한 것이죠. 서울의 유명한 편집매장은 모조리 찾아다니며 공간의 콘셉트를 설명하고 지원을 요청해 성사시킬 수 있었어요. 또 공간의 사전 개장 때 지금 말로 인플루언서들을 초대해서 SNS상에서 이슈를 만들고, 전시가 끝난 뒤 커피숍에 디스플레이한 가구를 다소 저렴하게 판매해 수익을 내기도 했지요. 그다음에는 현대 미술 작가들과 함께 갤러리로 재단장해 다시금 사람들이 이곳에 올 이유를 만들고, 또 BMW MINI 판매사에 찾아가서 전시를 열자고 설득하기도 했어요. 차를 전시하는 것은 실패했지만 경품은 협찬받아서 또 일정 기간 미니와 함께하는 이벤트로 성공시키기도 하고요. 그 후에는 렉서스 회사를 비롯해 여러 기업에서 컬래버레이션을 제의받기도 했고요. 이렇게 말하고 보니 아주 많은 일을 했네요(웃음).

듣다 보니 이러한 전략이 성공할 때까지 디자이너와 기획자를 믿어주는 클라이언트와 만나는 것도 중요하다는 생각이 듭니다.

실은 텀트리는 그 이후에 간단한 전시를 여는 커피숍으로 변경되었어요. 손님이 많이 찾아 커피 매상이 크니 사업자 입장에서는 문화의 비중을 줄이고 식음료 판매로 전환한 케이스이지요. 커피의 원두도 유명 로스터리와의 협업을 종료하고 직접 구입하고요. 몇 해 전 이어서 진행한 복합문화공간 헤이마의 경우도 건축을 해두고는 손님이 많아지니 옥상에 구조물을 설치해 테이블을 더 두었어요. 미관의 일부를 매출과 바꾸는 선택이지요.

디자이너로서 그리고 기획자로서 그런 경우는 다소 아쉬움이 남을 것 같아요.

제 입장에서 "테이블 하나 더 놓고 싶다"는 클라이언트의 요구를 무작정 무시할 수도 없다고 생각합니다. 한데 요즘은 시대가 바뀌었어요. 과거에는 한 사업이 잘되면 그 하부를 이루는 기자재나 원료 등도 다 자회사를 만들어 공급하는 게 돈 버는 전략이었다면, 지금은 외부의 영향력 있고 더 잘하는 곳과 협업하는 것이 더 이득입니다. 아무리 호텔에서 빵을 만들어본들 프랑스의 200년 된 빵집의 맛과 명성에 비할 바 있겠습니까? 협업을 하면 개당 마진은 떨어지더라도 브랜드의 절대적인 가치가 올라가니 일정 기간만 지나면 그것이 훨씬 서로에게 윈윈이 될 수 있는 시대예요. 지금은.

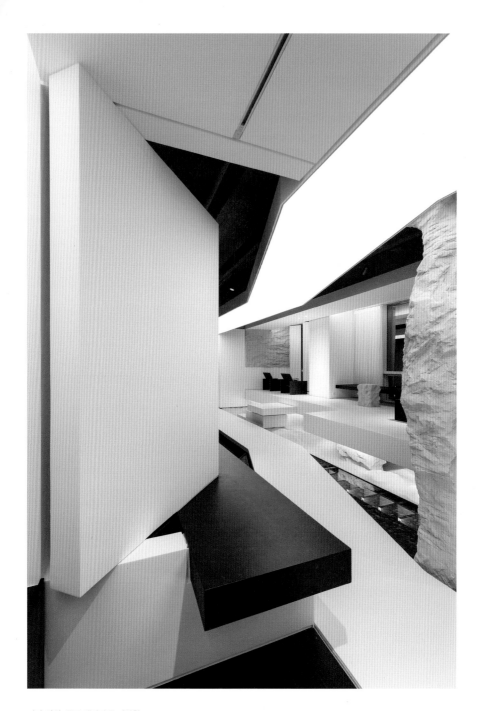

커피, 와인, 골프, 갤러리 등 다양한
문화예술 활동을 한곳에 담아낸 사교 공간
'THE LOUNGE DK'. 각기 다른 마감재,
구성을 통해 빛, 바위, 물 등 자연의 요소를
실내에 구현하고자 했다.

그러고 보면 수퍼파이디자인스튜디오가 디자인한 카페나 매장은 늘 핫 플레이스가 되곤 해요. 이런 곳들이 앞으로도 오랫동안 살아남을 수 있는 방법은 무얼까요?

인테리어는 공간의 처음 마중물이라고 생각해요. 공간 디자이너는 그 마중물을 잘 만드는 사람이고요. 공간이 그 후에도 생명력을 지니려면 그 안을 채우는 콘텐츠가 잘되어야 합니다. 아무래도 저 역시 상업 공간 디자인을 많이 하는데, 그 공간을 의뢰하는 클라이언트는 장사가 잘되는 것이 최종 목표일 테지요. 그러면 30년 후 그곳이 살아남을지 말지는 '노포'가 되어 손님이 끊이지 않는 '명동의 30년 전통 설렁탕집'이 될 수 있는지 없는지가 결정한다고 생각합니다. 감각 있는 재즈가 흐르는 적산가옥의 인테리어에 빗물 받는 양동이가 한 점 있다고 해서 그 양동이가 공간을 성공케 하는 요소가 될 수 없듯, 본질이 없는 인테리어를 흉내 내는 것은 생명이 짧다고 생각해요. 마중물을 잘 만들어두었으니 본질의 역량을 키우는 데 집중하는 것이 생명력 있는 공간을 만드는 필요조건이겠지요.

현장 이야기를 좀 해볼까요. 1인 스튜디오를 운영하고 계시는데 혼자서 미팅, 디자인, 시공, 감리까지 다 하신다고요.

그래서 저는 33㎡(10평)짜리 공사하고 있는데 330㎡(100평)짜리 공사가 들어오면 그 일을 못 맡아요. 다행히 기다려주시는 클라이언트면 가능하겠지만요(웃음). 디자인만 납품하는 이도 많지만, 제 경우 그렇게 하면 시공 디테일이 절대 나오지 않더라고요. 저는 이걸 '손맛'이라고 불러요. 제가 20년 조금 안 되게 작업을 해왔지만, 도면에 기호화하는 것에는 한계가 있고, 그 기호를 다 이해해서 시공하는 회사도 지방에는 드물더라고요. 그래서 현장에서 선의 두께와 줄눈의 간격, 하다못해 노출 배관의 경사까지도 맞춰야만 처음 생각해둔 공간의 이미지가 나오는 거죠.

소장님의 공간의 특징은 실제 가보지 않으면 알 수 없는 섬세함이라고 생각합니다. 특별히 간결하게 정돈된 선과 면, 비례감이 탁월하고요.

작업한 것을 죽 살펴보면 그야말로 '아무것도 없다'예요(웃음). 흰 벽에 장식을 최소화하는 것이 보기에는 간결하고 시공도 쉬울 것 같지만, 그게 하면 할수록 어렵더라고요. 요즘 무문선, 히든 몰딩이라는 용어가 주거 공간을 의뢰하는 사람들 사이에서 왕왕 회자되는데, 이를 위해서는 재료와 재료가 만나는 부위에 대한 보이지 않는 과정이 반드시 추가되어야 해요. 하나의 덩어리감을 내기 위해 재료와 재료를 연결하는 것, 혹은 기둥이 위아래를 관통하는 느낌이 들게 하는 것 등에 다 기술이 필요해요.

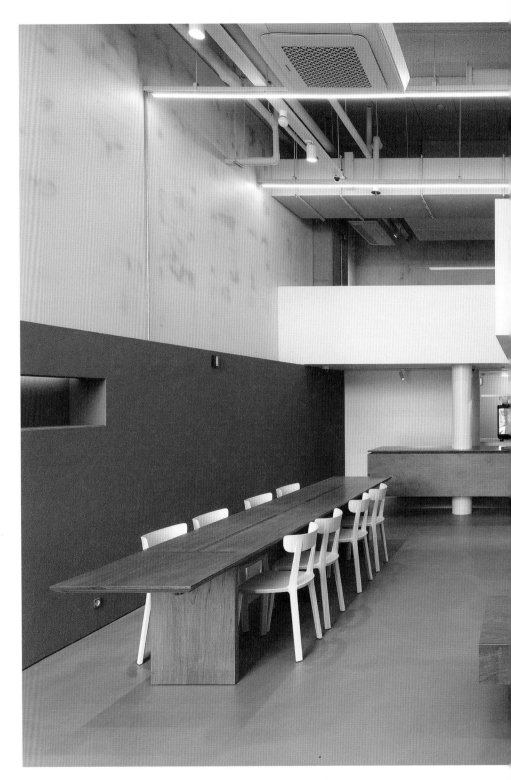

Super pie design studio

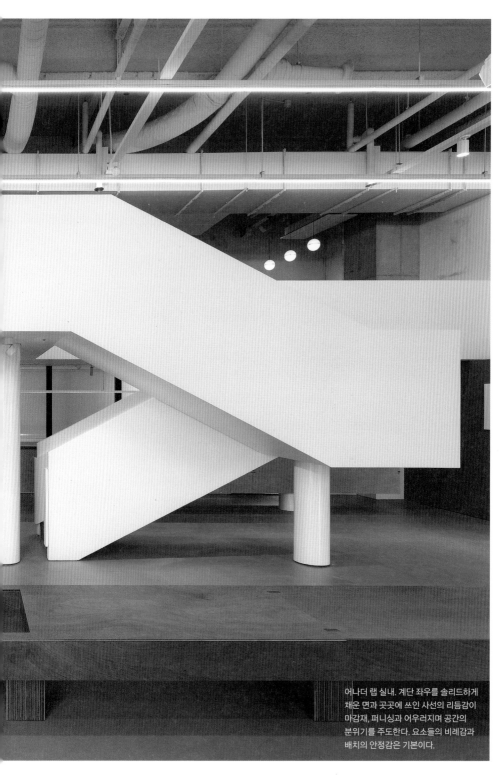

어나더 랩 실내. 계단 좌우를 솔리드하게
채운 면과 곳곳에 쓰인 사선의 리듬감이
마감재, 퍼니싱과 어우러지며 공간의
분위기를 주도한다. 요소들의 비례감과
배치의 안정감은 기본이다.

단순하지만 예사롭지 않은 디자인을
구현하고자 강렬한 정체성의 레드 컬러를
사용한 주거 프로젝트 'ZIP 3101'.

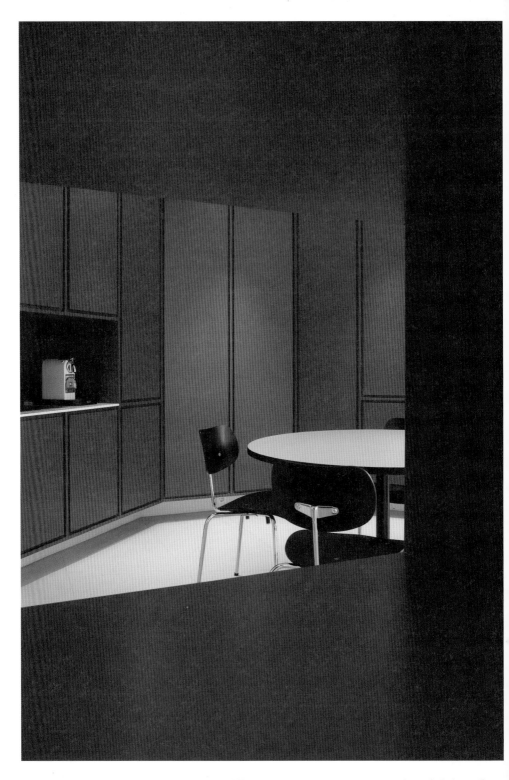

Super pie design studio

그 일례를 들어주신다면요?

예를 들어 나무와 금속의 팽창계수가 다르기 때문에 이 두 가지를 아무 장치 없이 붙여놓으면 여름과 겨울을 나며 그 사이가 벌어지게 마련이죠. 당장은 티가 나지 않아도 사계절을 한 바퀴만 돌면 알 수 있는 것이에요. 그런 부위는 만나는 부위에 긴결재를 대주고 사이를 벌려서 서로의 재료가 영향을 미치지 않도록 해야만 해요. 그 외에도 계단 핸드레일의 높이와 카운터, 창틀까지의 높이가 동일하게 맞아떨어지거나, 면과 면이 분할되는 선이 입구의 선과 맞아떨어지는 등 요소들이 잘 정돈되어야 비로소 미니멀이라는 단어로 정리할 수 있어요. 그래서 제가 생각하는 미니멀은 '새로운 클래식'이랍니다. 기본이 되어야만 가능한 인테리어니까요.

미니멀 인테리어는 단순해 보이지만, 소비자가 좋은 것과 그렇지 않은 것을 구분하기 다소 어려운 디자인인 것 같아요.

관심을 기울이면 충분히 감지할 수 있다고 생각해요. 옷으로 치면 베이직하우스에도 라운드 티셔츠가 나오고 아르마니에서도 나오지 않습니까. 사진으로만 보면 똑같은 티셔츠인데 입었을 때 핏(Fit)과 몸에 닿는 감각이 다르잖아요. 공간도 똑같다고 생각해요. 사진으로는 똑같아 보이지만, 실제 그 공간을 눈으로 보고 들어가보아야 알 수 있는 핏이 있습니다. 이것은 그것을 디자인한 이가 그 공간의 스케일과 공간감, 재료의 성질과 맛을 알아야 낼 수 있어요.

이야기를 할수록 기본에 충실한 것이 수퍼파이디자인스튜디오의 진짜 정수라는 확신이 듭니다. 더불어 지치지 않는 열정도요.

저는 현장을 뛰어다니며 배웠어요. 목공 반장님 옆에서 벽과 천장의 선을 맞추는 것을 배웠고, 도장 반장님에게 수성, 유성 페인트의 이론과 실제를 배웠고요. 금속 반장님은 금속을 사용할 수 있는 부위와 쓰면 안 되는 부위를 알려주셨지요. 재료에 대한 살아 있는 감각이 제 디자인의 기반을 이루고 있어요. 또 저는 디자인을 독학으로 배웠습니다. 원래부터 디자인을 하고 싶었지만 집안의 반대로 다른 직업을 전류하다가 뒤늦게야 제 천직을 찾은 거지요. 온갖 건축 인테리어 서적을 탐독하며 하나둘 작은 프로젝트부터 점점 스케일업해온 거지요. 그래서 제 디자인의 스승은 루이스 칸과 르코르뷔지에 같은 거장들이에요. 그래서인지 우리나라의 관행적인 디자인은 잘 몰라요. 오히려 거장들의 디자인적 테제를 구현하려 노력하는 게 남들하고 조금 달라 보이는 지점이 아닐까요? 물론 아직 한참 멀었지만요!(웃음)

주거 프로젝트는 사용자의 움직임과 궤적이 담길 때 비로소 멋스러움이 완성된다고 생각하는 박재우 소장. 선과 면으로 공간의 동선과 규칙을 만들고 완성도 높은 마감을 통해 모더니즘 디자인을 지향했다.

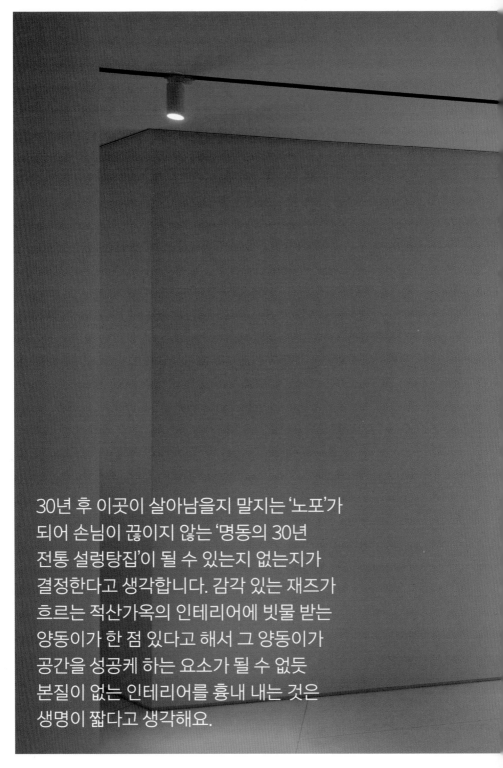

30년 후 이곳이 살아남을지 말지는 '노포'가
되어 손님이 끊이지 않는 '명동의 30년
전통 설렁탕집'이 될 수 있는지 없는지가
결정한다고 생각합니다. 감각 있는 재즈가
흐르는 적산가옥의 인테리어에 빗물 받는
양동이가 한 점 있다고 해서 그 양동이가
공간을 성공케 하는 요소가 될 수 없듯
본질이 없는 인테리어를 흉내 내는 것은
생명이 짧다고 생각해요.

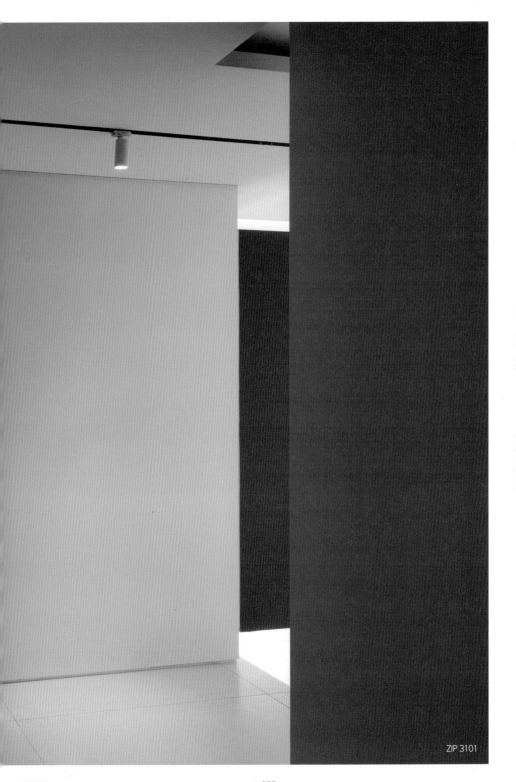

ZIP 3101

로빈 하우스

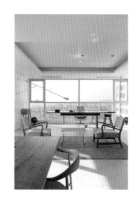

THE LOUNGE DK

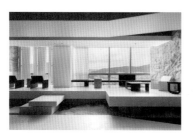
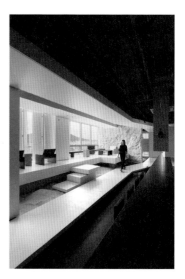

스페이스 무태

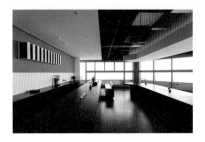

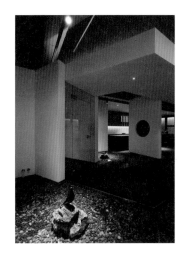

어나더 랩

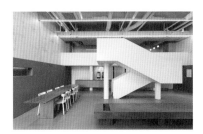

ZIP 3101

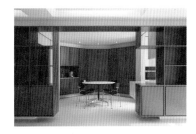

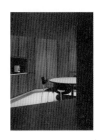

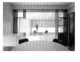

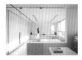

Kind architecture

카인드 건축사사무소 _ 이대규, 김우상

kindarchitecture.com
@kind_architecture

카인드 건축사사무소는 건축을 구성하는 다양한 유형에 대한 고민을 바탕으로 활동한다. 대학원 동문인 이대규, 김우상 소장이 뜻을 모아 2017년 공동으로 설립했으며, 대표 프로젝트로는 서로재, 뭉재, 휘어진 집(Bended House), 7377 주택 등이 있다. 그들은 다양한 스케일의 프로젝트를 통해 정서적 공간에 대한 일관된 환기와 탐구를 보여주며 단단한 언어를 구축하는 중이다. 최근에는 '2022년 젊은 건축가상'을 수상하며 디지털 시대에 공감각적 공간을 만든다는 평가를 받았다.

감각을 깨우는
건축

인터뷰어 _ 김소연

건축은 결국 사람이 머무는 곳이다.
그렇기에 카인드 건축사사무소의
건축은 거칠거나 투박한 것이 아니라
정서적인 작업이 된다.
나무 한 그루, 빛 한 줌까지 고려해
대지를 이해하고, 공간을 아우르는
단어 하나까지도 세심하게
선택한다. 그 결과 그들의 작업물은
일상에서 생경한 풍경을 연출하며
감각을 일깨워낸다.

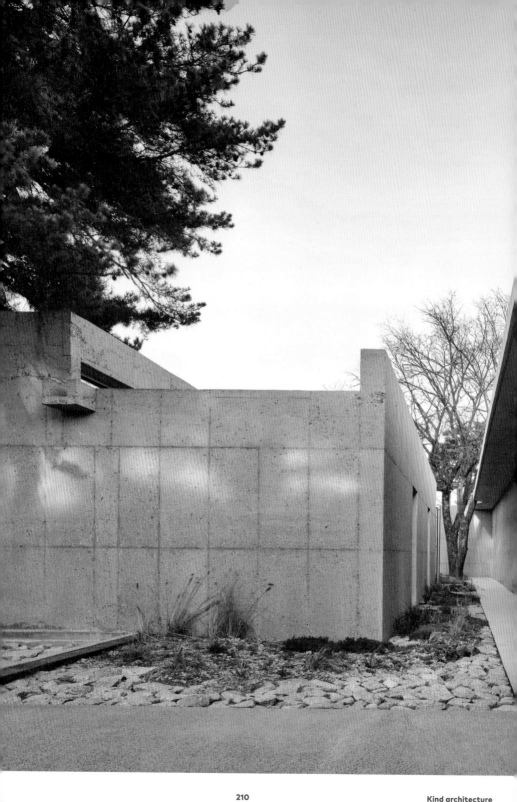

Kind architecture

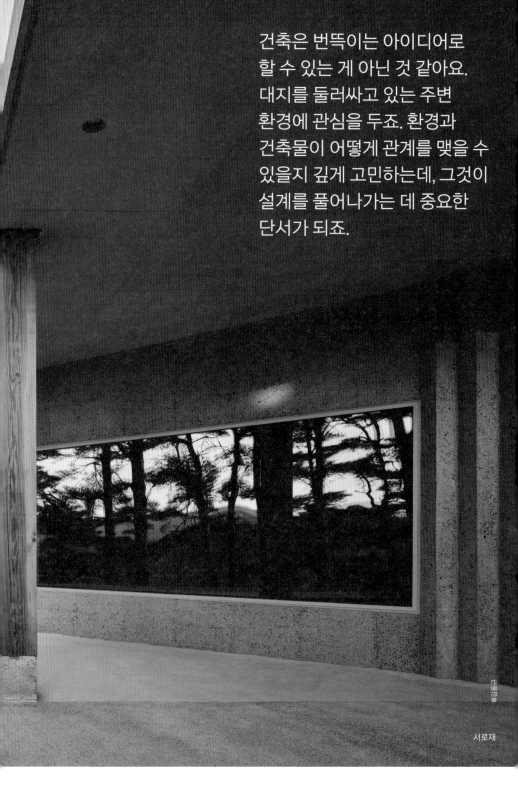

건축은 번뜩이는 아이디어로
할 수 있는 게 아닌 것 같아요.
대지를 둘러싸고 있는 주변
환경에 관심을 두죠. 환경과
건축물이 어떻게 관계를 맺을 수
있을지 깊게 고민하는데, 그것이
설계를 풀어나가는 데 중요한
단서가 되죠.

서로재

건축사사무소 이름이 카인드인 이유가 궁금합니다.

카인드는 '친절하다'의 의미가 아니라, 그보다 사전적으로 위에 있는 종류, 유형에 대한 의미를 가진 이름입니다. 건축마다 대지나 환경적 조건이 다르다 보니 똑같이 설계하는 일은 없어요. 그래서 다양한 유형에 대해 고민을 해보자는 마음에서 카인드라 지었어요. 아울러 이름으로 성향을 굳히는 것이 아니라 열어두고자 하는 뜻도 담았죠.

사무실이 해방촌 언덕 높은 곳에 자리하고 있네요. 고즈넉한 분위기예요.

들어오는 길이 불편해서 접근성이 조금 떨어지는 곳이에요. 저희가 작은 아틀리에이고 앞으로도 이렇게 운영할 생각이라 손님을 우선으로 하기보다 저희가 작업하기 편안하고 조용한 곳을 찾다가 결정하게 되었어요. 지어진 지 50년이 넘은 낡은 주택을 직접 개조해서 사용하고 있는데, 남산타워도 보이고 요즘 같은 계절엔 아름다운 하늘도 감상할 수 있죠.

카인드 건축사사무소와 닮은 공간이란 생각이 드네요. 소장님 두 분의 성향은 비슷하신 편인가요?

디자인 성향이나 결과물에 대한 상상은 비슷해요. 건축이라는 긴 과정에서 서로가 하는 역할은 다르지만요. 저희가 중요하게 생각하는 완성도와 디테일에 관해서 의견을 주고받으면서 서로 자극받고 있어요. 사실 파트너십은 자극을 주고받지 않으면 계속 유지되기 쉽지 않은 것 같아요.

작업하신 프로젝트를 보면 자연을 겸한 평온한 공간이 많은 것 같아요. 그중 서로재 프로젝트가 최근 큰 관심을 받고 있어요.

서로재는 클라이언트가 건축가 부부였는데, 건축에 대한 이해가 있는 분들이라 저희가 대지를 해석한 그대로 설계할 수 있게 지원을 많이 해주셨죠. 사실 요구한 객실을 배치하려면 기존에 있는 소나무를 일부 훼손해야 하는 상황이었거든요. 하지만 가능한 한 기존의 소나무들을 유지하도록 배치했죠. 서로재에 도착하면 어둡고 좁은 복도를 걸어 들어가게 되는데요, 밟으면 사각사각 소리가 나는 쇄석을 바닥에 깔아서 소리에 집중하게끔 의도했어요. 복도를 지나면 눈앞에 소나무 숲과 멀리 설악산 풍경이 펼쳐지죠. 소나무와 사람 사이의 거리를 두기 위해 수공간을 배치했는데 한층 아름다운 자연을 감상할 수 있어요. 자연의 요소들을 온전히 누릴 수 있도록 건축은 풍경을 위한 장치로서만 작동하게 했죠.

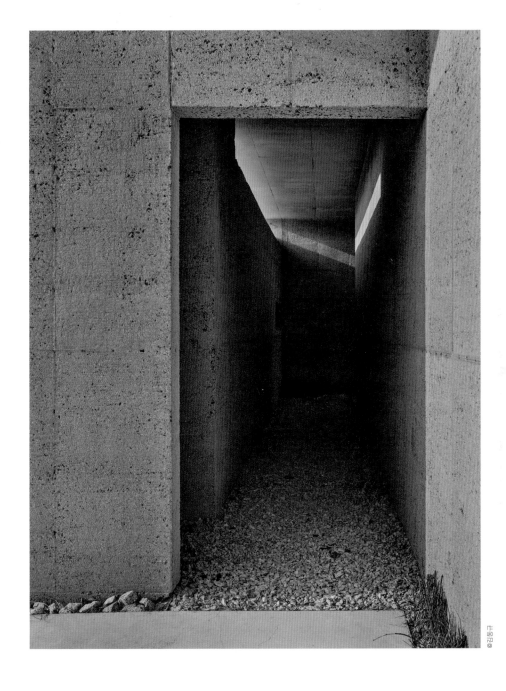

ⓒ김동현

서로재로의 여정은 거친
콘크리트로 이루어진 좁고 어두운
진입로에서 시작한다. 천장 틈에서
내리쬐는 빛과 발 아래 사각이는
쇄석 소리에만 집중하게 했다.

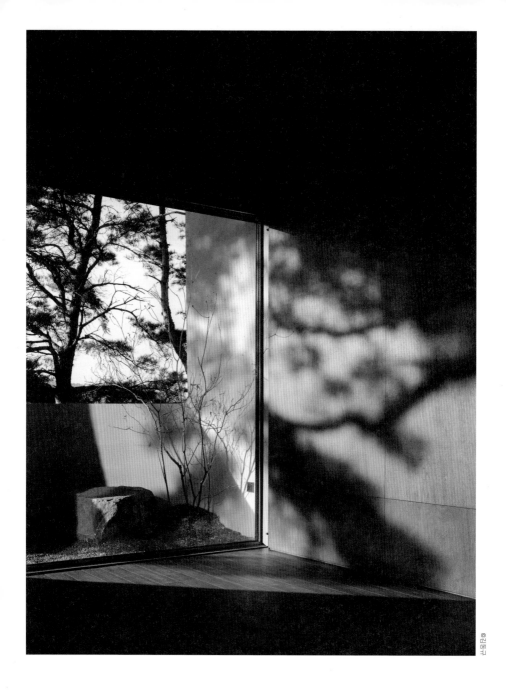

©김용구

서로재는 의도적으로 연속성을 가진
시각적 시퀀스를 만들고 건축은 풍경을
위한 장치로 작동하게 했다. 쉼을 위해
이곳을 찾은 방문객들은 창을 통해
아름다운 산세가 중첩된 원경을 마주하게
된다.

Kind architecture

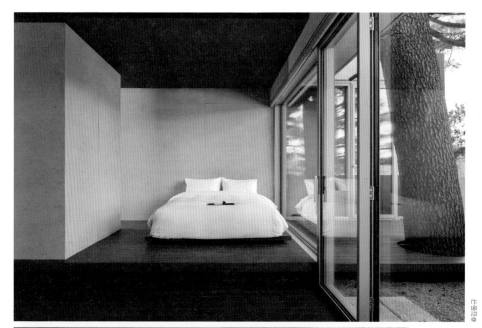

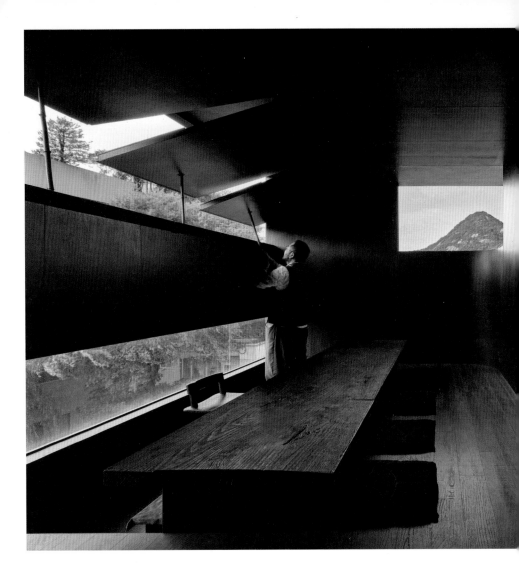

서촌에 위치한 차실 몽재. 정적인
분위기를 연출하기 위해 서촌의 다양한
모습 중 고즈넉한 한옥의 기와와
북악산이 보이는 장면만 드러나도록
창을 내었다.

Kind architecture

서로재에서는 수공간, 소나무 숲과 느릅나무, 객실 내 중정처럼 다양한 정원을 구성하셨는데요, 정원이 갖는 의미는 무엇인가요?

'쉼'이라는 주제로 숙소에서 대부분의 시간을 보낼수 있도록 설계했어요. 내부에서도 오롯이 자연을 즐길 수 있게끔 다양한 정원을 계획을 했습니다. 작은 객실은 아름다운 풍경과 내부 공간 사이에 차분한 조경이 있는 테라스를 배치하고, 큰 객실은 창과 멀리 떨어진 공간까지 채광을 들이기 위해 중정을 만들어 프라이빗한 정원을 만들었죠.

건축물이 드리우는 그림자까지 고려해 설계하셨다는 생각이 들었어요. 그늘이나 채광 같은 요소까지 계획하시나요?

3D 프로그램을 활용하면 해당 지역의 태양광 같은 것이 동일하게 구현되어요. 프로그램을 바탕으로 면밀히 검토해 설계를 했죠. 이렇게 구조에 의한 것은 저희의 계획하에 실현을 하는데, 그 외에 나무가 드리우는 그림자나 물에 반사되어서 산란하는 빛 같은 자연이 주는 선물이 더해지죠. 기대 이상으로 근사한 빛과 그림자를 얻는 특별한 경험 말이에요.

몽재 프로젝트도 '그늘을 즐기는 곳'으로 설계하셨잖아요.

클라이언트인 최성우 대표님이 다도라는 표현을 좋아하지 않으세요. 엄숙하고 격식을 지켜야 할 것 같은 다도 공간 대신, '차실'이라는 표현을 쓰시죠. 그 개념만큼 편안하게 차를 즐기는 공간을 만들고자 했어요. 그런데 왜 이렇게 까맣게 만들었나 궁금해하는 분들이 계실 거예요(웃음). 그 곳이 원래 잘 쓰이지 않던 발코니였는데, 해가 강하게 드는 곳이라 그늘집 같은 공간을 만들어보고자 하면서 시작이 되었죠. 그곳에 들를 때마다 눈에 들어왔던 게 앞에 있는 한옥 지붕들과 멀리 자리한 북악산 봉우리였어요. 그 방향으로 창을 내고 나머지 공간에는 검은색 재료를 사용해 선택적 풍경을 담았죠.

자연이 건축에 많은 영감을 준다고 볼 수 있을까요?

영감에 관한 질문을 받으면 어색해요. 건축은 번뜩이는 아이디어로 할 수 있는 게 아닌 것 같아요. 대지를 둘러싸고 있는 주변 환경에 관심을 두죠. 환경과 건축물이 어떻게 관계를 맺을 수 있을지 깊게 고민하는데, 그것이 설계를 풀어나가는 데 중요한 단서가 되죠.

휘어진 집 프로젝트는 대지의
형태, 조형적 요소, 주변에 위치한
작은 나무숲을 고려해 굽은
구조로 연출했다. 휘어진 조형은
주변에서 얻을 수 없는 색다른
빛의 배경이 되기도 한다.

Kind architecture

ⓒ 김동식

그런 맥락에서 휘어진 집도 대지를 많이 고려한 프로젝트겠네요.

휘어진 집 프로젝트는 오각형의 대지에서 유일하게 한 면에만 나무숲이
있었어요. 그래서 건물의 배치와 형태가 그 나무숲과 관계를 맺도록 했죠.
지금은 비어 있던 이웃 대지에 건물이 세워졌는데, 설계 전에 지어졌다면
완전히 다른 형태가 나왔을 거예요. 그만큼 대지를 고려한 건축물의
배치가 중요해요. 어떻게 배치되는가에 따라 빛이 담기는 방식이나
사람들의 동선이 관계를 맺기 때문이죠.

**카인드 건축사사무소의 작업물은 심상이나 감각을 일깨우는 건축이라는
평을 들어요.**

저희가 외부 형태나 재료 같은 것들을 특별히 고집하지는 않아요. 대지와
클라이언트의 요구에 맞는 최적의 조합을 찾아내고자 하죠. 하지만
내부에서 사용자가 예상하지 못한 경험이나 설명할 수 없는 분위기를
건축의 일부에 만들고자 해요. 예를 들어 공간 내에서 스케일이나 재료에
변화를 주면 익숙하지 않은 생경함이 느껴지잖아요. 저희는 이를 정서적
공간이라고 표현하고 있어요. '정서적이다'가 사전적 의미로 보면 마음을
움직이는 분위기인데, 개념적일 수도 있지만 적절한 단어를 찾기 위해
고민을 많이 했어요.

주거에서 어떻게 정서적 공간을 구현할 수 있을까요?

일례로 7377 주택 프로젝트의 클라이언트는 천편일률적인 형태의
아파트에서 20년간 사셨던 분들이었어요. 클라이언트와 많은 대화를
통해 그들이 살아온 습관이나 고정관념 같은 것을 열어서 저희가
생각했던 건축을 제안하고자 했죠. 결과물을 살펴보면 외관은 단단한
벽돌집처럼 생겼지만, 내부로 들어가면 주방의 높이는 4m, 침실은
2.4m처럼 다양한 레벨의 공간이 드러나요. 높이가 달라지면 공간감의
변화는 물론 빛이 들어오는 양도 달라지잖아요. 그런 것들로 인해 사람이
좋은 의미로 예민해지고 어느 계절, 어느 날에 따라 공간을 받아들이는
느낌도 달라질 거예요. 처음에는 낯설지 몰라도 사계절이 지나면서
공간에 점차 익숙해지고 클라이언트들은 집의 분위기를 만들어가게
되지요. 7377 주택 클라이언트도 저희가 생각한 것 이상으로 공간을
다양하게 활용하고 계시더라고요.

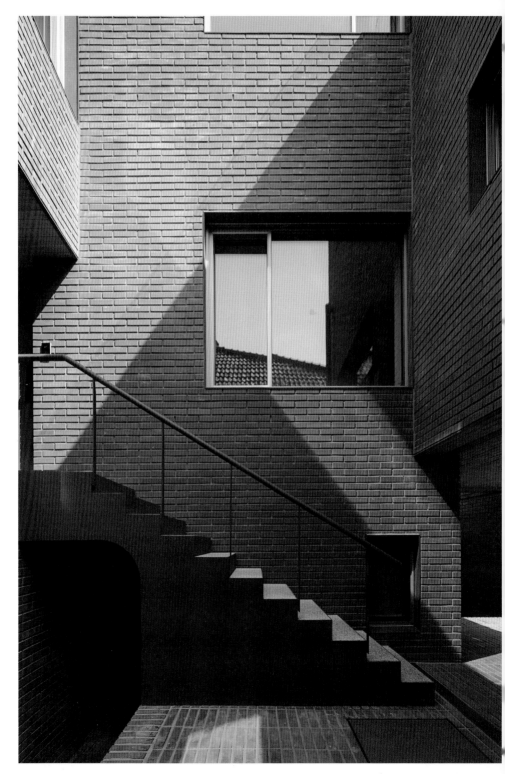

220
Kind architecture

그런 생경한 공간감에서 오히려 편안함이 느껴지는 것 같아요. 편안한 공간을 만들기 위해서는 어떤 요소가 필요하다고 생각하세요?

제가 '낯설다' 대신 '생경하다'라는 표현을 사용했던 이유 중 하나도 예상치 못한 곳에서 내가 생각하는 것 이상의 편안함을 느낄 수 있기 때문이에요. 얼마 전에 안도 다다오가 건축한 뮤지엄 산에 갔는데, 그 안에 명상관이 있더라고요. 엄마의 배 속을 형상화한 반구 형태의 건물이었어요. 그 안에 들어가서 가만히 누워 명상하는데 생경한 건축 형태에서 상당히 편안함이 느껴지더라고요.

아울러 어렸을 때 산을 많이 다녔는데, 산에 가면 절이 있잖아요. 사찰이라는 건축은 자연의 배경에 자연스럽게 녹아 있어요. 특히 바로 들어가는 것이 아니라 굉장히 긴 동선을 끌고 가는데, 그 과정에서 외부와 내부의 감각이 중화되죠. 자연이나 공간으로 여러 시퀀스를 만들어 전이 공간을 연출하는 것이 평온한 공간감을 만든다고 생각해요.

지금 그리고 앞으로의 카인드 건축사사무소의 방향성은 무엇인가요?

결국 저희가 설계하는 건축의 일부에 정서적 공간을 만들어가고 싶어요. 그러면서 형태보다 만듦새, 완성도에 집중하는 것도 결국 온전히 건축을 경험하는 데 도움을 주기 위함이죠.

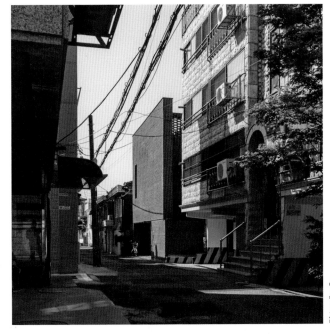

외부와 바람이 통하고 내부에 시선이 통하는 집으로 연출한 7377 주택. 기존 건물과 같은 재료를 쓴다는 정서적 출발선에서 외관의 모든 치장을 하나의 재료로 구현하고자 했다.

©fotografia y_Ta

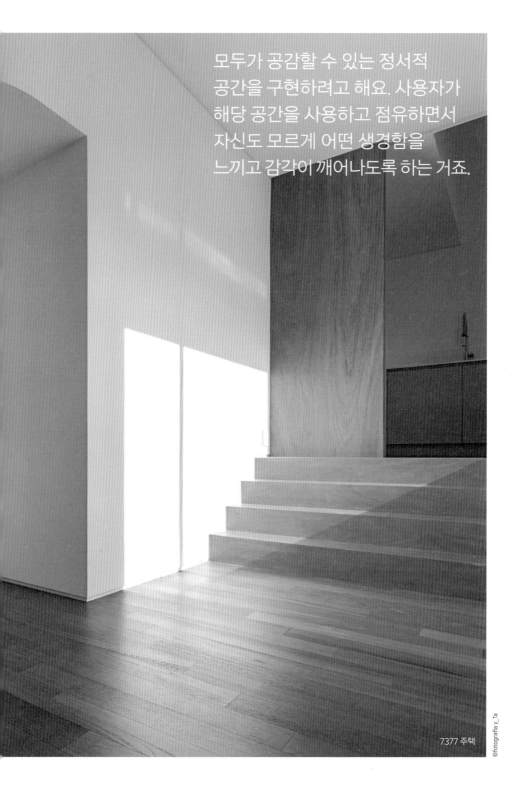

모두가 공감할 수 있는 정서적
공간을 구현하려고 해요. 사용자가
해당 공간을 사용하고 점유하면서
자신도 모르게 어떤 생경함을
느끼고 감각이 깨어나도록 하는 거죠.

7377 주택

©fotografia y_Ta

몽재

휘어진 집

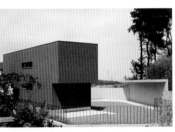
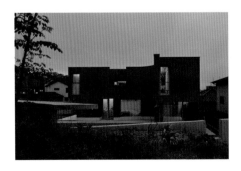
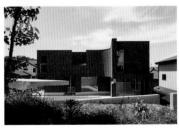

서로재

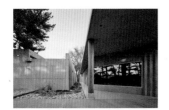

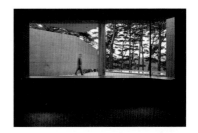

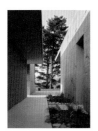

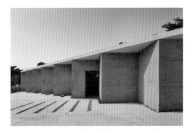

7377 주택

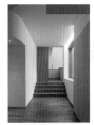

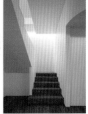

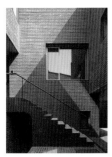

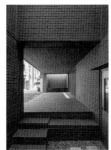

Atmoround

공기정원

www.atmoround.com
@atmoround_official

공기정원은 겉으로 보이는 표피가 아닌, 대기의 공기처럼 그 자리에 감도는 기분이나 분위기를 중요하게 생각하는 스튜디오다. 즉 사람과 사람 사이, 사람과 공간 사이의 소통에서 생겨나는 그 무엇을 고민하며 물리적, 심리적으로 널리 퍼져 있는 범위의 공간을 가꾸어나가려 한다. 또한 공간의 본질에 대해 고민하고 그것을 실체화하는 것에 집중하고 있다. 대표 프로젝트로는 이도사유, 오른 등이 있다.

분위기는
모든 것을 담아낸다,
본질까지도

인터뷰어 _ 정사은

**대표 디자이너 개인의 이름보다
공기정원으로 기억되길 원하며,
개인의 명성 대신 프로젝트로
소통하길 바라는 공간 디자인
스튜디오. 이들이 전하는 이야기는
많은 디자이너가 궁극적으로
추구하는, 공간의 본질적 가치를
담고 있다.**

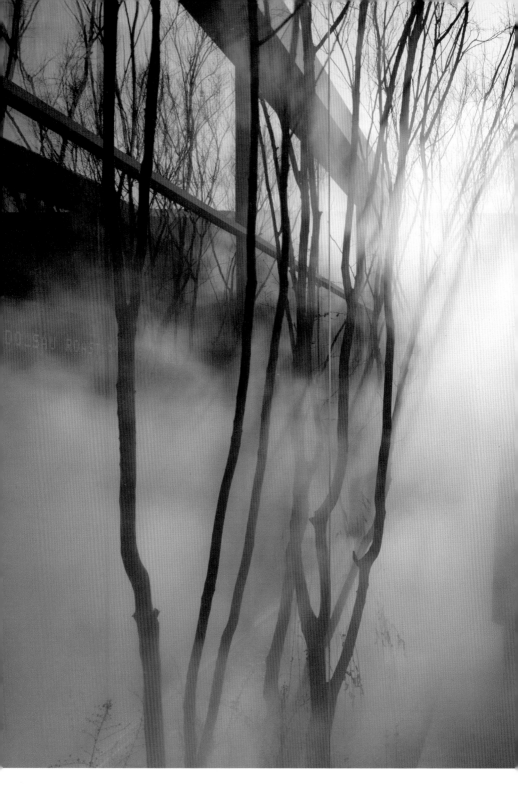

개념이 먼저, 형태와 마감은
그 나중인 셈이지요. 공간을
디자인하며 이곳에 어떤
내용을 담을지, 어떤 이야기를
만들지, 그리고 이곳을 쓰는
사람들이 어떤 공간으로
느끼게 할지를 먼저 결정하고
작업에 들어가요.

이도사유

공기정원이라는 작명이 독특해요. 이름이 품은 의미가 무언가요?

'공기'라는 단어로 저희가 공간을 사고하는 관념, 생각을 표현하고, '정원'으로 실체를 구현하는 활동, 가꿈을 이야기하고자 했어요. '분위기를 가꾸다', '생각을 가꾸다'를 말하고 싶어서 공기정원이라 지었어요. 명함을 디자인할 때에도 공기를 표현하고자 애를 먹었어요. 잘 보시면, 원형의 공기 안에 공기정원의 자모음이 분리되어 동동 떠다니는 모습이에요(웃음).

공간 디자이너는 유형의 벽과 바닥, 마감과 가구 등으로 어떠한 형태를 만드는 사람인 줄 알았는데 '분위기'를 만든다는 말이 낯설지만 기대도 되네요.

12년가량 스튜디오 베이스의 전범진 소장님 밑에서 배우며 경험을 다졌어요. 그때 디자이너로서 배운 프로세스는 이래요. 첫 번째로는 현장 경험을 쌓아요. 작업하시는 분들과 건축 현장에서 아주 작은 디테일부터 몸으로 익히는 거죠. 계단이나 창문, 바닥의 높낮이 등을 현장에서 결정하다 보면 자연스레 눈에 보이는 부분인 입면에 대해 고민하게 되죠. 그리고는 위에서 내려다보는 평면을 알아야 해요. 경험이 차근차근 쌓이며 제일 마지막 일인 콘셉트 만들기를 맡게 되지요. 한데 제가 연차가 차서 콘셉트를 가장 마지막에 잡고 보니 그다음에 이곳을 사용하는 사람이 그려지더라고요. 한 발짝 떨어져서 보니 공간을 디자인하고 만드는 행위에는 다 사람이 있다는 것이 뒤늦게야 생각되는 거예요. 그래서 이 순서를 바꾸어 작업하는 것으로 공기정원의 프로세스를 정돈했어요.

디자인 프로세스가 궁금해요.

프로젝트가 시작되면 함께 참여하는 멤버가 콘셉트 작업부터 시작해요. 개념이 먼저, 형태와 마감은 나중인 셈이지요. 공간을 디자인하며 이곳에 어떤 내용을 담을지, 어떤 이야기를 만들지, 그리고 이곳을 쓰는 사람들이 어떤 공간으로 느끼게 할지를 먼저 결정하고 작업에 들어가요. 그저 보기에 좋은 디자인이랄지 특정 스타일을 고수하는 것은 지양하는 편이에요. 어찌 보면 저희의 디자인은 무색무취하고, 매번 그 공간에 맞추어 어울리는 색을 입혀드리는 일을 하는 것에 가깝다고 생각해요. 지금 이야기도 다소 추상적이라 느끼시죠? 그런데 신기하게도 클라이언트들이 먼저 연락을 주시더라고요. 저희를 믿고 끝까지 함께해주시는 분들이 있어서 '아! 결국은 클라이언트들도 다 알아봐주는구나'라고 생각했어요.

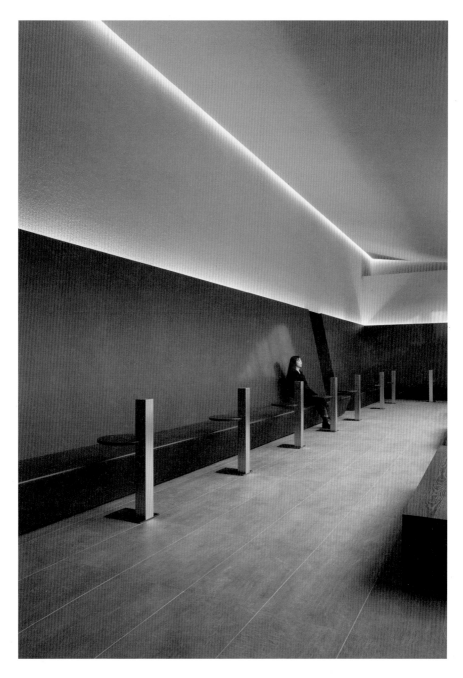

이도사유는 커피를 파는 곳 이전에
사색의 장소다. 등을 자연스레
기대도록 한 기울어진 벽면은
사유를 위한 자연스러운 도구다.
이도사유에서 30분마다 한 번씩
뿜어내는 안개 역시 사유를 위한
하나의 장치.

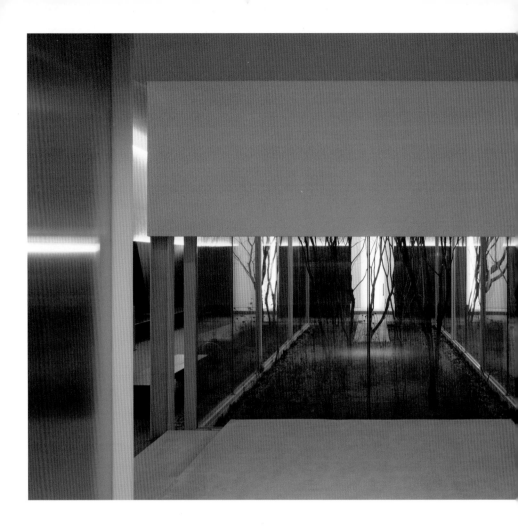

공간에 들어서면 풍경을 관찰하며 그
사유가 자신으로부터 시작됨을 알 수 있다.
유리로 만든 중정을 통해 자연의 일부를
나무와 풀, 하늘로 품어낸 이도사유.

세종시의 카페 이도사유를 보고 무척 인상 깊었어요. 특유의 분위기가요. 그곳에서 전하고자 하는 '공기'는 무엇인가요.

이도사유는 하나의 인테리어 프로젝트라기보단 이도라는 세종시 로스터리 카페가 사람들에게 어떻게 인식되면 좋을지에 대한 고민부터 시작한 브랜딩에 가까워요. 첫 미팅 때 클라이언트와의 대화가 오랫동안 기억에 남아요. 세종시 어떤 장소를 이야기하시고는 "사람들이 이곳에 오면 잠깐 멍 때리고 쉬었다 갔으면 좋겠다"고 하시는 게 아니겠어요? '어, 이분이 사람을 먼저 생각하는구나!' 깜짝 놀랐지요. 사실은 사유라는 단어도 이 대표님의 말 한마디에서 정답처럼 도출된 거예요. 한데 지금은 너무 많은 사람이 와서 사유를 하기 힘들다는 대표님의 말씀이 들리곤 해요(웃음).

그곳에 사용한 사유를 위한 요소를 몇 가지 소개해주신다면요.

마치 아무것도 아닌 듯, 자연스레 바닥과 하늘을 은은히 반사하는 거대한 외부 벽을 지나 육중한 문이 열리고, 안으로 들어서면 실내 한가운데 특별한 경험이 펼쳐지죠. 식물이 있고 하늘을 통해 시간의 흐름이 느껴지는 중정이 바로 그것이에요. 좌석도 중정을 향해 배치하고 하늘로 시선이 향하게끔 뒤로 기댈 수 있도록 기울였죠. 그런데 식물과 하늘만 바라보게 한다고 해서 사유가 될 것 같지는 않은 거예요. 고민을 하던 중에 함께 디자인에 참여한 팀원이 "안개 어때요?"라고 하더라고요. 좋은 아이디어라고 생각했어요. 그도 그럴 것이 어떤 물체와 현상이 선명하게 있다가 뿌옇게 흐려지는 순간, 그때까지의 생각이 튕겨서 나에게 돌아오잖아요. 스스로에 대해 돌아보게 만드는 요소가 될 수 있겠다 싶었죠. 무대 특수 장치를 차용해 연기를 피워보기도 하고 모형을 만들어 그 아래 드라이아이스를 설치해보기도 했어요. 안개가 주는 감성인 휴식, 평화, 고요함, 몽환을 표현하고자 한 것이지요.

이도사유가 많은 매체와 대중에게 알려지며 공기정원 역시 한 단계 도약하는 계기가 되었어요.

이 일은 저희 스튜디오 역시 경험에 대해 한번 더 깊게 고민하고 실현해보는 계기가 되었어요. 무엇보다 시간의 흐름, 사랑, 경험 같은 추상적인 개념을 건축과 공간으로 구체화하고자 하는 저희의 방향이 충실히 담길 수 있었다고 생각해요.

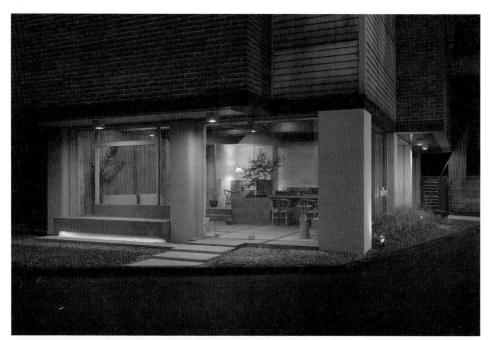

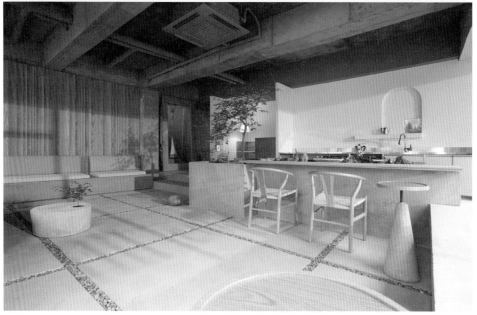

일상의 하루를 소중히 여기고자 하는
마음을 담은 '일일커피'. '무엇이 될까?'라는
질문을 덧붙여 우리가 본래 가지고 있던
것에 의미를 발견하고자 했는데,
주거 공간의 거실과 주방을 카페에 설치해
새로운 가치를 찾아보고자 했다.

이도의 대표님이 공기정원의 예전 작품인 청주 일일커피를 보고 연락을 주셨다면서요.

인테리어를 할 때 원래는 다 뜯고 시작하거든요. 한데 청주의 일일커피는 예산이 너무 적어서 어려움이 컸어요. 이 프로젝트는 저희로 하여금 소성적 사고를 고민하게 해주어서 더욱 가치 있는 프로젝트이기도 해요.

소성적 사고가 무엇인가요?

탄성이 외부에서 압력이 있어도 원래대로 돌아가려는 성질이라면 소성은 외부의 압력이 가해지면 그 찌그러진 상태를 유지하는 습성이에요. 그러므로 소성적 사고는 상황과 환경에 맞추어 적응하고 한번 살아보는 거예요. 그렇게 사고방식을 하나하나 바꾸며 다르게 생각하는 연습을 해볼 수 있었어요. 일일커피 역시 있는 그대로를 두고 한번 더 살펴봤죠. 기존의 알루미늄 도어와 새시 프레임을 그대로 살리고, 그 비대칭을 가치 있게 살리고자 콘크리트로 일부를 돌출시켜 매만졌죠. 바닥도 그대로 둔 채 일부를 커팅해 파쇄석을 깔았어요. 아참, 현장에서 가구도 만들었어요. 커피숍 사이드 테이블은 주차 고깔에 콘크리트를 부은 뒤 굳혀서 만들었고, 육중한 센터 테이블 역시 미장통을 버리지 않고 콘크리트 거푸집으로 사용해 현장에서 제작했어요(웃음). 커튼도 항상 보는 거지만 목재로 표현하니 다르게 보이고, 거울도 익숙한 기물이지만 일부가 잘려나간 형태로 낯설면서도 신선하게 연출한 거예요. 생각을 바꾸니 다르게 보이고, 디자인적으로 다르게 풀리는 신선한 경험이었어요.

제주의 베이커리 카페 오른도 공기정원의 작업이지요.

클라이언트와의 첫 만남 당시의 분위기가 아직도 생생한데 그때 그의 첫마디가 "해수와 해풍을 아시나요?"와 "제주도에서 프로젝트를 진행한 경험이 있나요?"였어요. "없습니다" 하고는 프로젝트에 대한 전반적인 이야기를 나누다가 데면데면하게 헤어졌는데, 뭔가 아쉬운 거예요. 그래서 이 프로젝트에 대한 저희의 생각과 의미를 담은 편지를 적어 전달드렸어요. 그걸 보시고는 다시 연락이 와 작업이 시작되었죠.

와, 드라마 같은 인연이네요.

실제 제주도에서 진행을 해보니 왜 해수와 해풍, 제주도에서의 경험을 물었는지 알겠더라고요. 기후와 지형에 대한 고민은 물론이고 공사 기간이 늘어지는 것에 대한 대비까지도 해야 하는 게 제주도 현장이더라고요(웃음).

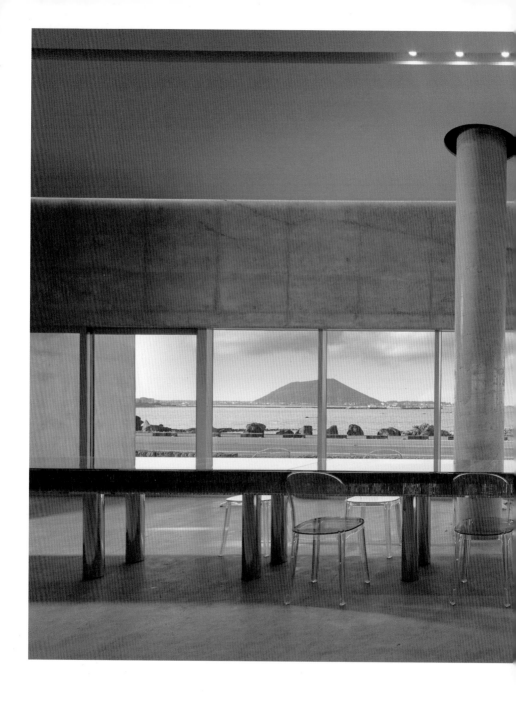

Atmoround

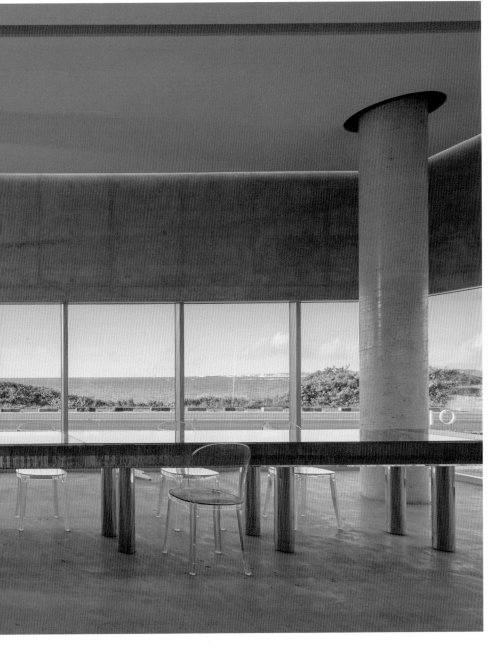

공간의 가로성을 극대화한
제주의 베이커리 카페
'오른'. 무한히 확장되는
수평선, 그 느낌을
실내에서 여과 없이 느끼게
하고자 창을 낮고 길게 냈다.

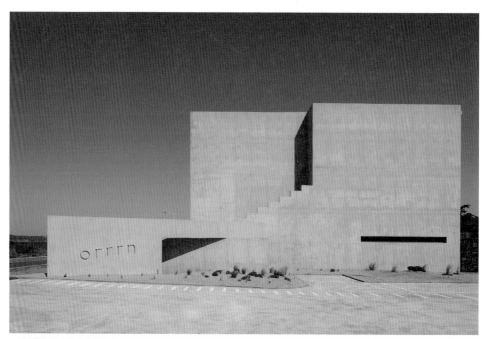

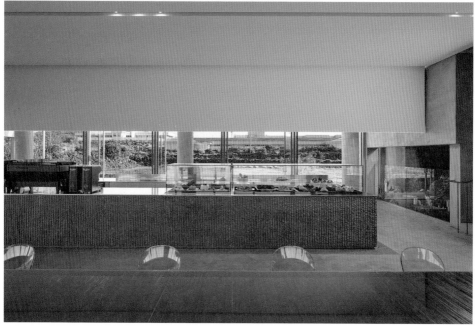

오름이 많은 제주의 지형적 특색을 매스에
담아냈다. 카페의 명칭을 오른으로 지은
것도 의미가 일맥상통한다.

바다 쪽 풍경과 내륙 쪽 풍경의 느낌이 사뭇 달라요.

남쪽은 자연 풍경을 살려 한 폭의 그림 같은 신을 만들어내자 했어요.
유채꽃이 창 너머에 가득 펼쳐진 모습, 햇빛이 품은 따스함을 공간에
깊숙하게 들이고자 했죠. 천장에 곡면을 만들어 빛이 여기에 맺히며
온기를 전하도록 했고, 창을 통해 밖과 안이 소통할 수 있도록 하고요.
여기에다 함께 참여한 스튜디오 멤버들이 직접 손으로 거푸집을 파 만든
주상절리 모티프의 커피 바로 최종 완성의 방점을 찍었어요. 이렇게
현장마다 손으로 만드는 걸 하나씩은 꼭 하려 해요. 직접 만들어보면
팀원들에게 동기부여도 되고 '내가 한 프로젝트'라는 자부심도
생기거든요.

젊은 스튜디오답게 팀원들과 함께 만들어가는 문화가 참 보기 좋아요.

저희는 프로젝트 콘셉트를 전하는 책자와 카드, 영상도 많이 만들어요.
책에 저희가 하고 싶은 메시지를 담고, 그 고민들을 기록해서 전해요.
때로는 아코디언 북처럼 쫙 펼칠 수 있게 만들고, 아이용 낱말 카드처럼도
제작했어요. 공간으로 표현하고자 하는 관념, 개념, 공기를 이곳에
글과 사진, 영상과 그래픽, 여백을 이용해 클라이언트에게 더 와닿게
전달될 수 있도록 표현하는 거예요. 저희는 특정 인물로 기억되기보다는
공기정원으로 기억되는 회사였으면 하는 바람이 있어요. 우리 팀원들과
다 함께 고민하고 완성해나가는 거잖아요. 프로젝트의 시작부터
마무리인 현장까지 누군가가 담당하고 일을 해나갔는데, 함께 일한
친구들이 공동으로 보람을 느꼈으면 좋겠어요. 공기정원이라는 큰 이름
아래에서요(웃음).

북쪽 바다는 태양의 간접광
덕분에 선명하고 푸르며 무엇보다
바라보기 편안하다.

탄성이 외부에서 압력이
있어도 원래대로 돌아가려는
성질이라면 소성은 외부의
압력이 가해지면 그 찌그러진
상태를 유지하는 습성이에요.
그러므로 소성적 사고는
상황과 환경에 맞추어
적응하고 한번 살아보는
거예요.

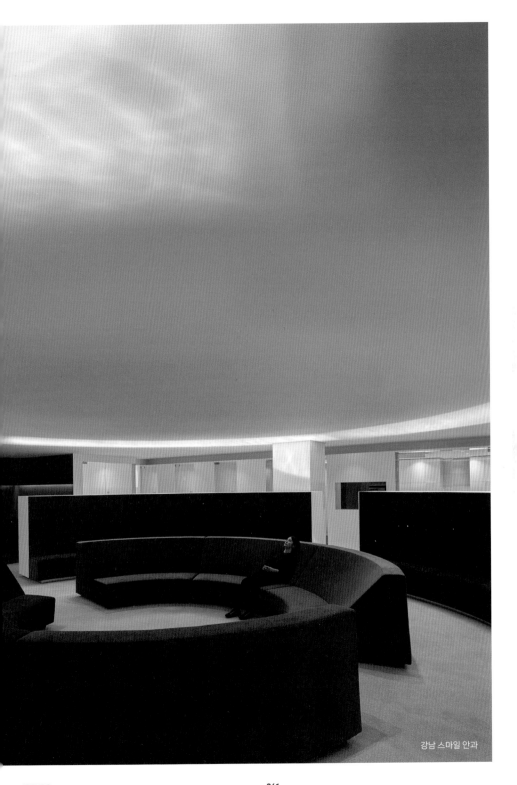

강남 스마일 안과

강남 스마일 안과

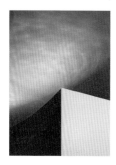 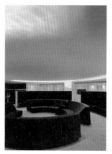 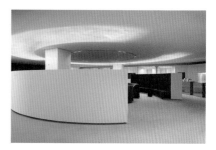

오른

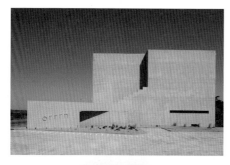

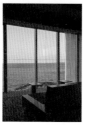

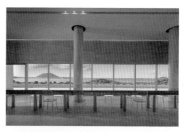

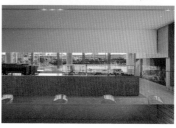

이도사유

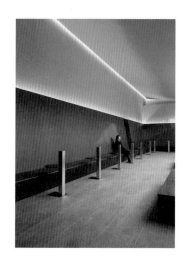

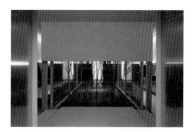

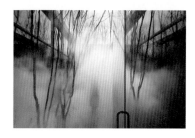

일일커피

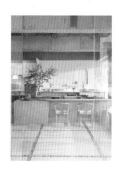

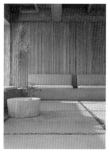

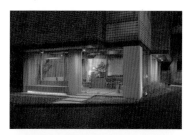

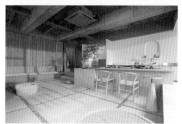

Formative architects

포머티브 건축사사무소는 주거와 상업 공간, 스테이 등의 건축과 디자인을 담당한다. 포머티브 건축사사무소의 건축물은 언제나 빼어난 조형미로 이목을 집중시키는데 단순히 장식적이고 조형적인 형태에 집중하기보다 감각과 사고의 과정이 녹아든 건축을 지향한다. 도시, 주변 환경, 주민, 사용자까지 많은 요소와 관계를 맺으며 피어나는 생각과 감정 등이 그 속에 녹아 있어 때로는 웅장하고 또 때로는 과감한 형태의 건축물을 선보인다. 대표 프로젝트로는 스테이 삼달오름, 의귀소담, 계동 이일 등이 있다.

사람과 삶,
도시와 관계를
빛는 건축

인터뷰어 _ 유숭현

건축에서 조형은 단순히 쌓아
올리고 구획하는 것이 아니라 공간
안에서 일어나는 모든 일과 감정의
총체를 형태로 구현하는 일이다.
포머티브 건축사사무소가 지은
공간은 곡선이나 예각처럼 예상을
벗어난 조형을 사용해 아름다움을
선보인다. 그만큼 도시에도 새로운
관계, 감각이 피어난다는 뜻이기도
하다.

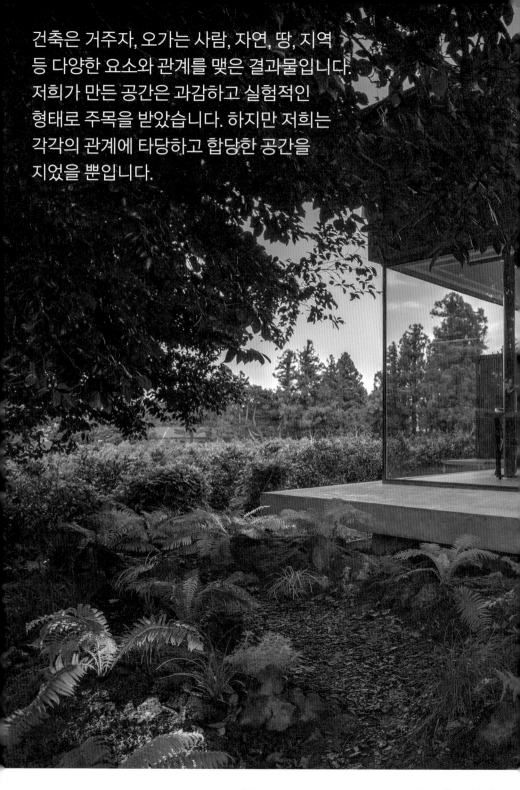

건축은 거주자, 오가는 사람, 자연, 땅, 지역
등 다양한 요소와 관계를 맺은 결과물입니다.
저희가 만든 공간은 과감하고 실험적인
형태로 주목을 받았습니다. 하지만 저희는
각각의 관계에 타당하고 합당한 공간을
지었을 뿐입니다.

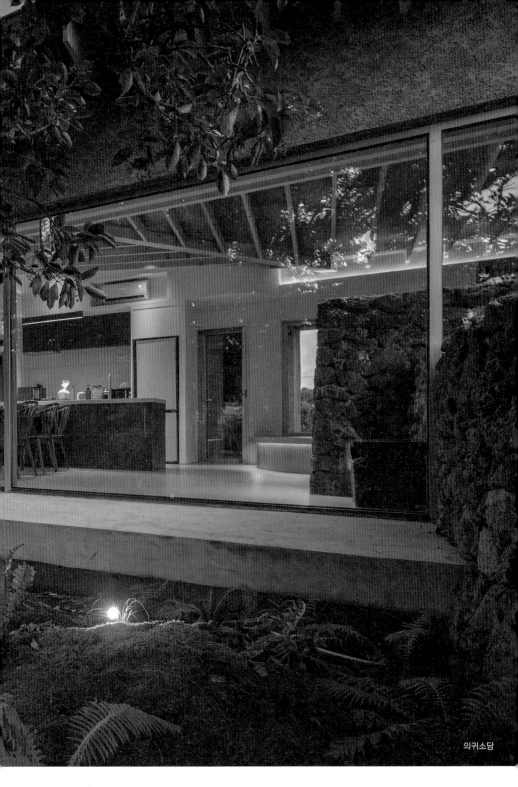

의귀소담

제주 스테이 토리코티지로 포머티브만의 스타일, 건축가로서의 존재감을 알렸다고 해도 과언이 아닙니다. 토리코티지는 가구 브랜드 카레클린트도 함께 참여, 기획한 곳이라 여러 이해관계가 얽혔을 텐데요, 어떻게 삼각, 사각형의 뾰족한 건물을 과감하게 설계할 수 있었는지 궁금합니다.

건축 당시 예산이 빠듯했는데 새로운 걸 도전하고 싶은 마음은 굴뚝같았어요. 예산이 부족할 때 건축가는 마감 장식을 간소화하게 됩니다. 패턴 거푸집을 사용하거나 벽체에 칠을 하는 식이죠. 근데 또 이게 궁색해 보이면 안 되니까 러프한 마감을 의도한 것처럼 전달하려면 조형성을 강조할 필요가 있었습니다. 다행히도 항상 건축가의 의견을 존중해주는 클라이언트 덕분에 실현이 가능했죠.

이후로 제주 전문가라 불릴 만큼 제주에서 참 많은 건축을 했습니다. 서울에서 제주를 오가는 것이 쉽지는 않았을 텐데요.

사실 그 이전부터 저희가 제주도 출신이 아니냐 오해받을 만큼 많은 작업을 했습니다(하하). 자재를 운반하는 것 때문에 비용도 서울보다 20~30% 더 들고 공사 기간도 깁니다. 문화적 차이도 있고 건축물을 바라보는 시선도 다릅니다. 초기에는 저희가 매일매일 현장을 체크할 수 없어서 벌어지는 어려움도 있었습니다. 지금은 체계가 제법 안정화된 단계예요. 서울과 제주의 작업을 병행했기 때문에 짧은 시간 안에 저희의 건축에 대한 고민이나 시야가 넓어지고 깊어진 것 같습니다.

포머티브 건축사사무소는 이름에서부터 형식, 조형을 말하고 있죠. 또 이를 위트 있고 과감한 형태로 풀어내는 사무소 중 하나예요. 포머티브에 조형은 무엇인가요?

건축은 주변의 다양한 요소와 관계를 맺은 결과물입니다. 저희가 만든 공간은 과감하고 실험적인 형태로 주목을 받았습니다. 하지만 저희는 각각의 관계에 타당하고 합당한 공간을 지었을 뿐입니다. 건물은 조형을 통해 거주자, 지나는 사람들, 주위 건물, 자연 등과 관계를 맺습니다. 다만 모든 작업에서 조형을 최우선의 가치로 두는 것은 아닙니다. 어떤 프로젝트는 동선이, 또 어떤 프로젝트는 내부 프로그램이나 디테일이 우선시되죠.

현무암 돌담을 주방 내부까지
끌어들여 내외부를 부드럽게
연결한 제주 스테이 의귀소담.
칸살 회전 도어로 내부와 외부의
경계를 모호하게 했다.

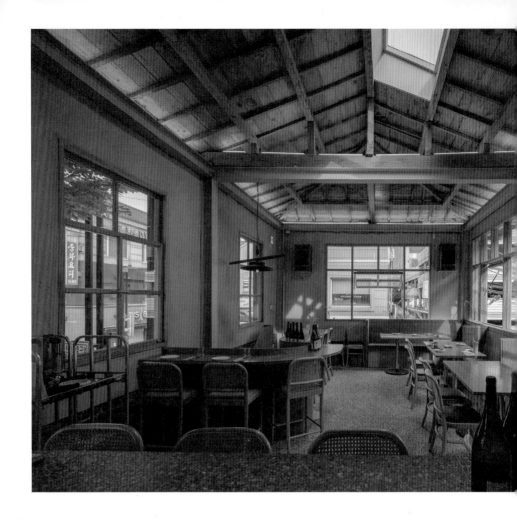

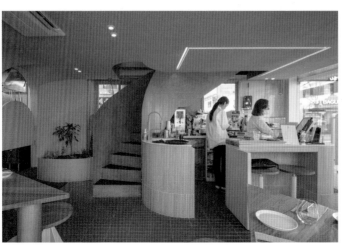

지역의 랜드마크라 불릴 만큼
80년간 주민들과 함께한
최소아과를 리모델링한
퓨전 다이닝 바 계동 이익.
건물의 골조를 보강하고 기존
마감재와 비슷한 것들로
공간을 새로이 매만졌다.

Formative architects

우리나라에는 유독 조형성을 강조한 건축물이 드물죠. 조형적인 건축을 장식적이라 하대하는 분위기도 있고요. 역설적이게도 실험적인 건축은 해외 유명 건축가에게 발주하는 경우도 있습니다.

저희 역시 작업 초기에 그런 생각을 했습니다. '왜 우리나라는 형태적인 것을 강조하지 않을까?'라는 고민을 꽤 오래 했어요. 건축상을 받는 건물들을 살펴보면 단정한 외관의 것이 많죠. 아무래도 형태에 치우쳐 내부 프로그램에 대해 간과했다는 선입견 때문은 아닐까 싶습니다. 얼마 전부터는 건축상 수상의 필요성을 체감하고 있습니다. 수상의 영예를 원해서라기보다는 조형적인 건축 역시 그 쓰임을 다해 지속할 수 있다는 것을 증명하고자 하기 때문입니다. 새로운 형태의 건축물 수상이 늘어날 때 더욱 자유로운 설계가 등장할 테고요. 도시에 재미있고 특이한 표현이 많아지면 근사하잖아요.

그런 의미에서 작업 중 '집'에 조형적 요소를 과감히 적용한 경우가 왕왕 보이는 것이 특별합니다.

지안이네 집의 경우를 들어 설명하면 좋을 것 같아요. 이 집의 경우, 독특한 외관의 조형은 자연스레 뒤따라오는 결과였습니다. 이 집을 설계할 때, 건축주가 대문으로 누군가 들어오고 나가는 걸 확인할 수 있는 공간이 있으면 좋겠다고 했어요. 대신 거실은 그다지 필요성을 느끼지 못한다고 했죠. 그래서 주방을 공간의 중앙에 두고 말발굽 모양으로 나머지 공간을 둘렀습니다. 주방에 서면 온 집 안이 시야에 들어와요. 어린 자녀 지안이가 어디 있는지, 마당에 누군가 들어오는지 확인할 수 있게요. 어린 자녀를 둔 건축주가 단독주택을 지을 때 가장 불안해하는 것은 시야예요. 아이가 어디 있는지 확인하기 어렵고 외부의 침입이 잘 보이지 않는 것에 대해 걱정하죠. 이처럼 가족이 집중하는 가치, 성향, 염려 등이 설계의 중심 개념이 되기도 합니다.

주거 공간은 건축가들이 가장 섬세하게 접근해야 하는 설계 중 하나일 것 같아요.

작업에 앞서 늘 건축주에게 설문지를 보냅니다. 좋아하는 혹은 감동을 느낀 건축 공간을 묻는 게 첫 번째 질문이에요. 주택을 지을 때는 심리적으로나 물리적으로 자신이 생각하는 집에서 가장 큰 공간과 작은 공간을 묻습니다. 평일과 주말의 일과를 묻기도 하고요. 집에 종일 머무는 사람과 아닌 사람의 평면은 달라야 하니까요. 또 건축가는 오늘뿐 아니라 먼 미래에 일어날 일까지 염두에 둬야 해요. 일례로 클라이언트의 어린 자녀는 독립해 나가기까지 그 집에서 성장해야 하니 침실과 공부방 두 개의 방을 만들어 사용하다가 훗날 벽을 틀 수 있도록 가변성을 주는 등의 방식도 고민하고요.

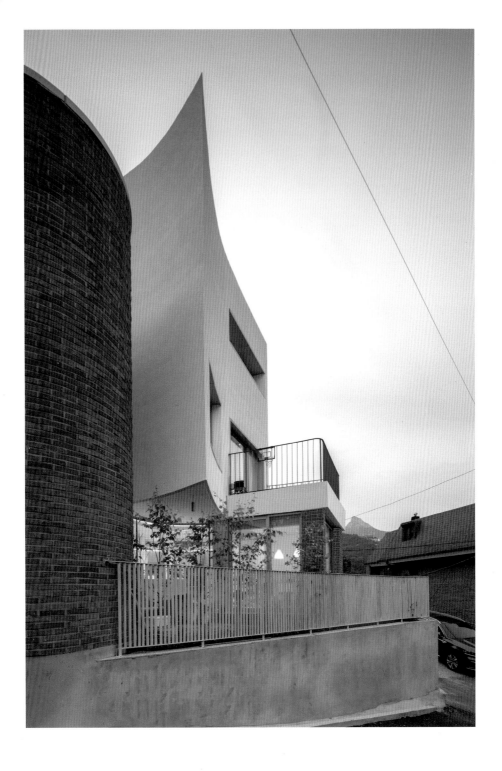

Formative architects

건축가의 역할, 특히 집을 짓는 건축가에게 요구되는 자질이 드러나는 대목인 것 같아요.

예전에는 건축가가 말을 많이 하는 직업이라 생각했습니다. 늘 건축주를 비롯해 여러 사람을 설득하는 과정이 있어야 하고, 준공 후에는 건축물에 대해 대외적으로 이야기하는 자리에 놓이니까요. 하지만 이제는 잘 듣는 사람이라고 여깁니다. 그리고 그걸 건축적 언어로 구현하는 일을 하죠. 건축주가 긴 시간 동안 저희가 지은 공간에서 생활할 것을 생각하면 무조건 잘 들어야 합니다.

조형미를 강조해 외관에서부터 오라가 느껴지는 건축물의 경우, 쓸모 없이 버려지는 공간인 데드 스페이스가 생기지는 않을까 염려되기도 해요.

아무리 조형적인 설계를 하더라도 데드 스페이스를 만들지 않는 게 저희의 원칙입니다. 이는 스테이와 주택을 비롯한 모든 프로젝트에 동일하게 적용되어요. 형태에 집중하느라 내부 공간을 불합리하게 만드는 것은 말이 안 되죠. 그래서 형태가 특이할지라도 타당하고 합당한 디자인, 설계를 지향합니다.

다만 스테이와 주택을 건축할 때의 접근 방식이 다른 것은 사실입니다. 스테이 공간은 종교 공간과 맥락이 비슷하다고 봅니다. 굉장히 상징적이어야 하고 들어서자마자 감동이 전달되어야 하죠. 명동성당에 들어서면 경건함을 느끼잖아요. 스테이도 마찬가지예요. 매일 생활하는 공간이 아니기 때문에 임팩트가 있어야 합니다. 스테이 건축은 주위 마을 건물과 잘 어울리는 것도 중요하지만 상징적인 특징을 지녀서 구별되어야 하는 부분도 필요합니다.

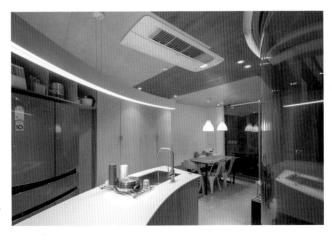

장기간 방치되었던 빈집을 사회주택으로 리노베이션한 신영동 주택. 곡선 공간을 두어 시선이 주택의 안팎을 모두 아우를 수 있도록 했다.

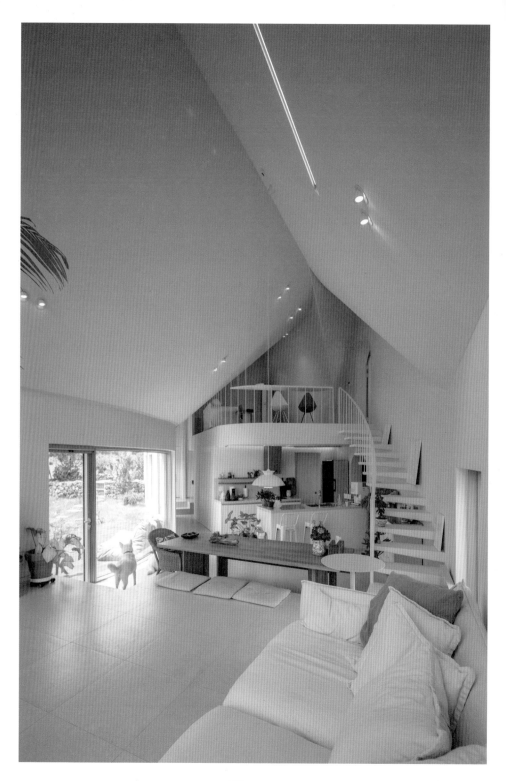

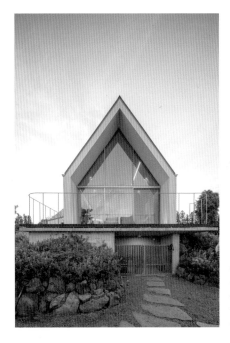

땅의 고저 차를 살려,
아래층에는 반려견들을
위한 집과 식물을 기르는
아내를 위한 마당을 마련한
제주 신흥리 주택.

**조형적인 관점 외에 건물을 디자인하면서 특별히 중요하게 생각하는
요소가 있다면 무엇인가요?**

저희는 외부 공간이 굉장히 중요하다고 생각합니다. 거주자의
생활만큼이나 건물 앞을 매일같이 지나는 사람들과의 관계 맺기도
고민해야 하죠. 그래서 집을 지을 때 제일 중요하게 생각하는 점은 전체의
땅을 모두 사용하는 것입니다. 의미 없이 집을 짓고 나머지 공간을
정원이라 규정하는 게 싫어요. 정원이라 명명하고 낭비될 땅을 외부와
관계 맺는 데 활용하고자 하죠.

**건물이 홀로 존재하는 게 아니라 주위와 관계 맺는 매개체가 된다는
의미네요. 우리 동네의 평범한 건물도 왠지 다시 보게 되는 것 같아요.**

건축가는 설계한 건물이 완공되었을 때 주변에 끼치는 영향에 대해서
함께 고민합니다. 또 어느 부분까지 관계 맺기를 할 것인지도 정해야
하고요. 이 동네의 작은 블록 내에서 어떠한 건물이 될지와 혜화역에서
어떠한 건물이 될지, 더 넓게는 종로구 또는 서울이나 한국에서 어떠할지
생각하는 것은 전혀 다른 문제입니다. 낙후되거나 인적이 드문 지역과
밀도 높은 동네에서의 파급력도 다릅니다. 일례로 우리 삶과 가까운 작은
건물일수록 주변에 좋은 영향을 미치고 동네의 변화를 이끌어낼 수 있게
만들기 좋거든요.

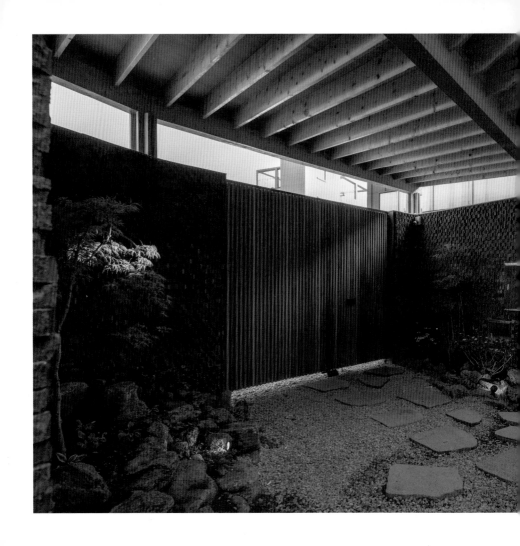

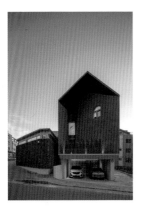

위엄 있게 솟은 본채와 은은하게
그 옆을 지키는 별채로 구성한
제주 아라일동 주택. 목재로 마감한
별채와 벽돌의 본채를 절묘하게
섞은 아라일동 주택의 마당.

같은 목적의 공간을 짓더라도 서울과 제주에서의 맥락이 다를 듯합니다.

도시는 건물이 모두 비슷한 모양이기 때문에 아무래도 새로운 것을
제시하고자 하는 강박이 생깁니다. 빌라가 빽빽하게 들어선 동네를
떠올려보면 보행자를 위한 건축은 없잖아요. 필로티 사이로 주차된
차들과 일렬로 자리한 빌라를 보며 걷는 일은 즐겁지 않아요. 그런 면에서
제주는 밀도가 도시만큼 높지 않아 무엇이든 자유롭게 지을 수 있지만
그렇다고 해서 건축가가 마음대로 짓는 것 또한 범죄행위에 가깝다고
생각해요. 그곳만의 문화, 역사를 무시하는 행위니까요.

**최근 리조트를 비롯해 기업의 브랜드의 공간도 작업하는 걸로 알고
있습니다. 작업의 범위는 넓어졌지만 늘 지키고자 하는 신념이 있을까요?**

그간의 건축은 어렵고 현학적이라는 이미지를 주었습니다. 거창한 말로
풀어내고 싶지 않아요. 포머티브는 특정한 스타일 대신 명쾌하고 재밌는
건축을 지향합니다. 한눈에 읽히는 건축이요.
남들이 안 하는 걸 하고 싶고요. 하지만 그 속은 진짜 밀도 높은 건축을
추구합니다. 조형적인 것에 치우쳤다는 평판이 있을지 몰라도 그 안은
저희의 치밀한 고민과 노력이 담겨 있거든요. 협의는 하는데 타협은 안
하는 것이 저희 신조입니다. 사람들과 협의를 통해 좀 더 나은 방향으로
나아갈 수 있지만 스스로 '이 정도면 되었지'라며 타협하고 싶지 않아요.
건축주가 원하는 요구 사항을 얼추 맞추어서 벽을 세우고 건물을 올리면
쉽게 할 수 있거든요. 하지만 그렇게 타협을 하면 잠이 안 와요. 평면을 볼
때, 남들은 모를지라도 저희 눈에는 허접함이 다 잡히거든요. 끝단부터
다시 이걸 왜 이렇게 지으려 했는지 추적해갑니다. 다시 시작하는 거죠.
타협할 거였다면 포머티브라는 건축사사무소가 여기까지 오지도 않았을
테니까요.

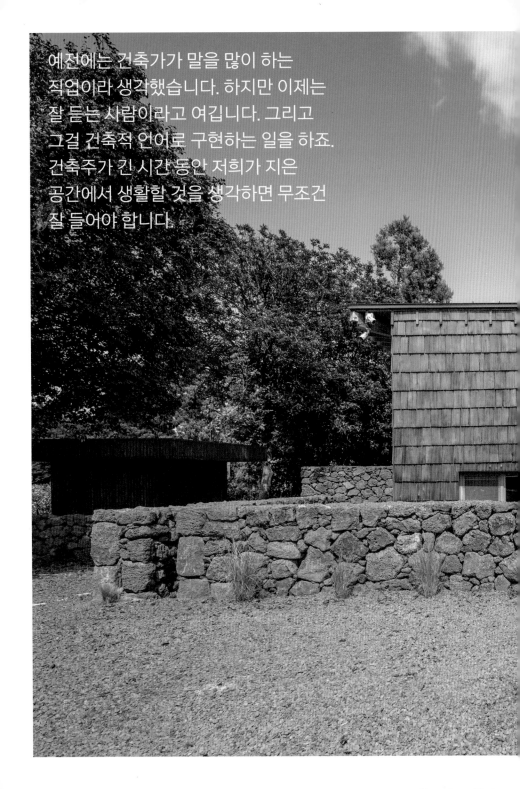

예전에는 건축가가 말을 많이 하는
직업이라 생각했습니다. 하지만 이제는
잘 듣는 사람이라고 여깁니다. 그리고
그걸 건축적 언어로 구현하는 일을 하죠.
건축주가 긴 시간 동안 저희가 지은
공간에서 생활할 것을 생각하면 무조건
잘 들어야 합니다.

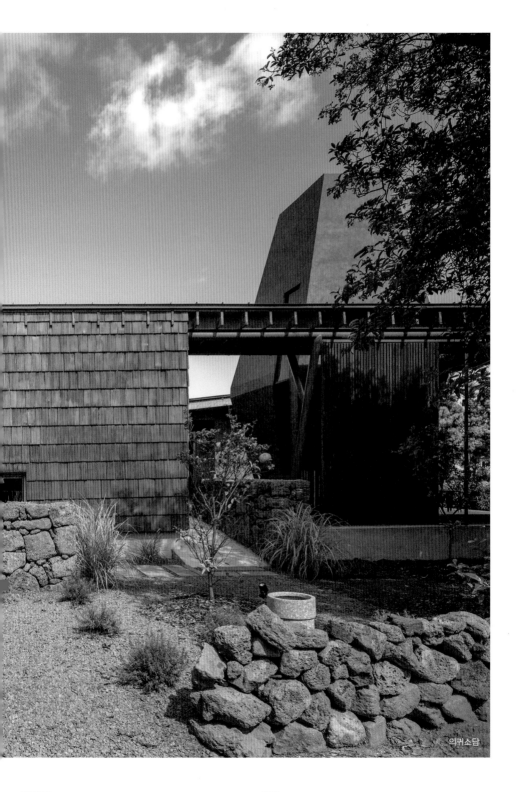

의귀소담

계동 이잌

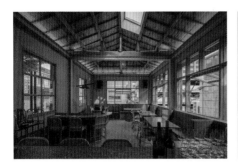 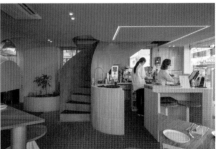

신영동 주택

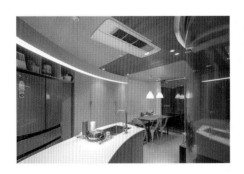 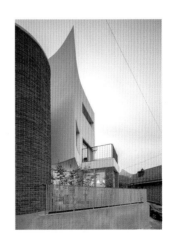

Formative architects

의귀소담

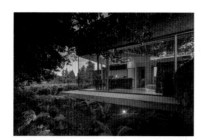

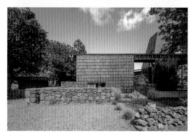

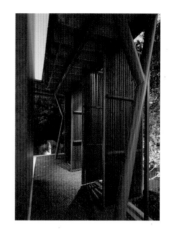

신흥리 주택

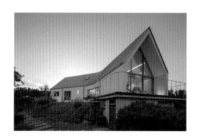

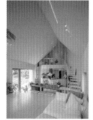

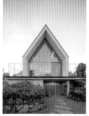

아라일동 주택

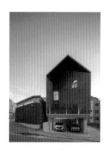

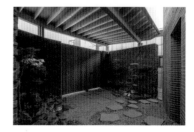

Diagonal Thoughts

다이아거날 써츠 _ 김사라

www.diagonal-thoughts.com
@diagonal_thoughts

다이아거날 써츠는 건축, 디자인, 사고를 매개로 작업하며 인간의 삶 속의 공간을 통한 크고 작은 인식과 지각 변화의 경험을 탐구한다. 아이디어와 그것을 구체화하는 물질 간의 치밀한 관계에 중점을 두고 프로젝트에 따라 국내외 다양한 분야의 전문가와 실험적인 협업을 지향한다. 대표작으로 국립현대미술관 과천관의 지명 공모 당선작 〈() function/쓸모 없는 건축과 유용한 조각에 대하여〉(2021), 광주비엔날레의 스위스 파빌리온 〈Alone Together: Portable Scenography〉(2021), 〈한산 유림회관 디지털노마드센터〉(2021), 〈은평구립 도서관 4차 산업혁명 체험 센터 리모델링〉(2022) 등이 있다.

지금
우리 앞에
공간

인터뷰어 _ 유승현

건축은 매 순간 살아서 사람들에게
말을 건다. 볕이 쏟아지는 창, 동선을
복잡하게 만드는 기둥까지 곳곳의
존재가 감탄과 불편 등의 감정을
통해 자존을 상기시킨다. 다이아거날
써츠는 건축물, 파빌리온, 영상,
설치미술 등 다양한 작업을 통해
사람들에게 '공간은 무엇인가'를
질문케 한다. 그리고 그들의 작업은
도시의 얼굴, 사람들의 생각에 조금씩
균열을 일으킨다.

세상을 이루는 기본 물질은
공기, 물, 바람, 흙과 같은
자연 요소인데 벽돌은
흙의 사회화된 물질이죠.
그래서 저희는 벽돌보다
흙을 바라보고, 물성에 대해
고민하는 것을 선호해요.

실험 프로젝트-남이 설계한 집

유독 다이아거날 써츠는 그 이름을 전시장에서만 만났던 것 같아요.

저희 역시 주거, 상업 공간 작업을 하는데요, 사실 건축물에 어느 건축사사무소가
작업했다고 이름표를 붙여놓지는 않으니까요. 또 저희가 그만큼 적극적으로
홍보하지 않는 이유도 있을 것 같고요. 종종 저희를 파빌리온에 특화된 스튜디오라고
말씀하시는데, 실제로 저희가 지은 건 두 개밖에 없어요. 사람들의 인식이 참
흥미롭다는 생각을 했어요. 작업 개수가 적음에도 사람들에게 강인한 인상을
남겼다면 감사할 일이죠.

다이아거날 써츠의 작업들이 뇌리에 강렬하게 남은 이유는 시각적으로는 물론
풀어내는 방식 또한 참신했기 때문인 것 같아요.

저희의 시작점은 건물 짓기가 아닌 공간성, 시간성에 대한 탐구에 있어요. 그렇다
보니 자연스럽게 건물을 짓는 일뿐 아니라 파빌리온, 전시, 영상 등 다양한 작업으로
확장한 듯해요. 저희는 공간을 골조로 구획된 건축물이 아닌 우리를 둘러싼 것으로
바라보거든요. 뭔가 거대한 이야기처럼 들릴지 모르겠지만 인간의 존재 자체가 공간
없이는 설명되지 않잖아요. 공기와 같아요. 늘 그 안에서 생활하는데 알아채지 못할
뿐이죠. 공간성을 발현시키려면 사람들이 우선 공간을 인식해야 하잖아요. 저희는
사람들이 공간을 지각하는 과정을 흥미롭게 여겨요. 또 그런 부분을 깨닫게 하는
건축적 장치를 찾아내는 일에 관심이 많아요. 애당초 '매번 새로운 걸 시도하자'와
같은 목표는 세운 적도 없어요. 클라이언트, 정부 지원 사업 등 주어진 상황에 따라
작업을 완성했어요.

거주자, 사용자가 명확한 주거·상업 공간보다 대중의 인식을 다루는 작업이
모호하고 어렵지는 않나요?

아니요. 저희가 하는 일은 너무나 명확하게 존재하는 것들을 잘 볼 수 있게 하는
정도예요. 제가 볼 수 있는 건 다른 사람도 볼 수 있으니까요. 사실 개인적 경험이나
문제에 대한 이야기인데 모두가 공감하면서 공공성, 보편성을 갖게 된 것이기도
하고요.

ⓒ오채현

다이아거날 써츠의 공간 실험
프로젝트 '남이 설계한 집'. 철근
콘크리트 구조체만 남은 폐건물을
하나의 조형으로 바라보는 동시에,
무용수의 등장을 통해 새로운
차원의 공간감을 확인하게 되는
작품이다.

Diagonal Thoughts

©박수환

국립현대미술관 과천
셔틀버스 정류장 3곳에 설치한
장기 공간 재생 프로젝트
'쓸모없는 건축과 유용한
조각에 대하여'.

다이아거날 써츠는 미술관에
출입하는 사람에게 버스
정류장이 어떠한 공간이어야
하는지를 고민했다.

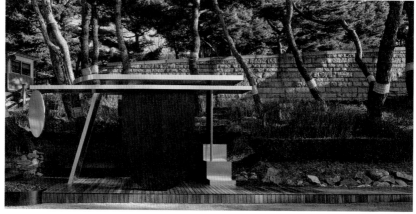

Diagonal Thoughts

다른 인터뷰에서 "재료가 아닌 물질을 선택한다"라고 말씀하신 걸 보았어요. 건물이 아닌 공간을 짓기 때문에 물질의 선택지도 다양할 듯싶어요.

맞아요. '사람들은 어느 순간 공간을 인식, 경험할까?'를 생각하다 보니 기본적인 것들을 떠올리게 되더라고요. 예를 들면 벽돌은 쌓아 올리는 적층의 기능에 고착되어 있어요. 세상을 이루는 기본 물질은 공기, 물, 바람, 흙과 같은 자연 요소인데 벽돌은 흙의 사회화된 물질이죠. 그래서 저희는 벽돌보다 흙을 바라보고, 물성에 대해 고민하는 것을 선호해요.

건축 작업에서는 이러한 철학이 어떻게 발현되는지 궁금해요.

날씨 좋은 날의 창을 떠올려보세요. 사람들은 햇볕이 좋다며 창을 열겠죠? 창 자체는 인식하지 못한 채로요. 하지만 좋은 날씨를 사람들은 어떻게 경험하게 되었을까요? 창을 열었기 때문이에요. 다이아거널 써츠가 관심을 갖는 지점이죠. 저희는 공간을 인식하도록 돕는, 조금 비틀어진 일상의 창, 기둥, 벽 등을 제안해요. 주거, 공공 건축, 영상 모든 작업에서 똑같이 이뤄져요. 저희를 찾는 클라이언트도 어떤 유사한 정서를 공유한 분들이죠.

원초적 감흥이 통하는 분들이겠죠?

맞아요. 경기도 가평에 금속공예 작가님의 작업실과 주택을 설계하고 있는데 그분 역시 저희의 이러한 정서, 감흥을 공유하는 분이에요. 작업실은 상당히 기능적인 공간이잖아요. 특히 금속공예는 열을 사용해야 하고요. 무언가 딱 맞아떨어져야 하는 클라이언트의 성향, 공간이 재미있게 다가와요. 저희는 모형을 만들 때 실제 건축에 적용될 소재를 사용하거든요. 건물을 짓기 위해 고강도 콘크리트로 얇은 벽을 만드는 게 쉬운 일이 아니지만 공간의 물성이나 직관적 경험 등을 단번에 느낄 수 있는 방법이에요. 또 흥미로운 건 아무리 작은 스케일일지라도 모형에서 크랙이 간 부분은 실제 시공에서도 동일하게 생겨요. 저희가 일반적인 재료를 다른 방식으로 풀어내거나 보편적이지 않은 건축 재료를 사용하기 때문에 아무리 번거롭더라도 선행해야 하는 작업이자 테스트예요.

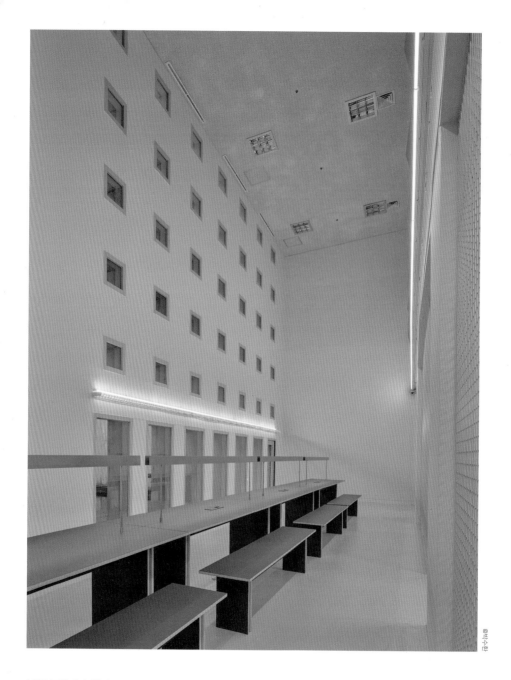

@박수환

1990년 건축가 곽재환이 지은
은평구립도서관. 다이아거날 써츠는
건축가의 설계 의도를 잃은 채 형형색색의
페인트로 덧칠된 도서관을 재정비하는
작업에도 참여했다. 건축가가 처음 설계했던
의도를 되살려 불필요한 장식을 걷어내고
동시대적인 쓰임을 더하고자 했다.

다이아거날 써츠가 생각하는 공간은 무엇인가요?

매우 답하기 어렵네요(하하). 인류 자체가 공간이 무엇인지
발견하는 과정에 있기 때문에 감히 답할 수 있을까 싶어요. 그럼에도
이야기해보자면 저야말로 공간이 무엇인지 너무너무 궁금한
사람이에요. 공간이 무엇인지 깨닫는 순간 이 작업을 멈추게 되겠죠.
과정 속에 있는 제게 이런 질문을 할 수는 있을 것 같아요. 왜 그렇게
공간이 궁금하냐고. 인터뷰 초반에 말한 것처럼, 인간이라는 존재가
공간에서부터 시작하기 때문에 내가 누구인지 알고 타자를 이해하기
위해 늘 '공간이 무엇인지' 물어요. 이 질문을 기반으로 다이아거날
써츠의 모든 작업이 이뤄지죠. 그래서 제게 건축은 항상 건물의
형태로만 발현되지 않는 거죠.

그럼 다시 이렇게 여쭙고 싶어요. 코로나19를 겪으면서 사적 공간에
대한 의미가 더욱 커졌잖아요. 공간의 구분도 명확해졌고요. 소장님도
공간 세계의 변화를 겪으셨나요?

제게는 그간 이 도시가 너무 복잡하고 시끄러워서 코로나19로
남들처럼 불편함을 느끼진 않았어요. 오히려 옅어지는 공간 경험이
개인적으로는 너무 편했죠. 다만 공간에 대해 다양한 생각을 하게
되었어요. 공간이라는 게 물리적 개념을 토대로 하는지 모르겠지만
인간의 신체를 둘러싼 것만이 공간이라는 생각을 깨게 되었죠.
학생들과 온라인으로 수업을 할 때 한데 모이는 서버도 공간이 될
수 있으니까요. 또 기자님과 제가 문자메시지를 주고받는 대화창도
공간이 되겠죠. 공간은 인간의 존재가 인식되는 순간이자 장소구나
싶어요. 요즘 화두인 메타버스도 같은 맥락이고요.

ⓒ서수진

4차산업 혁명센터라 이름
붙인 도서관 지하 1층
공간은 보라색으로 복도
벽을 칠해 새로운 세계로
진입하는 기분을 자아낸다.

Diagonal Thoughts

이러한 아이디어나 영감을 어디서 받으세요?

텍스트를 읽는 걸 좋아해요. 이미지보다 사고의 잠재력을 더
증폭시키는 매체인 것 같아요. 저는 너무 궁금한데, 남들은 안 궁금할
때. 근데 그럴 때 책 속에서 저와 비슷한 생각을 한 사람들을 만날
수 있었어요. 저보다 앞서간 많은 인류의 선배들이 질문했고 각자
답했던 문제들을 제가 다시 쥐고 있으니까요. 제게는 책 또한 공간으로
인식되어요. 글자와 글자 사이에 여백, 쉼이라는 시간이 있고요. 각기
다른 종이의 물성으로 자신의 존재를 드러내니까요.

**인터뷰 말미가 되니 '다이아거널 써츠는 다양한 작업을 하는
건축사사무소가 아닌 한 가지 질문을 집요하게 파고드는
곳이구나'라는 생각이 들어요.**

어느 사무소보다 저희가 제일 단순한 곳일 수 있어요. 일관된
스타일의 건축물을 만드는 건축사사무소가 훨씬 더 다양한 방법론을
탐구할 수 있지 않을까요? 매번 달라지는 대지, 사용자, 소재 속에서
통일성을 구현해야 하니까요. 저희는 오롯이 기본적인 것만 생각해요.
국립현대미술관 과천에 세운 버스 정류장 '쓸모없는 건축과 유용한
조각에 대하여' 역시 '미술관을 출입하는 방문객에게 버스 정류장은
어떠한 공간이어야 하는가?'를 고민했어요. 미술관의 버스 정류장은
버스를 기다리는 시간 동안 예술의 감흥, 여운을 이끌어내고
유지시키는 전이 공간이어야 하죠. 건축이라기엔 부족하지만
조각이라고 하기에는 실용적인 형태예요. 버스 정류장의 모호한
정체성을 통해 이곳을 이용하는 사람들도 같은 고민을 하길 바랐어요.
여기에 일시적으로 전시되고 폐기되는 파빌리온이나 설치 작업에 대한
고민을 함께 담았죠. '미술계가 건축가에게 원하는 것은 무엇일까?',
'우리는 어떤 역할을 할 수 있을까?' 등을 스스로에게 물었죠. 이 또한
개인적인 질문과 답의 결과이며 타자, 세상과 맞닿으려는 고민의
결과예요.

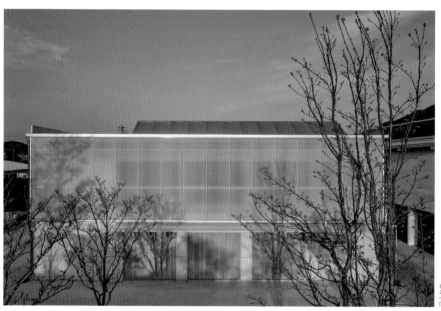

©박수현

유휴 공간이었던 한산향교 유림회관을
디지털 노마드 청년들을 위한 공유 공간으로
탈바꿈시킨 프로젝트. 목골조와 모던한
디자인을 적용해 여러 시간이 혼재한다. 본래는
유림회관을 리모델링하는 프로젝트였으나
노마드 센터 증축을 통해 옛것과 새것의 관계
맺기를 의도했다. 두 건물은 피벗 도어로
유연하게 연결, 구분된다.

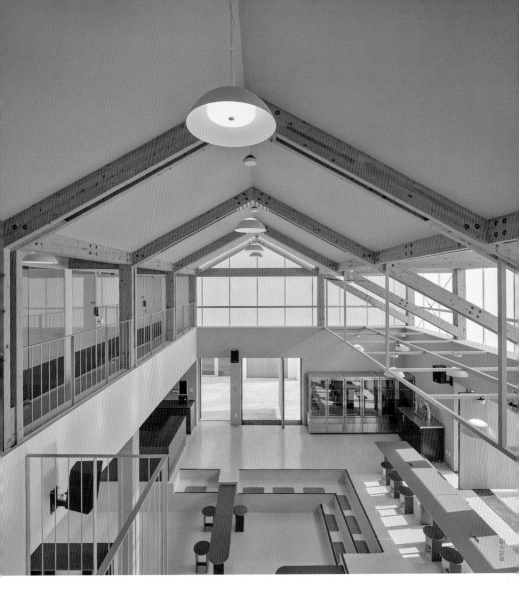

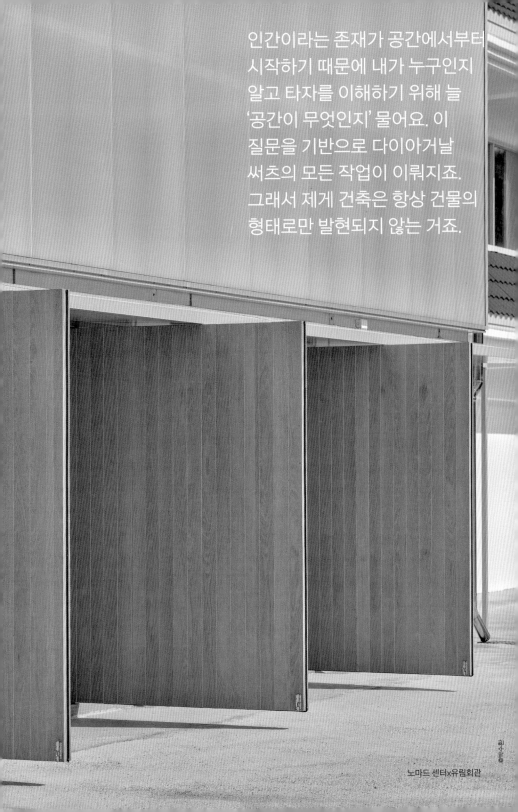

인간이라는 존재가 공간에서부터 시작하기 때문에 내가 누구인지 알고 타자를 이해하기 위해 늘 '공간이 무엇인지' 물어요. 이 질문을 기반으로 다이아거날 써츠의 모든 작업이 이뤄지죠. 그래서 제게 건축은 항상 건물의 형태로만 발현되지 않는 거죠.

노마드 센터x유림회관

국립현대미술관 과천 정류장

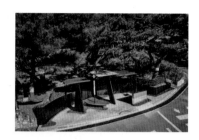

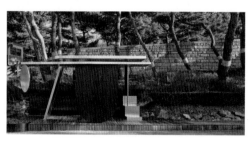

노마드 센터x유림회관

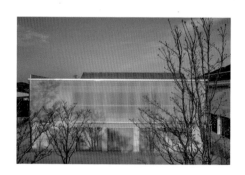

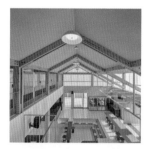

실험 프로젝트-남이 설계한 집

은평구립도서관

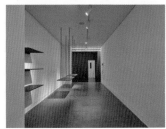

design2tone

디자인투톤 _ 최현경

www.design2tone.space
@design2tone_official

최현경 대표가 이끄는 디자인투톤은 간결하지만 힘 있는 스타일링으로 언제 보아도 편안하고 아름다운 공간을 지향한다. 그동안 뉴트럴한 컬러의 마감과 식물, 석재 등의 자연물을 아우르며 트렌드나 취향을 타지 않는 공간을 완성해왔다. 여기서 한 걸음 더 나아가 익숙한 공간과 일상을 낯선 시각으로 재해석해 새로운 경험을 공간에 구현하고자 하며, 빠르게 소비되고 사라지는 공간을 넘어 긴 생명력을 지닐 수 있도록 한번 더 고민한다.

편안한 공간을
빚는
섬세한 손길

인터뷰어 _ 정사은, 유승현

주변의 흐름에 휩쓸림 없이 자신이
정한 바를 묵묵히 해나가는 것이
정답임을 깨달은 이의 마음은
얼마나 단단한가. 그만의 스타일,
철학을 모든 프로젝트에 고수해온
디자인투톤은 언제 보아도 좋은
공간, 몸과 마음이 평온해지는
공간을 지향한다.

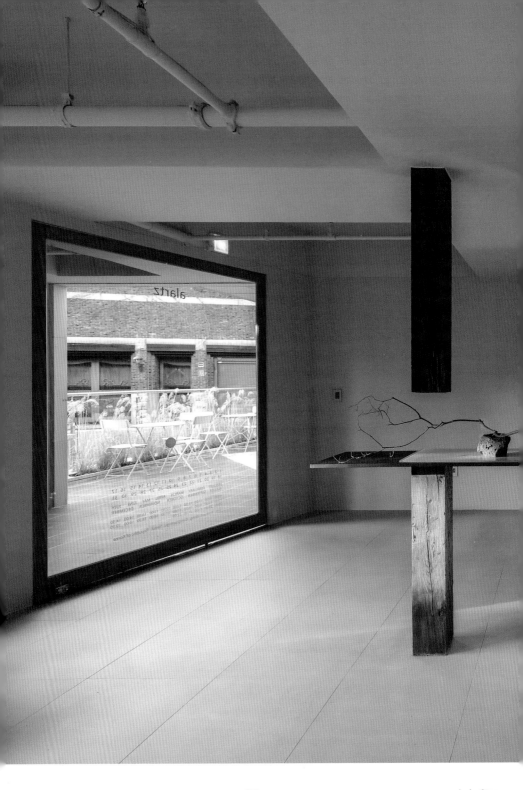

design2tone

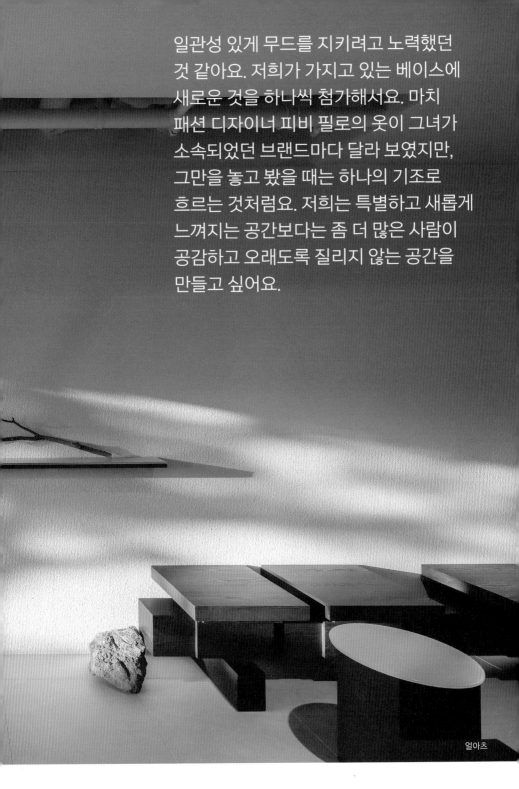

일관성 있게 무드를 지키려고 노력했던
것 같아요. 저희가 가지고 있는 베이스에
새로운 것을 하나씩 첨가해서요. 마치
패션 디자이너 피비 필로의 옷이 그녀가
소속되었던 브랜드마다 달라 보였지만,
그만을 놓고 봤을 때는 하나의 기조로
흐르는 것처럼요. 저희는 특별하고 새롭게
느껴지는 공간보다는 좀 더 많은 사람이
공감하고 오래도록 질리지 않는 공간을
만들고 싶어요.

얼아츠

design2tone

**처음 디자인투톤이 알려졌을 때, 젊고 재능 넘치는 디자이너라는 평이 많았어요.
그래서인지 시작이 궁금합니다.**

인테리어 디자인 스튜디오에서 실무를 쌓으며 일을 배우던 중 지인으로부터 매장을
디자인해달라는 부탁을 받았어요. 마침 그즈음 회사도 그만둔 터라 간단히 생각하며
작업을 했지요. 그러면서 인스타그램에 제 공간 사진을 올려둔 것이 시작이었어요.
그때만 해도 인테리어 업계 분들이 SNS를 잘 안 하던 시기였거든요. 그저 매일을
기록하듯 하나둘 작업 과정도 올리고, 완성된 모습도 올리다 보니 관심을 끌었나
봐요. 윤현상재의 인스타그램을 운영하는 최주연 부사장님을 알게 되었고, 제
포스팅이 리그램되며 많은 이가 관심을 가져주었어요. 마케팅 수단이 될 거라고
생각지도 못했는데 그것이 계기가 되어 두 번째 프로젝트 의뢰가 들어왔고 이게
디자이너로서의 독립, 그 시작이었어요.

**초기에 유명해진 몇 개의 프로젝트가 있지요. 매체에도 많이 소개되었고요.
사람들의 관심을 끈 이유는 무엇 때문이라고 생각하나요?**

제가 워낙 미니멀한 디자인을 좋아해요. 오래 봐도 질리지 않고 깔끔한 공간을
만들고자 하니 자연스레 블랙과 화이트 베이스를 많이 쓰게 되더군요. 공간을 밀도
있게 설계한 뒤 마지막에 불필요한 장식을 걷어내는 작업이 꼭 수반되죠. 사람들의
눈에 편안하고 따뜻한 공간이었기 때문이라 생각해요. 또 공간의 채광, 마음의
안정을 주는 식물을 적극적으로 활용해 모던하지만 내추럴한 분위기를 지향한
작업이 많았죠. 생각해보면 일관성 있게 무드를 지키려고 노력했던 것 같아요.
저희가 가지고 있는 베이스에 새로운 것을 하나씩 첨가해요. 마치 패션 디자이너
피비 필로의 옷이 그녀가 소속되었던 브랜드마다 달라 보였지만, 그만을 놓고 봤을
때는 하나의 기조로 흐르는 것처럼요. 저희는 특별하고 새롭게 느껴지는 공간보다는
좀 더 많은 사람이 공감하고 오래도록 질리지 않는 공간을 만들고 싶어요. 최근에는
지속 가능한 공간, 몇 년이 흘러도 좋은 공간에 대해 고민하고 있습니다.

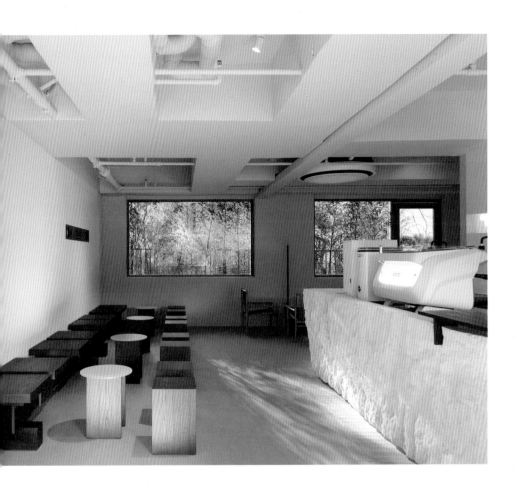

정돈된 톤의 마감, 조형미를 품은
가구와 오브제들 사이로 자연의
조각이 엿보이는 카페 얼아츠.
자연의 색채와 향을 담은 소재들은
공간에 깊이를 더하며 고요한
풍경을 만들어낸다.

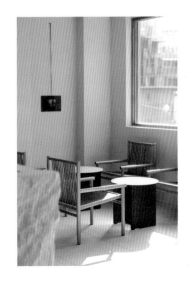

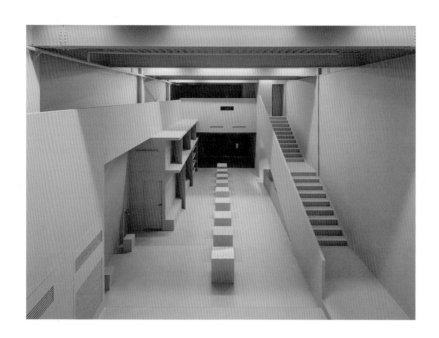

패션, 공간 분야에 다시금 맥시멀, 레트로 무드가 불이잖아요. 이러한 트렌드에 흔들리진 않으세요?

아주 가끔은요(웃음). 프로젝트마다 새로운 것을 보여드렸지만, 사람들은 다른 회사에 비해 정체된 느낌을 받을 수 있다고 생각해요. '공간에 과감한 컬러를 써보자'고 다짐도 해봤지만, 결국에는 다시 뉴트럴한 컬러를 선택하게 되네요. 트렌디한 무드, 공간이 주는 새로움, 압도감도 분명 있지만 오래도록 편안한 것, 지속 가능한 것을 추구하고 싶거든요. 저희 회사가 디자인에만 몰두할 거라 생각하시는데, 실제 작업에서 유지, 기능적인 측면에 좀 더 신경을 많이 써요. 공간이 너무 밝아서 유지하기 힘든 것 아니냐는 질문도 종종 받는데요, 벽체가 지저분해지는 순간 저희 디자인, 공간 자체도 깨지거든요. 그래서 비용이 더 들더라도 도장 위에 코팅을 더하거나, 쉽게 얼룩을 지울 수 있는 스페셜 페인트로 작업해요.

미니멀하면서도 지속 가능한, 동시에 궁극의 편안함을 주려면 보이지 않는 고민이 많을 듯해요.

저희가 공간을 연출할 때는 미색에 가까운 베이지 톤 흰색을 써요. 여기에 따뜻한 느낌의 조명을 가미하면 편안한 느낌을 준다고 생각해요. 시그너처 컬러인 베이지와 화이트, 그리고 블랙, 화이트의 톤 온 톤을 바탕으로 하면, 공간의 분위기를 한층 깊고 우아하게 연출하는 데 크게 도움이 되어요. 이렇게 완성한 배경에 고즈넉한 오브제, 그리고 자연을 항상 두죠.

그러고 보니 프로젝트 중 나뭇가지를 무심히 턱 걸어두거나, 자갈로 연출한 카페 공간이 기억나요.

화이트와 블랙만 쓴다면 대비가 강해서 다소 불안정할 수 있는데, 여기에 자연을 가미하면 자연이 주는 편안한 느낌이 공간에 녹아들면서 편안함을 더할 수 있어요. 사실 인테리어에서 톤을 정리하면 다소 심심해지게 마련인데, 자연은 심심을 여유로 바꾸는 힘이 있다고 생각해요. 그때 고즈넉한 분위기가 만들어지는 것이지요. 이런 여유는 함께 일하는 사업 파트너인 동생의 영향을 받은 건데요, 공간과 함께 연출하는 자연의 요소나 오브제, 도자기나 작품은 동생의 안목에 기대 어드바이스를 많이 받는 편이죠.

로코르뷔지에 건축의 외부 디자인을
내부로 차용해 색다름을 만들어낸 현장,
성수 타임에프터타임.

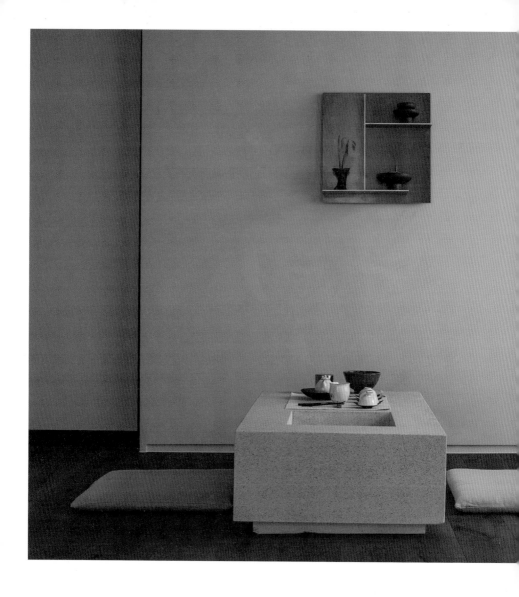

강릉 교동 독채 한옥 스테이 환기. 실내
깊숙이 쏟아지는 볕과 미니멀한 가구와
오브제, 다도 공간을 통해 투숙객에게 몸과
마음의 환기를 선사하고자 했다.

design2tone

주거 공간은 무척 개인적인 곳이기에 피드백을 들을 수 있는 기회가
많진 않아요. 디자인투톤이 디자인한 집에 사시는 이의 피드백 중
인상 깊었던 내용이 있나요?

용산 씨하우스 클라이언트가 기억에 남아요. 주상복합식 아파트라서
내부 구조 자체를 클라이언트의 요구 사항에 맞게 바꾸었어요.
상업 공간을 작업하듯 공간을 새로이 구획하고 실마다 기능을
부여했거든요. 사용자의 라이프스타일이 곧 해답이기 때문에
클라이언트와 정말 많은 이야기를 나누었고 완성된 이후 무척
만족하셨거든요. 개인적으로 제가 3년 만에 진행한 주거 프로젝트라서
더욱 특별하기도 했고요.

디자인투톤은 해사하고 우아한 주거 공간으로도 유명한 스튜디오인데
3년간 주거 프로젝트를 하지 않았다니, 그 이유가 궁금해요.

회사를 시작하고 초반에는 주거 프로젝트를 굉장히 많이 했어요.
주거 프로젝트에 대한 기준치가 상향 평준화되기도 했었고요.
주거 프로젝트는 사용자의 이야기를 많이 들어줘야 하는데 당시를
돌이켜보면 사용자의 삶에 대해 경청하기보다 콘셉트를 잡아서
적극적으로 프로젝트를 이끌었던 것 같아요. 마치 상업 공간
프로젝트를 진행하듯 말이에요. 용산 씨하우스 작업을 하면서 과거의
저를 되돌아보기도 했어요.

주거와 상업 공간의 경계에 선 스테이 프로젝트도 여럿
작업하셨잖아요.

맞아요. 프로젝트를 설계하기도 했고 강릉에 스테이 환기를 직접
오픈하기도 했어요. 환기는 한옥을 현대식으로 재해석한 공간으로
이름처럼 일에 지친 제 마음을 환기시키기 위해 완성했어요. 일을
하면서 많은 사람을 만나게 되는데 여러 아이디어를 얻어요. 저는
공간 설계, 디자인을 베이스로 끊임없이 새로운 일에 도전하고 싶어요.
브런치 카페 코버트도 오픈 준비 중이고요. 새로운 도전을 통해
클라이언트의 마음을 더 많이 이해하게 되어요. 직접 운영을 맡으면
마감재 하나도 신중하게 고르게 되는데, 그 마음을 직접 경험하면서
클라이언트의 심정을 십분 이해했어요.

그래서인지 최근에 좋은 프로젝트를 많이 보여주었다고 생각해요.
그중에서 특별히 인상 깊은 프로젝트가 있을까요?

모든 프로젝트가 저에게 의미가 있고 소중해요. 종종 대표작이
무엇이냐는 질문을 받는데요, 저희 회사는 대표작이 없어요. 그저
디자인투톤의 색채를 일관되게 정리하고 완성하는 과정에 있을
뿐이에요. 프로젝트 하나하나에 진심을 다하고 싶어요.

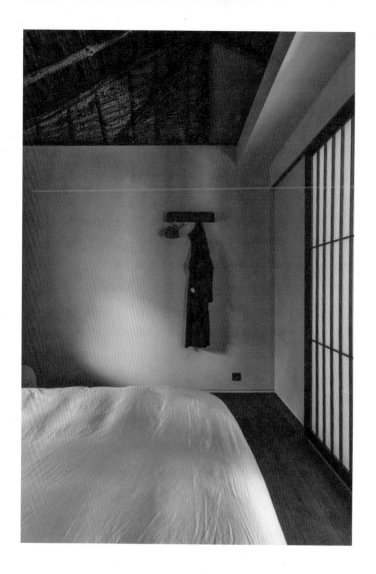

스테이 환기 역시 특별하고 새로운 감흥을
주기보다는 편안한 공간을 지향하는
디자인투톤의 정체성을 십분 반영했다.
목재 소재가 자아내는 따뜻함과 미색의
평온한 무드가 합을 이룬다.

design2tone

지친 일상에 자연에서의 쉼과 여유를
선사하고자 한 모스 살롱. 해사한 벽과
석재를 적극 활용하고 헤어 케어, 시술을
받는 자리 곳곳에 식물을 배치했다.

대표작이 없다고 말씀하셨지만 머릿속에 디자인투톤이 작업한 주거, 병원, 스테이 프로젝트 등이 떠올라요.

병원 프로젝트를 꽤나 많이 했어요(웃음). 저희도 생각지 못했던 부분인데, 디자인투톤의 지향점과 병원이라는 공간의 결이 잘 맞아떨어졌어요. 기능과 디자인 모두 중요한 공간이니까요. 대부분 라운지의 말끔한 인테리어만 떠올리실 텐데, 설계 과정에서 병원의 특수한 수술실부터 처치실, 상담실, 진료실 등 많은 실을 분리하고 최적의 동선을 이끌어내야 해요. 로스 공간도 없어야 하고요. 이를 위해 클라이언트에게 병원의 집기, 장비 리스트를 전달받아 어떻게 사용하는지 등에 대해 스터디를 하죠. 공간에 들어섰을 때 편안함을 주는 디자인을 완성해야 하니까요.

여러 우여곡절에도 불구하고 디자이너라는 직업을 무척이나 즐기는 듯한 느낌이에요.

저는 '내가 왜 디자이너가 되길 선택했을까?'를 순간순간 자문할 정도로 공간 디자인이 쉽지 않다고 느껴요. 공간이라는 게 여러 분야에서 다양한 경험을 해야 하고 알아야 할 것도 많거든요. 가구며 소품, 예술 작품 같은 물건뿐 아니라 브랜딩, 음식, 문화 같은 것에까지도 관심을 가지고 있어야 해요. 또 하이엔드 공간도 제가 경험해봐야지 디테일한 부분까지 세밀히 디자인할 수 있고요. 그런데 어느 순간 이런 것이 다 저의 관심사가 되더라고요. 공간 디자이너야말로 할 수 있는 것, 확장할 수 있는 영역이 많다고 생각해요. 커피 매장을 하며 로스팅 과정을 배우고, 의류 숍을 디자인하며 패션의 디스플레이를 배우잖아요. 또 이런 지식이 다른 비즈니스로 연결되기에 너무 좋은 토양이 되는 거죠.

디자이너는 사례를 통해 성장하는 직업이지요. 이렇게 여러 프로젝트를 진행하면서 많은 발전을 이루었으리라 생각해요. 이전과는 다르게 실무를 통해 깨닫게 된 사실들이 있다면 무엇일까요?

경제, 사회 모든 측면에서 요즘 삶이 참 무겁잖아요. 공간을 만드는 직업이기 때문에 제가 만든 공간은 사람들에게 편안했으면 좋겠어요. 이전에는 디자이너로서 사용자가 조금 불편하더라도 조형, 디자인을 위해 강하게 이끌었어요. 하지만 이제는 불편한 설계를 하지 않으려 노력하죠. 디자이너의 시각으로 공간을 바라보지만, 정작 디자이너가 사용자는 아니니까요. 또 비주얼을 넘어서 사람들에게 새로운 경험, 가치를 주는 디자인을 완성하고 싶어요. 공간의 기능과 감각을 더해서 오래도록 머물고 싶은 공간을 지향하죠. 일례로 너무 포토제닉하고 예쁘지만 오래 앉아 이야기 나누기 어려운 카페는 되도록 피하고 싶어요. 온몸의 감각, 마음이 평온해지는 공간, 사색, 휴식이 자연스러운 공간을 만들고 싶어요.

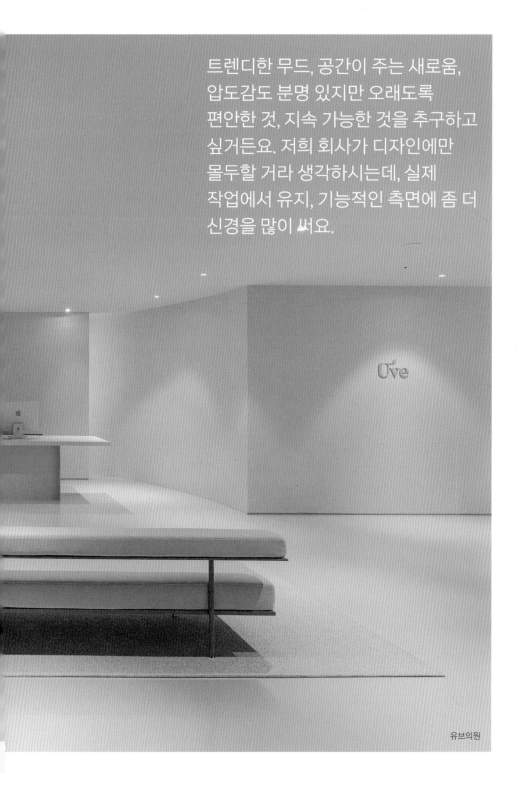

트렌디한 무드, 공간이 주는 새로움,
압도감도 분명 있지만 오래도록
편안한 것, 지속 가능한 것을 추구하고
싶거든요. 저희 회사가 디자인에만
몰두할 거라 생각하시는데, 실제
작업에서 유지, 기능적인 측면에 좀 더
신경을 많이 써요.

유브의원

환기

모스

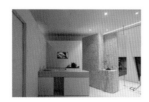

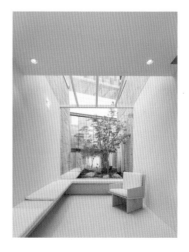

design2tone

얼아츠

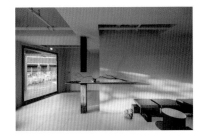

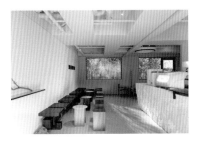

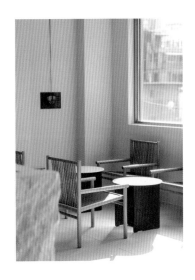

유브의원

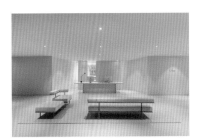

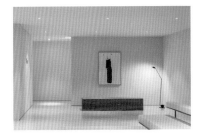

타임에프터타임

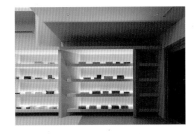

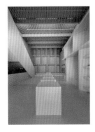

What

Would

Designers

Do?

**What
Would
Designers
Do?**

**공간
디자이너는
어떻게
일할까?**

초판 1쇄 인쇄 2022년 11월 11일
초판 1쇄 발행 2022년 11월 18일

지은이 CSLV EDITION
발행인 윤호권
편집 까사리빙 편집부
인터뷰어 정사은, 유승현, 김소연
디자인 시호워크

발행처 (주)시공사
주소 서울특별시 성동구 상원1길 22, 6-8층 (우편번호 04779)
대표전화 (02) 3486-6828
팩스(주문) (02) 585-1755
홈페이지 www.sigongsa.com/ www.casa.co.kr
SNS @casaliving

ISBN 979-11-6925-365-9

"디자이너와 어떻게 소통해야 하는가?"

**공간이 모든 것의 중심이 되는 시대,
디자이너가 일하는 방법을 엿봅니다**

작지만 취향이 듬뿍 드러나는 리테일 숍이 주목받는
시대입니다. 좋은 제품을 생산하는 판매자도, 구매력 있는
소비자도 모두 '공간'으로 발길이 향합니다. 좋은 공간,
사람들이 모이는 공간은 어떻게 만들어지는 걸까요?

What Would

지금 주목해야 할 디자인 스튜디오

(15)

Designers Do?

더퍼스트펭귄
월가앤브라더스
체크인플리즈스튜디오
스튜디오 프레그먼트
이혜인 디자인 스튜디오
지랩
판지스튜디오
라라디자인컴퍼니

100A어소시에이츠
수퍼파이디자인스튜디오
카인드 건축사사무소
공기정원
포머티브 건축사사무소
다이아거날 써츠
디자인투톤

9 791169 253659

03650

ISBN 979-11-6925-365-9

값 22,000원